Kunst + Politik. Aus der Sammlung der Stadt Wien
Art + Politics. From the Collection of the City of Vienna

herausgegeben von / edited by Hedwig Saxenhuber
für die Kulturabteilung der Stadt Wien (MA7) /
for the Department for Cultural Affairs of the City of Vienna

Museum auf Abruf / Museum on Demand
Springer Verlag, Wien New York
SpringerWienNewYork

Inhalt / Contents

KUNST/POLITIK
Berthold Ecker, Roland Fink

Das Museum auf Abruf (MUSA) beherbergt die Sammlung zeitgenössischer Kunst der Kulturabteilung der Stadt Wien. Dem Gründungsvater dieser Sammlung, dem ehemaligen Wiener Kulturstadtrat, Publizisten und Volksbildner Dr. Viktor Matejka, ist das Prinzip „höchste Qualität in stilistischer Vielfalt" zu verdanken, das auch heute noch befolgt wird. Mit vehementem Engagement versuchte er, die vor dem Naziregime emigrierte Intelligenz zur Rückkehr nach Österreich zu bewegen, was ihm z.B. im Fall Oskar Kokoschkas auch gelang. Dank seiner Leidenschaft für die Kunst bildet sein Lebenswerk auch ein deutliches Bekenntnis zur wechselseitigen Beeinflussung von Politik und Kunst. Die Bereitschaft der Stadt, das politische Geschehen und die Kunst in einem Dialog zu begreifen, geht wesentlich auf sein starkes Vorbild zurück. In der Sammlung von Viktor Matejka, die er zu einem großen Teil dem heutigen MUSA schenkte, finden sich zahlreiche KünstlerInnen (wie z.B. André Verlon, Alfred Hrdlicka, Auguste Kronheim, Florentina Pakosta, Leopold Kellermann, Karl Wiener etc.), die bereits in der Mitte des vorigen Jahrhunderts explizit politische und offensive Arbeiten produziert haben.

Die rezente Haltung der Stadt Wien mit ihrer Offenheit gegenüber allen Inhalten und Erscheinungsformen der Kunst bringt selbstredend auch die Verpflichtung zur Präsentation der erworbenen Werke mit sich, wie sie zum Teil in der Ausstellung „Kunst + Politik" erfolgt. Statt einer bloßen Aneinanderreihung des Vorgefundenen vermittelt das spannungsreiche Konzept von Hedwig Saxenhuber mit Hilfe der Ausstellungsgestaltung von Johannes Porsch ein ebenso originelles wie dichtes Gewebe der vielfältigen Bezüge zwischen Kunst und Politik.

Die Sammlung der Kulturabteilung der Stadt Wien ist aufgrund ihrer Breite und ihres rechtlichen Status als öffentliche Sammlung eine der wenigen Institutionen, die aufzeigen kann (und auch möchte!), wie stark der Einfluss von explizit politischen Fragestellungen und Kritik auf die tägliche künstlerische Praxis ist.

Seit ihrer Gründung 1951 haben sämtliche politische Großereignisse in Österreich ihren Niederschlag in dieser Sammlung gefunden.

Auffallend ist allerdings, dass bis zur Mitte der 1980er Jahre gesellschaftspolitische Ereignisse (wie z.B. die Aubesetzung in Hainburg oder das Atomreaktorunglück von Tschernobyl) keine Themen in der Sammlung darstellen, sehr wohl jedoch öffentliche kritische Bewegungen sowie deren Auseinandersetzung mit Atomenergie, Umweltproblemen im Allgemeinen, Migration und Armut.

Die Frage, inwieweit derartige Lücken dem Ankaufsverhalten der Stadt geschuldet sind oder in manchen Fällen auch mangels künstlerischer Auseinandersetzung auf hohem Niveau entstehen, bildet in der Schau ebenso einen Schwerpunkt wie die Sammlungsgeschichte selbst.

Das MUSA setzt mit dem Thema Kunst und Politik einen weiteren Markierungspunkt beim Abstecken seines Ausstellungsfeldes, das die gesamte Breite des Wiener Kunstschaffens erfassen soll, wobei immer neue Ausstellungsmodelle erprobt werden. Auf Grund ihrer besonderen Stellung als Förderin und Sammlerin im direkten Einflussbereich der Wiener Kulturpolitik ist es gerade bei der Sammlung des MUSA von besonderer Bedeutung, dass unsere Arbeit frei von jeder politischen Beeinflussung erfolgen kann. Überlegungen außerhalb künstlerischer und kuratorischer Kriterien und der Relevanz eines Werkes für die Wiener Kunstszene spielen in unserer Konzeption bei den Ankäufen und in der Ausstellungstätigkeit keine auch noch so marginale Rolle.

Die Freiheit der Kunst bleibt unangetastet, und dies ist ein hohes Gut, gerade in einer Zeit, in der anderswo Museen geschlossen, Sammlungen aufgelöst und DirektorInnen entlassen werden, weil die Kunst in den Augen der Machthaber nicht genehm ist. Ohne diese Freiheit verliert die Kunst ihre Fähigkeit, als Seismograph auf die Befindlichkeit einer Gesellschaft zu reagieren. Eine Gesellschaft ohne diesen Seismographen aber droht, bei Erschütterungen in Barbarei zu versinken.

ART/POLITICS
Berthold Ecker, Roland Fink

The Museum on Demand (MUSA) houses the contemporary art collection of the City
of Vienna's Department for Cultural Affairs. The founding father of this collection,
former Executive City Councilor for Cultural Affairs, journalist and public educator
Dr. Viktor Matejka, is to thank for the fact that the principle of "highest quality in a
wide variety of styles" is still pursued today. With a great deal of enthusiasm and com-
mitment he tried to lure the émigré intellectuals who had fled the Nazi regime back
to Austria, succeeding for example in the case of Oskar Kokoschka. With his passion
for art, his life's work constitutes a striking avowal of the reciprocal influence of pol-
itics and art. The city's willingness to see political events as engaging in a dialogue with
art stems chiefly from the strong example he set. Among the artists represented in
Viktor Matejka's collection, which he donated in large part to today's MUSA, are sev-
eral who already produced explicitly political and provocative works in the middle of
the last century, e.g. André Verlon, Alfred Hrdlicka, Auguste Kronheim, Florentina
Pakosta, Leopold Kellermann, Karl Wiener, etc.
In more recent years the City of Vienna's attitude, with its openness to all types of
content and forms of artistic expression, naturally also entails a duty to present the
works acquired to the public, and the exhibition "Art + Politics" certainly goes some
way towards meeting this obligation. Instead of merely lining up the pieces in a ran-
dom array, the exciting concept devised by Hedwig Saxenhuber, aided by Johannes
Porsch's exhibition design, conveys an original look at the densely woven relationships
between art and politics.
With its breadth and legal status as a public collection, the body of works amassed by
the City of Vienna's Department for Cultural Affairs reveals that this is one of the few
institutions that is able (and also willing!) to demonstrate how strongly expressly polit-
ical issues and criticisms influence daily artistic practice. Every major political event
that has taken place in Austria since its founding is reflected in this collection. How-

ever, it is also noticeable that, up until the mid-1980s, many socio-political events (such as the occupation of the riverbanks in Hainburg or the nuclear reactor accident in Chernobyl) do not surface as themes in the collection, although it does reflect critical movements in society and the way in which they tackled nuclear energy or more general environmental problems, along with issues of immigration and poverty.

Along with the history of the collection itself, one focus of the show is the extent to which these kinds of gaps can be attributed to the city's acquisitions policy, or in some cases arise instead from a simple lack of top-notch artistic works dealing with such themes. In addressing the topic of art and politics, MUSA is setting another marker along the periphery of the exhibition field it is defining, which seeks to encompass the entire breadth of Viennese artistic production while continually trying out new exhibition models.

Due to its special position as a sponsor and collector directly within the sphere of influence of Vienna's municipal cultural policy, the MUSA is particularly concerned with keeping its work free of any political favoritism. As we shape our strategy for acquisitions and exhibiting activities, we are guided solely by artistic and curatorial criteria and the relevance of a work to the Viennese arts scene.

The freedom of art remains inviolate, and this is a very valuable good, particularly in an era when museums elsewhere are closing, collections being dispersed and directors dismissed because the art does not suit the tastes of the powers-that-be. Without this freedom, art loses its ability to react like a seismograph to a society's sensibilities. And a society without such a seismograph threatens to sink into barbarism at the slightest tremor.

Kunst + Politik
Aus der Sammlung der Stadt Wien
Hedwig Saxenhuber

„die assimilationsdemokratie hält sich kunst als ventil für staatsfeinde. die von ihr geschaffenen schizoiden halten mit hilfe der kunst balance – sie bleiben ebenso noch diesseits der norm. kunst unterscheidet sich von ‚kunst'. der staat der konsumenten schiebt eine bugwelle von ‚kunst' vor sich her; er trachtet, den künstler zu bestechen und damit dessen revoltierende ‚kunst' in staatserhaltende kunst umzumünzen. Aber ‚kunst' ist nicht kunst, ‚kunst' ist politik, die sich neue stile der kommunikation geschaffen hat".
Oswald Wiener, Begleittext der Einladung zur Aktion „Kunst und Revolution", 1968

„Damit der Widerstand der Kunst nicht in seinem Gegenteil verschwindet, muss er die unaufgelöste Spannung zwischen zwei Widerständen bleiben."
Jacques Rancière (1)

Kann Kunst als ein wirksames Mittel zur Veränderung oder zum Widerstand gegen hegemoniale Macht genutzt werden? Welche Formen kann eine solche Kunst annehmen? Und in welchem Kontext kann sie wirksam auftreten, um politische Brisanz zu entfalten? Fragen wie diese standen am Anfang meiner Recherche durch die insgesamt 16.500 Objekte reiche Sammlung der Stadt Wien. Ganz schnell wurde mir im Laufe dieser Recherche klar, dass auf eine Kunstsammlung, die durchaus auch unter den Ägiden der lange als hegemonial verstandenen Kulturpolitik des sozialdemokratischen Wien entstand – also so nahe an der offiziellen Macht – sich Suchbegriffe wie diese nicht so direkt anwenden lassen würden. Oder wenn ich sie anwendete, die Leerstellen der Sammlung ebenso sprachkräftig sein würden wie die Kunstwerke, die sich in den Depots befinden.

1 Jacques Rancière, Ist Kunst widerständig?, Berlin, 2008.

Viele subversive, radikale Kunst von heute ist schwer festzuhalten. Sie bringt ihre poli-
tischen Ziele oft situativ vor und ihre Arbeit muss sich nicht unbedingt zu einem ästhe-
tischen Produkt materialisieren. Es gibt unzählige Beispiele: von den frühen subversi-
ven Aktionen in den 1960er Jahren in der BRD, den Wiener Aktionisten bis zur
VolxTheaterKarawane, den Innenstadtaktionen, den nobordertour-, no-racism-Grup-
pen usw., die für ihre politischen Strategien Anleihen aus dem Repertoire der Kunstge-
schichte und Literatur nahmen, bei Dada, Surrealismus, Fluxus, Happening, Situatio-
nismus, Brecht etc.. Vieles davon wurde erst in den letzten Jahren und an den Rändern
des Kunstkontextes in der linken Theorie (2) aufgearbeitet. Anderes früher, wie der Wie-
ner Aktionismus. Auch er hatte an den institutionellen Rändern agiert, sich aber durch
internationale Einladungen (3) in die Kunstgeschichte der Neo-Avantgarden eingeschrie-
ben. Doch erst Mitte der achtziger Jahre erfolgte dann die Reputation durch Ausstel-
lungen in namhaften Museen und auf dem Kunstmarkt. In der Sammlung der Stadt Wien
wurden jene Arbeiten, die dem Avantgardepostulat dieses wichtigen Wiener Beitrages
zur Kunst der zweiten Hälfte des letzten Jahrhunderts, nämlich der Aufhebung der Gren-
ze zwischen Kunst und Leben verpflichtet sind, auch sehr spät erworben.

„Kunst, egal welcher Machart, findet nicht einfach in einem politischen Vakuum statt.
Nicht nur kontextuell, sondern auch thematisch kommt es immer wieder zu Interfe-
renzen, was die Deutung und das Ausagieren gesellschaftlicher Interessen anhand von
Konfliktlinien betrifft. Daraus allerdings den Schluss ziehen zu wollen, der Kunst eigne
per se eine widerständige oder befreiende Kraft, wäre aus vielerlei Gründen vermes-
sen", meint Christian Höller in seinem Grundsatztext zum Symposium „Kunst + Poli-
tik", das in der Eröffnungswoche der Ausstellung stattfand, und in dem – ausgehend
von Themenstellungen der Ausstellungen – tiefer auf einige Werke der Sammlung ein-
gegangen sowie einzelne Themenlinien, welche Kunst und Politik in der Sammlung
verfolgte, entlang aktueller Debatten und historischer Referenzen in einen weiteren,
auch internationalen Raum eingeblendet wurden. Die Beiträge dieses Symposions sind
im Textteil dieses Katalogs nachzulesen.

Entgegen apodiktischer Aussagen wie: die „Differenzierung von Politik und Kunst hat
sich vermutlich dauerhaft vollzogen" (4), gibt es doch immer wieder Berührungspunk-
te der beiden Sphären des Öffentlichen, die durchaus schmerzhaft die alten politi-
schen Verhältnisse verstören und verunklären können. Süreyyya Evrens hier veröffent-

2 Um beispielsweise zwei interessante Publikationen zu nennen: Thomas Hecken, Avantgarde und Terrorismus,
Bielefeld, 2006; Gerald Raunig, Kunst und Revolution, Wien, 2005.
3 Destruction in Art Symposium (DIAS), initiiert von Gustav Metzger im African Centre 1966, London.
4 Klaus von Beyme, Die Kunst der Macht und die Gegenmacht der Kunst. Studien zum Spannungsverhältnis von
Kunst und Politik, Frankfurt a. M. 1998, S. 7 f.

lichter Text, eine Momentaufnahme über das Verhältnis von Gegenwartskunst und Laizismus in der Türkei heute, gibt dafür beredtes Zeugnis. Das Politische der Kunst taucht vielfach dort auf, wo sich laut Jacques Rancière „etwas nicht ausgeht". Rancière hat dafür einen eigenen Begriff geprägt: „mésentente", was soviel wie „im Unvernehmen" bedeutet. Annäherungen an das Politische, die Gerald Raunig in einer Studie zum Verhältnis von Kunst und Revolution mit einem der Geometrie entlehnten Begriff der „Transversale" umschreibt, entstehen – wie es sich auch in der Vergangenheit an zahlreichen Beispielen gezeigt hat – dort wo die Kunst ein Momentum entfaltet, von dem eine emanzipative oder eine verwirrende, irritierende, doch sinnstiftende Kraft ausgeht. Dass es die Kunst und der Aktivismus zunehmend schwerer haben sich gegen die allumfassenden konkurrierenden Bilder der Medien und des Webs zu behaupten, und sich auch in den Formaten des Spektakels einen Raum zu schaffen, um heute wahrgenommen zu werden, ist Teil unserer Realität. Modelle sich mit solchen massenmedial verhandelten Bildern subversiv und widerständig als Avantgarde zu behaupten, beschreibt María Berríos in ihrem Katalogbeitrag anhand eines kaum bekannten und umso faszinierenderen Feldes popkulturellen ästhetischen Widerstands im Chile der Pinochet-Diktatur.

Schon vor dem Hintergrund der hier nur angerissenen Komplexität des Verhältnisses von Kunst und Politik konnte der Blick, den die Ausstellung von den eingangs genannten Fragen ausgehend auf die Sammlung der Stadt Wien richtet – nämlich auf jene Kunstwerke, die dort im weitesten Sinn unter dem Stichwort „Politik" verschlagwortet sind – ein weites Spektrum von künstlerischen Äußerungen erfassen. Die Auswahl an Arbeiten aus der Sammlung zeigt denn auch explizit keine historische Ausstellung, sondern sie ist vielmehr eine Aneinanderreihung von Positionen entlang aktueller Fragestellungen. Sie berührt Themen, die sich auf das jetzt und heute beziehen.

Sammlungen sind keine homogenen Konstrukte. Ihr institutionsgeschichtlicher Aspekt ist daher von großem Interesse. Die Stadt Wien sammelt seit 1951 Kunst. Gerade im Wien der 1950er Jahre stellte sich schmerzlich der Verlust der Intelligenz und Künstlerschaft durch den Ständestaat, den Nationalsozialismus und die Zwangsemigration dar, was sich auch in dieser Sammlung als Leerstelle bemerkbar macht. Lange wurde im offiziellen Österreich „unverdeckt, eine wertkonservative, quasifeudalistische Vorstellung von Kultur" (5) vertreten. Spät, erst in den achtziger Jahren, kam es zur Ein-

5 Georg Schöllhammer, „Den Staat masochistisch genießen", in: Lebt und arbeitet in Wien, Kunsthalle Wien, 2000, S. 29 f.

führung von unabhängigen Gremien (6) in der Sammlungspolitik des Bundes und in der Stadt Wien.

Über mehr als ein halbes Jahrhundert spiegelt die Sammlung also das ästhetische und kulturpolitische Klima der Stadt und des offiziellen Wien wider, wobei die tagesaktuellen Diskussionen und politischen Konflikte der letzten Jahrzehnte sowie die autonome, alternative Kultur – die Besetzung des Auslandsschlachthofes St. Marx durch KulturarbeiterInnen und kritische Jugendliche, die Arena, die Bewegung gegen das geplante Atomkraftwerk Zwentendorf, der Kampf um die Erhaltung der Hainburger Auwälder, die Hausbesetzungen in der Gassergasse und im EKH – in der Sammlung kaum direkten Niederschlag finden. Dennoch ist es interessant zu verfolgen, wie sich die großen Themen und die hinter den jeweils aktuellen Konfliktlinien liegenden historischen und politischen Kräfte und ihre Konstellationen auch im Sammlungsbestand sedimentiert haben.

Das Konzept, das sich während der Recherche in der Sammlung anhand verschiedener Konfliktlinien formulierte, muss auch in Kontinuität zur vorangegangenen Ausstellung des MUSA „Matrix" sowie der Eröffnungsausstellung „Lange nicht gesehen" gedacht werden. Feministische und Arbeiten zum Thema Gender fehlen in dieser Präsentation (da Matrix sich diesem Thema gewidmet hatte), wie auch ein Großteil politisch konnotierter Arbeiten jüngeren Datums, die im letzten Jahr gezeigt wurden, inklusive jener, die das Jahr 1989 und dessen Konsequenzen betreffen. Dazu kam, dass für „Kunst + Politik" erstmals der Nachlass des 1993 verstorbenen ersten Kulturstadtrates und Volksbildners der zweiten Republik Viktor Matejka, in Teilen aufgearbeitet, zugänglich war. Das brachte noch eine zusätzliche historische Dimension in die Auswahl, nämlich Einblicke in eine bewegte Zeit, die weiter zurück geht, als der Bestand der eigentlichen Sammlung. Selbst von 1938 bis 1944 in Dachau und Flossenburg inhaftiert, setzte Matejka sich in seiner vierjährigen Periode als kommunistischer Stadtrat nach dem Krieg als einer der wenigen für die Rückholung emigrierter und vertriebener Künstler ein. „Das offizielle Österreich bemühte sich zu wenig, die Vertriebenen wieder heim zu holen (...). Sogar das Gegenteil war der Fall: die Rückkehr war bis 1970 unerwünscht und wurde verhindert" (7).

Eine wesentliche kulturpolitische Aufgabe sah Viktor Matejka in der Existenzsicherung der KünstlerInnen. Der kontinuierliche Erwerb von Arbeiten führte zur Idee

6 Unveröffentlichtes Interview über die Sammlung mit Berthold Ecker (Künstlerischer Leiter der Sammlung) und Brigitte Borchert-Birbaumer (ehemaliges Beiratsmitglied), geführt von der Kuratorin am 26.6.2008: 1951 war es ein Minibudget, das im nächsten Jahr verdoppelt wurde und kontinuierlich anstieg. Als Ursula Pasterk Kulturstadträtin war, wurde das Ankaufsbudget für die Sammlung verdoppelt; derzeit beträgt es 500.000 Euro im Jahr.
7 Moderne in dunkler Zeit – Widerstand, Verfolgung und Exil steirischer Künstlerinnen und Künstler 1933–1948, Neue Galerie Graz, 2001, Peter Weibel, S. 9.

einer Sammlung der Stadt Wien. Diesem Gründungsgedanken ist die Sammlung bis heute treu geblieben. Sie ist über die Jahre nicht ausschließlich als eine der Meisterwerke und der Vorreiter der Avantgarden gewachsen, sondern als eine, welche die Breite und auch die qualitative Schichtung des Kunstlebens der Stadt zeigt. Die Qualitätsoffensive der Sammlungstätigkeit hat sich in den letzten Jahren im Hinblick auf die Existenz der Präsentationsfläche des MUSA geschärft, da man zusehends auch auf Sichtbarkeit hin sammelt.

Was nun waren die Konfliktlinien entlang derer die Auswahl der Arbeiten für die Ausstellung „Kunst + Politik" stattfand und in denen sich Bezüge zum Heute deutlich ablesen lassen? Vorab: Es handelt sich bei den ausgewählten Arbeiten nicht in erster Linie um „kritische Formen" oder „engagierte Kunst", wie dies eine Ausstellung 1971 unter dem fast gleichen Titel „Kunst und Politik" (8) formuliert hatte. Auch zeigt sich in den einzelnen Werken nicht sofort und offenkundig der Zusammenhang zur Politik. Vielmehr finden sich erst in der mitunter auch widersprüchlichen Anordnung und in Zueinanderstellungen die Kohärenzen und komplexen Lesarten zur Thematik. Das Konzept der Ausstellung entspricht hierin mehr dem der Montage. Dieser Eindruck wird durch ein Display unterstrichen, das eine Übersetzung der Grafik eines Buches darstellt, welches mit den geöffneten Einzelseiten (weiße Seite, schwarze Seite und Maske) die Idee der Rhythmik des Raumes aufnimmt und das durch das Weglassen einzelner Seiten Kunstwerke akzentuiert – aber auch Leerstellen benennt.

Die Ausstellung „Kunst + Politik" kann, wie gesagt, grob in thematische Bereiche gegliedert gesehen werden. Beispiele für österreichische Identitätsbildung mit Werken wie der bekannten Auftragsarbeit zur „Unterzeichnung des Staatsvertrags" von Sergius Pauser, (ein Gemälde, das nach Fertigstellung als offizielles Bild keine Anerkennung fand, da sich die Repräsentanten in ihm nicht wieder erkennen konnten) stehen Arbeiten von Padhi Frieberger, Bruno Gironcoli, Auguste Kronheim und Evelyn Weiss gegenüber. Pausers Staatsvertragsbild repräsentiert das offizielle ästhetische Klima in den 1950er Jahren, ist also paradigmatisch für die noch immer repressiven Nachkriegsjahre. Die anderen Arbeiten markieren den künstlerischen Aufbruch aus der Enge des geistigen Klimas dieser Zeit, das anderswo als von einer sozialpartnerschaftlichen Ästhetik geprägt bezeichnet wurde.

8 Kunst und Politik, Kunsthalle Basel, 1971, und Badischer Kunstverein, 1970.

Der erneute Versuch, das österreichische Nationalbewusstsein zu wecken, wie er bei Pauser sich zeigt – wohl unter anderem auch um den Alliierten zu signalisieren, dass die Österreicher keine Deutschen und damit keine am Nationalsozialismus Schuldtragenden gewesen seien (eine Flucht aus der Verantwortung deren Konsequenzen erst in den Waldheimjahren spürbar wurden) – bewirkte, dass bis in die 1960er Jahre eine verhaltene, ja rückständige Kunst- und Kulturpolitik herrschte. Somit passten ab spätestens 1948, wie Peter Weibel im Vorwort zu „Moderne in dunkler Zeit" geschrieben hat, „auch jene nicht mehr in dieses österreichische Haus, um das bereits im Ständestaat geschaffene Bild zu wiederholen, die im Exil die Moderne, aber auch den Glauben an die Demokratie hochgehalten hatten".

Die Ästhetik und Praxis des kulturellen Widerstands zeigt die Ausstellung mit den im Nationalsozialismus verbotenen Arbeiten von Leopold Metzenbauer, Max Sternbach, Otto R. Schatz und Karl Wiener. Letzterer hatte bereits in der Zeit des Austrofaschismus antifaschistische Aquarelle und Collagen in der Tradition der Agitpropkunst der deutschen Avantgarde angefertigt und dies in der NS-Zeit fortgeführt. Politisch brisant und stilistisch jenseits des Erlaubten, mit sozialkritischen Inhalten hielt er an der Moderne fest. „Unmittelbar nach Kriegsende verbesserte sich das geistige Klima, aber ab Ende 1947 kamen alte und konservative Seilschaften wieder an die Macht" (9) und das führte auch indirekt zum Freitod Karl Wieners.

Nach dem italienischen Philosophen Giorgio Agamben erweist sich die demokratische Rechtsordnung als Fassade einer Logik, die ihre Gewalt in der Einrichtung von außerhalb des Rechts befindlichen Zwischenzonen offenbart, in denen Menschen gezwungen werden, nur das „bloße Leben" zu repräsentieren. Das Lager als „Nomos der Moderne" (Agamben) wird im Ausstellungsdisplay mit Arbeiten von Ruth Mannhart, Angela Varga und den dokumentarischen Fotos von Didi Sattmann angesprochen, welche die sklavenähnlichen Umstände der Lebens- und Arbeitswelt ägyptischer Zeitungskolporteure in Wien in Erinnerung rufen.

Die Arbeiten von Werner Kaligofsky und Klub Zwei wiederum handeln von den Nachwirkungen des Nationalsozialismus und der schwierigen Aufarbeitung. In den »Verkehrsflächen« von Kaligofsky geht es um Gräben der Unversöhnlichkeit, welche die politischen Ereignisse von Naziherrschaft und Weltkrieg hinterlassen haben, um die Unfähigkeit, aus den ewiggestrigen Korsetten auszubrechen, und um die Akzeptanz

9 Moderne in dunkler Zeit – Widerstand, Verfolgung und Exil steirischer Künstlerinnen und Künstler 1933–1948, Neue Galerie Graz, 2001, Peter Weibel, S. 9.

anderer politischer Meinungen. Die 70-minütige Dokumentation „Things. Places. Years." von Klub Zwei versammelt Interviews mit jüdischen Frauen, die als Kinder oder Jugendliche aus dem nationalsozialistischen Wien flüchten konnten. Im Film zu Wort kommen auch deren Töchter und Enkeltöchter. Erfahrungen von Vertreibung, Emigration und Holocaust werden oft in der Vergangenheit verortet. „Things. Places. Years." bringt diese Vergangenheit in die Gegenwart und zeigt, wie sie das Leben von zwölf in London beheimateten Frauen durch drei Generationen prägt.

Auch die internationale Solidarität linker Künstler der Nachkriegsjahre manifestiert sich im Nachlass von Viktor Matejka: Linolschnitte von brasilianischen KünstlerInnen aus der Werkstatt von Porto Alegre aus den frühen 1950ern zeigen Zusammenhänge zwischen künstlerischer Produktion und sozialem Protest. Zwei Propagandablätter für den weltweiten Frieden des Brasilianers Carlos Scliar – entstanden, nachdem er auf Seiten der Alliierten als Mitglied der FEB (Forga Expedicionária Brasiliera) in Italien für die Befreiung Europas vom Hitlerfaschismus gekämpft hatte – geben davon Zeugnis. Damals, 1963, in der Zeit der antikolonialen Konflikte und der Unabhängigkeitserklärungen vieler Kolonien, erschien, wie Hannah Arendt in „Über die Revolution" schrieb, der Krieg als traditionell politisches Mittel überholt. „An seine Stelle ist die Revolution getreten, die die politische Zukunft der Welt noch lange prägen wird" und wovon die brasilianischen Blätter eine Vorahnung geben. Unmittelbar daneben befindet sich in der Ausstellung der schwarz-blaue Button, das Symbol für den zivilgesellschaftlichen Protest in Österreich im Jahr 2000.

Das Bild „Im Busch", 1970 von Carry Hauser ist extrem anziehend und ambivalent, und man fragt sich „was es mit diesen künstlerischen Imaginationen des Fremden und Anderen in der zweiten Hälfte des 20. Jahrhunderts auf sich hat", wie Christian Kravagna in seiner postkolonialen und diskurskritischen Analyse einiger Arbeiten der Sammlung in diesem Band feststellt. Mit den Augen der Gegenwart gesehen produziert es auf den ersten Blick mehr Missverständnisse als dass es die Leidenschaft des Künstlers für „sein Afrika" ausdrücken kann. „Humanität und soziales Engagement spricht aus den Bildern, jene Eigenschaften, die für Carry Hauser prägend waren." (10) Aus heutiger postkolonialer Sicht, mit dem Blick der Differenz gesehen, bedeutet Hausers Blick eine „Fortschreibung des Klischees des Anderen". Die Repräsentation des Schwarzen als das Objekt ist auch ein gängiger Topos bei der fast zeitgleichen Colla-

10 Erika Patka, „Ohne besonderen Anlass…", in: Carry Hauser 1895–1985, Ausstellungskatalog Frauenbad, Baden bei Wien, 1989, S. 5.

ge von Timo Huber. Der Künstler hat mit seiner Arbeit „Auf dem Verhandlungstisch" (1973) – die den weißen Verhandelnden einen abgeschnittenen schwarzen Kopf am Silbertablett präsentiert – unterschwellig auch den kolonialen Aspekt festgehalten. Huber bezieht sich auf eine der Armutskonferenzen für die Dritte Welt oder die Hungersnot von Biafra – weltweit umspannende Themen von 1968. Der Blick auf den Schwarzen, das Opfer, dem geholfen werden muss, der sich aus Eigenem nicht in eine bessere Lage versetzen kann, kritisiert die herrschenden Ausbeutungsverhältnisse.

Auch die Arbeiten von Lisl Ponger und Tim Sharp treten dezidiert gegen Rassismus an und zeigen die Konstruktionen von Exotismus auf. Sie sind beinahe 30 Jahre später entstanden. Durch die Art, wie Sharp die auf einem Flohmarkt gefundenen historischen „Dokumentar"-Aufnahmen zusammenstellt, wird die Absurdität der Konstruktion von Exotik hierzulande besonders deutlich. Die vermeintlich objektive Wiedergabe der Lebensumstände und Gewohnheiten der Tuareg entlarvt Sharp in seinen „Traveller's Tales" als überhebliche und dabei im Kern grundsätzlich naive Klischeevorstellungen.

Die Ausstellung endet nicht nur mit der Protestbewegung des Jahres 2000 sondern mit einem Blick auf die Konsequenzen dieses Jahres, nämlich eine Politik, die die letzten Residuen eines sozialpartnerschaftlich zwar ästhetisch konservativen aber sozialpolitisch gemäßigten und um gesellschaftlichen Ausgleich bemühten Fordismus beseitigte; eine Politik, die auch die WienerInnen die ganze Kraft der neoliberalen, postfordistischen Herrschaftsregime der Globalisierung spüren ließ. Linda Bildas Doppeladler und ihre „Untersuchungen über die Ursachen des Elends" markieren diesen Wandel und eines der wohl wichtigsten politischen Themen der Gegenwart in der Ausstellung, das der Text David Riffs anhand einer Fallstudie aus Moskau exemplifiziert: nämlich wie die Ökonomisierung unseres täglichen Lebens tief in unsere Verhältnisse zueinander und in das Feld des Politischen eingreift. Allerdings tun beide es wieder nicht im plumpen Agit-Prop, sondern formal gespiegelt. Sedimentiert, wie vieles, was in der Sammlung der Stadt Wien zum Verhältnis von Kunst und Politik aufgehoben ist.

Art + Politics
From the Collection of the City of Vienna
Hedwig Saxenhuber

"assimilative democracy keeps art as an outlet for enemies of the state, the schizoids it creates keep their balance with the help of art – they also still remain just on this side of the norm. art differs from 'art'. The state of consumers pushes a bow wave of 'art' before it; it tries to bribe artists in order to turn their rebellious art into an art that upholds the state. but 'art' is not art, 'art' is politics that has created for itself new styles of communication".
Oswald Wiener, accompanying text for the action Art and Revolution, 1968

"For the resistance of art not to disappear in its opposite, it has to remain the unresolved tension between two resistances". Jacques Rancière (1)

Can art be used as an effective means of change or of offering resistance to hegemonic power? What forms can such art take? And in which context can it appear if it is to develop effective political impact?
I was confronted with questions like these as I began my examination of the Collection of the City of Vienna, with its altogether 16,500 objects. It rapidly became clear that these questions could not be categorically applied to an art collection created partly under the auspices of the hegemonic cultural politics of Social-Democratic Vienna, and thus closely linked with official authority. Or that, if taken into consideration, the omissions in the collection would be as eloquent as the art works in the depots.
Much subversive, radical art of today is difficult to pin down, as it often presents its political aims in a situational context and its work does not necessarily materialise as an aesthetic product. There are many examples: from the early subversive actions in West Germany in the sixties, the Vienna Actionists, the VolxTheaterKarawane and

1 Jacques Rancière, Ist Kunst widerständig?, Berlin, 2008.

the inner-city actions to the nobordertour, no-racism groups etc., who borrowed from the repertoire of art history and literature for their political strategies (Dadaism, Sur-realism, Fluxus, Happening, Situationism, Brecht etc.). Much of this has only been critically examined in the past few years on the fringes of the art context and leftist theory. (2) Vienna Actionism also operated at the institutional margins, but inscribed itself in the art history of the neo-avant-garde movements very early on due to inter-national invitations. (3) But it was not until the mid-eighties that its reputation was built with exhibitions in well-known museums and on the art market. It was also at a very late stage that the Collection of the City of Vienna acquired works reflecting the avant-garde imperative of this important Viennese contribution to the art of the sec-ond half of the last century – that is, the abolition of the border between art and life. "Art, no matter what kind, does not simply occur in a political vacuum. Not only in terms of context, but thematically as well, there are frequent interferences, as various sectors of society act out their conflicting interests in its interpretation. But to con-clude that art in itself harbours the power to encourage resistance or emancipation would for many reasons be presumptuous", writes Christian Höller in his introducto-ry article for the symposium "Art + Politics", that took place the week of the opening. Taking the exhibition and its subject matter as a point of departure, several works from the collection were examined more closely, but also the collection was placed in a broad-er, international context on the basis of current debates and historical references. Arti-cles from this symposium can be found in the text section of this catalogue.

Contrary to apodictic statements such as "the distinction between politics and art has been permanently established" (4), there is often common ground between these two public spheres that can upset and blur the old political conditions in a very painful way. In the text by Süreyyya Evren, published here, a snapshot of the relationship between contemporary art and laicism in Turkey today bears eloquent witness to this fact. The political crops up where, in the words of Jacques Rancière, "something does not work out." Rancière has coined his own term for this: "mésentente", which more or less means "in non-agreement". The political appears whenever art develops a momentum from which an emancipatory, confusing or even disturbing but somehow meaningfull power arises, as has been shown by many examples in the past. Gerald Raunig, in a study on the relationship between art and revolution, describes this moment as "trans-

2 To name two interesting publications as examples: Thomas Hecken, Avantgarde und Terrorismus, Bielefeld, 2006; Gerald Raunig, Kunst und Revolution, Vienna, 2005.
3 Destruction in Art Symposium (DIAS), initiated by Gustav Metzger at the African Centre, 1966, London
4 Klaus von Beyme, Die Kunst der Macht und die Gegenmacht der Kunst. Studien zum Spannungsverhältnis von Kunst und Politik, Frankfurt a. M. 1998, S. 7 f.

versal", using a concept borrowed from geometry. It is a reality that art and activism are finding it increasingly difficult to create a space for themselves. Even when using more visible spectacle formats it is hard to compete with prevailing images coming from the media and the Web. In her catalogue article, María Berríos describes models of subversive resistance as an avant-garde to such mass-media images, providing examples from the little-known and, all the more, fascinating realm of pop-cultural aesthetic resistance in Chile under the Pinochet dictatorship.

Against the background of the complex relationship undertaken by the exhibition Art + Politics – a complexity only outlined here – the examination of the Collection of the City of Vienna sets out from the questions mentioned at the beginning: the art works categorised under the heading "politics" can only do so in the broadest sense including a wide spectrum of artistic statements. The selection, therefore, deliberately does not amount to a historical exhibition. Rather, it is a series of works informed by contemporary issues; it touches on themes that have to do with here and now.

The concept of Art + Politics emerged and is based on certain conflicts made visible by the research in the collection and must be seen in continuity with previous exhibitions "Matrix" and the opening exhibition at MUSA, "Lange nicht gesehen". The present exhibition does not include feminist works or works on the theme of gender, as Matrix focused on this topic. Nor does it contain a large number of politically themed works of more recent times that were shown last year, including those that refer to the year 1989 and its consequences.

Collections are not homogeneous constructs. For this reason, their institutional history is of great interest. The City of Vienna has been collecting art since 1951. Particularly in the Vienna of the fifties, the loss of intellectuals and artists to the corporative state, National Socialism and forced emigration was painfully felt, and manifested itself as a gap in the collection as well. For a long time, " an openly conservative, quasi feudalistic concept of culture" (5) was practised officially in Austria, and it was not until the eighties that independent committees (6) were introduced as part of collection policies at the federal level and in Vienna.

For more than half a century, the collection has mirrored the aesthetic and cultural-political climate of the city and "official" Vienna. Although neither the highly topical discussions and political conflicts of the past few decades nor the autonomous, alterna-

5 Georg Schöllhammer, „Den Staat masochistisch genießen", in: Lebt und arbeitet in Wien, Kunsthalle Wien, 2000, p. 29 f.
6 Unpublished interview about the collection with Berthold Ecker (artistic director of the collection) und Brigitte Borchert-Birbaumer (former advisory board member), held by the curator on 26.6.2008: in 1951, there was a tiny budget that was doubled the next year and continued to grow. While Ursula Pasterk was the councillor in charge of cultural affairs, the acquisition budget for the collection was doubled; at present it totals 500,000 euro per annum.

tive cultural events –such as the occupation of the St. Marx abattoir by cultural workers and critical young people, the Arena, the movement against the planned atomic power plant in Zwentendorf, the struggle to preserve the woods in Hainburg, or the squatting in Gassergasse and in the Ernst-Kirchweger-Haus– are directly reflected in the collection. Nonetheless, it is interesting to analyse how certain problematics, driven by key issues, and historical political powers, in all their configurations, have left their traces. The access to the estate of Viktor Matejka, the first Councilor for Cultural Affairs and adult educationalist in the Second Republic, who died in 1993, gave Art + Politics, an additional historical dimension, providing insights into turbulent times that go back further than the existence of the actual collection. Matejka, who was himself held prisoner in Dachau and Flossenburg from 1938 to 1944, was one of the few people to work for the return of emigrated and exiled artists during his four-year stint as Communist councillor after the war. "Official Austria did too little to bring the exiles home (...). The contrary was even the case: their return was not desired and even prevented until 1970". (7) Viktor Matejka saw securing the artists' livelihood as an important cultural task. The constant purchase of works by artists led to the idea of a collection of the City of Vienna. This Collection has remained true to its founding concept to this day. Over the years, it has grown not only as a collection of masterpieces and pioneering works of avant-garde movements, but also as one that shows the wide range and qualitative stratification of artistic life in the city. The criterion of quality when collecting works has been more offensively pursued in the past few years owing to the existence of MUSA as a presentation venue, consequent with the intention of increasing the visibility of the Collection.

What, then, were the conflicts informing the choice of works for the exhibition "Art + Politics" and how can they be seen more clearly in reference to the present? First, it must be said that the chosen works are not primarily "critical forms" or "committed art", as was formulated by an exhibition in 1971 under the same title, "Art and Politics". (8) Nor do the individual works display an immediate and obvious connection with politics. Rather, it is only the sometimes contradictory arrangement and juxtapositions that reveal coherencies and complex readings connected with the theme.

The concept behind the exhibition thus has more similarities with montage, something we emphasised with a display rendering the graphics of an open book (white

7 Moderne in dunkler Zeit – Widerstand, Verfolgung und Exil steirischer Künstlerinnen und Künstler 1933-1948, Neue Galerie Graz, 2001, Peter Weibel, p. 9.
8 Kunst und Politik, Kunsthalle Basel, 1971 und Badischer Kunstverein, 1970.

page, black page and mask), that reflects the idea of spatial rhythm and emphasises art works by the omission of various pages – but also points out the existing gaps.

The exhibition "Art + Politics" gives examples of the building of Austrian identity with works such as the well-known commissioned painting of the "Signing of the Austrian State Treaty" by Sergius Pauser, (which was then not recognised as the official picture because the representatives could not recognise themselves in it) and works by Padhi Frieberger, Bruno Gironcoli, Auguste Kronheim and Evelyn Weiss. Pauser stands for the official aesthetic climate in the fifties and thus paradigmatically for the still repressive post-war years, and the others for the new artistic awakening from the narrow confines of the intellectual climate of the post-war years, which was described elsewhere as being characterised by an aesthetic based on social partnership.

The renewed attempt to awaken the Austrian sense of national identity, as seen in Pauser's work – this time partly to show the Allies that the Austrians were not Germans and thus were not to blame for Nazism, the consequences of this renunciation of responsibility only became visible during the Waldheim years –, led to there being a cautious, or even backwards, politics of art and culture into the sixties. Thus, as Peter Weibel wrote in his preface to "Moderne in dunkler Zeit", from 1948 onwards "even those people who had, in exile, upheld not only modernity, but also the faith in democracy, no longer [fitted] into this Austrian house, repeating the image created by the corporative state".

The aesthetics and practice of cultural resistance can be seen in the works of Leopold Metzenbauer, Max Sternbach, Otto R. Schatz and Karl Wiener, which were banned under National Socialism. Even in the era of Austrofascism, Karl Wiener had begun executing anti-fascist watercolours and collages in the tradition of the agitprop art of the German avant-garde, and continued doing so in the Nazi era. Politically charged and going stylistically beyond allowed borders, he remained loyal to modernity. "Directly after the end of the war, the intellectual climate improved, but from the end of 1947, old conservative networks came to power once more", (9) leading indirectly to Karl Wiener's suicide.

According to the Italian philosopher Giorgio Agamben, the democratic legal system proves to be the façade of a kind of logic that reveals its power by setting up in-between zones outside of the law, in which people are forced to represent only "bare life". The

9 Moderne in dunkler Zeit – Widerstand, Verfolgung und Exil steirischer Künstlerinnen und Künstler 1933–1948, Neue Galerie Graz, 2001, Peter Weibel, p. 9.

camp as a "nomos of modernity" (Agamben) is seen clearly in the exhibition in the works of Ruth Mannhart, Angela Varga and the documentary photos by Didi Sattmann that remind us of the slave-like working and living conditions of Egyptian newspaper boys in Vienna.

The works of Werner Kaligofsky and Klub Zwei focus on the effects of National Socialism and the difficulties in coming to terms with them: the "Trafficways" by Kaligofsky are about irreconcilable rifts left behind by the political events of Nazi rule and the World War, the inability to break out of diehard corsets and the acceptance of other political opinions. The 70-minute documentation "Things. Places. Years" by Klub Zwei brings together interviews with Jewish women who managed to escape from Nazi Vienna as children or teenagers. Their daughters and granddaughters also get to speak in the film. Experiences of exile, emigration and Holocaust are often located in the past. "Things. Places. Years" brings this past into the present and shows how it affects the life of twelve women living in London through three generations.

The international solidarity of leftist artists of the post-war period is also manifested in the estate of Viktor Matejka: linocuts by Brazilian artists from the workshop of Porto Alegre from the early 1950s show connections between artistic production and social protest. Two propaganda leaflets for worldwide peace by the Brazilian Carlos Scliar, after he had fought for the liberation of Europe from Hitler's fascism on the side of the Allies as a member of the FEB (Forga Expedicionária Brasiliera) in Italy, bear witness to this. Back then, in 1963, during the period of anti-colonial conflicts and declarations of independence by many colonies, war seemed outdated as a traditionally political instrument. As Hannah Arendt wrote in "On Revolution": "Its place has been taken by revolution, which will continue to mould the political future of the world for a long time". The Brazilian leaflets foreshadow this statement– directly next to them in the exhibition is the black-blue button, the symbol for the protests of civil society in Austria in 2000.

"Im Busch", 1970, by Carry Hauser is a very attractive and at the same time extremely ambivalent piece. One wonders "what these artistic imaginations of the alien and other in the second half of the 20th century are about", as Christian Kravagna writes in this book in his post-colonial and discourse-critical analysis of several works in the collection. Looked at from today, it produces, at first glance, more misunderstandings

than the passion of the artist for "his Africa" can express. "Humanity and social commitment speak from these pictures, the qualities that influenced Carry Hauser."(10) From a post-colonial position, or the perspective of "difference", it seems more like "a continuation of the cliché of the Other". The consideration of black people as objects is a common topos, also present in the collage by Timo Huber of almost exactly the same period. His work "Auf dem Verhandlungstisch", 1973 – which presents a cut-off black head on a silver tray to the white negotiators around a conference table – probably for a conference on poverty in the Third World or the famine in Biafra, a topic of worldwide relevance in 1968 – also captures the colonial aspect at a subliminal level. The image of the black person as a victim, who has to be helped, and who cannot get into a better position on his or her own, criticises prevailing exploitation. The works by Lisl Ponger and Tim Sharp also vigorously challenge racism and expose the constructions of exotisms. These works were produced almost 30 years later. The way in which Sharp puts together the historical "documentary" footage found at a flea market reveals the absurdity of playing out exoticness in regions like Africa. The purportedly objective account of the living conditions and customs of the Tuareg is exposed by Sharp in his Traveller's Tales as arrogant, yet basically naïve, clichés.

The exhibition ends not only with the protest movements of 2000, but also with a look at the consequences: a form of politics that removed the last residues of a specific type of Fordism, based on social partnership, that was aesthetically conservative but socio-politically moderate and concerned about social equality. In this moment the Viennese experienced the entire force of the neo-liberal, post-Fordian regime of globalisation. Linda Bilda's double eagle and her "Investigations into the Causes of Misery" highlight this change and one of the arguably most important contemporary political themes in the exhibition. As does David Riff's text, based on a case study from Moscow, on how the economisation of our daily lives deeply affects not only the political field but also our relationships with one another. However, they do so through formal reflection and not by recurring to the heavy-handedness of agit-prop. The complexities of the relation between art and politics are somehow being sedimented in the deposit of works from the Collection of the City of Vienna.

10 Erika Patka, „Ohne besonderen Anlass...", in: Carry Hauser 1895–1985, exhibition catalogue Frauenbad, Baden bei Wien, 1989, p. 5.

Ausstellung / Exhibition

Angela Varga
*1925 Wien / Vienna, lebt in Wien / lives in Vienna

Flüchtlinge, 1949
Feder, aquarelliert / pen, watercoloured
8,3 x 17,6 cm
Ankauf / purchase: 1959

„So weit ich mich erinnere, zeichne, male, modelliere ich. Ich hatte nie einen Ent-
schluss gefasst, die bildenden Künste als Beruf zu wählen, es war einfach selbstver-
ständlich für mich."
Angela Varga entdeckte schon als Kind ihr zeichnerisches Talent und ließ sich bereits
im Jugendalter an der Wiener Kunstgewerbeschule in Metallplastik ausbilden. Ein
Bildhauereistudium in Wien, Paris und London sollte nach dem Ende des Zweiten
Weltkriegs folgen.
Die noch von der Studentin Varga ausgeführte kleinformatige aquarellierte Zeichnung
„Flüchtlinge" vermittelt einen Eindruck von der Nachkriegssituation in Europa. Es
handelt sich um die Bombardierung des Bahnhofs von Amstetten. Mit sensiblen, zar-
ten Linien modelliert Varga eine von Säulen unterbrochene Architektur, deren linke
Hälfte völlig vernichtet ist. Dass Krieg und Zerstörung zwingend zu Verlust und Gewalt
führen, wird als nahezu exorbitante Botschaft vermittelt. Selbst wenn der Krieg schon
vorbei ist, bleibt nichts außer Destruktion – in dieser Feststellung bleibt Vargas Zeich-
nung zeitlos.

1

"I have been drawing, painting and modelling as far back as I can remember. I never took a decision to choose art as a profession, it was just the obvious thing for me." Angela Varga discovered her artistic talent as a child and enrolled for training in metal sculpture at the Vienna Kunstgewerbeschule at a young age. She went on to study sculpture in Vienna, Paris and London after the end of the Second World War.

Varga's watercoloured drawing "Flüchtlinge" ("Refugees"), done while she was still a student, gives an impression of the situation in Europe after the war. With sensitive, delicate lines Varga models a building interrupted by columns, its left half completely destroyed. The fact that war and destruction of necessity lead to loss and violence is here conveyed as an almost exaggerated message. Even if the war is already over, nothing remains but destruction – in reaching this conclusion, Varga's drawing remains timeless.

IM

Karl Wiener
*1901 Graz, +1949 Wien / Vienna

Niemals vergessen, 1945
Tusche auf Transparentpapier / ink on transparent paper
27 x 34,8 cm
Nachlass Viktor Matejka / inheritance of Viktor Matejka

Die Not, n.d.
Federzeichnung auf Transparentpapier / pen drawing on transparent paper
30,5 x 38,1 cm
Nachlass Viktor Matejka / inheritance of Viktor Matejka

Das intensive sozialkritische Engagement, das sich in Karl Wieners Collagen, Grafiken und Gouachen zeigt, findet sich in der österreichischen Kunstentwicklung dieser Zeit sehr selten. Der Stil in seinem grafischen Werk ist innovativ, einerseits einem Kubo-Futurismus und andererseits der Neuen Sachlichkeit verpflichtet.
Seine Zeichnungen sind formal, erzählerisch angelegt und zeigen eine Verwandtschaft zum Medium Karikatur sowie zum Comic. Zunächst als Bankbeamter in Graz und München beschäftigt, begann er 1924 seine künstlerische Ausbildung in Wien und Graz. Enge Kontakte zur Sozialistischen Partei bestimmten seine frühen Arbeiten, die engagierte Statements zur Lage der ausgebeuteten Arbeiter darstellen. Seine Ästhetik erinnert an John Heartfield, Hannah Höch oder Raoul Hausmann.
Dass Wieners Kunst vom faschistischen Regime nicht toleriert wurde, ist naheliegend. Mit seinen Zeichnungen „Niemals vergessen" und „Die Not" verweist Wiener auf die Schrecken, die das NS-Regime in Österreich hinterlassen hat und versucht gleichzeitig in idealistischem Sinne eine Botschaft an die Zukunft zu senden, die „niemals vergessen" lässt. Die Frauenfigur, die als die Mutter vor den Särgen ihrer toten Kinder steht, wird zu einer Allegorie der Hinterbliebenen, während „Die Not" die industriellen Profiteure des Krieges dem einfachen Bürger und seinen Verlusten gegenüberstellt.

2, 3

The intensive socially critical engagement shown by Karl Wiener's collages, graphics and gouaches is otherwise a rarity during this period of Austrian art. His graphic style is innovative, indebted to both Cubism/Futurism and the New Objectivity.

Wiener's drawings have a narrative focus and evince kinship with the medium of caricature and in some cases with comics. After starting his career as a bank clerk in Graz and Munich, Wiener took up arts studies in Vienna and Graz in 1924. Close contacts with the Socialist Party color his early works, which display a commitment to depicting the plight of exploited workers. His aesthetic recalls John Heartfield, Hannah Höch or Raoul Hausmann.

It is not hard to understand why Wiener's art was not tolerated by the fascist regime. With his drawings "Never Forget" and "Poverty", Wiener draws attention to the horrors the Nazi regime left in its wake in Austria and at the same time tries in an idealistic spirit to send a message to the future "never to forget" these atrocities. The mother figure standing emblematically before the coffins of her dead children becomes an allegory for the survivors, while "Poverty" juxtaposes the industrialists who profited from the war with the simple citizens and their losses.

IM

Max Sternbach
Biographische Daten unbekannt / biographic dates unknown

Folterung, 1944
Tempera auf Papier / tempera on paper
39,9 x 28,7 cm
Nachlass Viktor Matejka / inheritance of Viktor Matejka

Der Künstler Max Sternbach ist leider bis heute ein gänzlich Unbekannter. Das Entstehungsjahr der „Folterung" sowie das Sujet des kleinformatigen Temperabildes lassen jedoch darauf schließen, dass er Opfer der nationalsozialistischen Vernichtungspolitik geworden ist.
Eindrücklich und gleichzeitig brutal und abstoßend staffelt er den Bildraum zu einem Ort des Grauens. Eine hilflose, nackte Figur in Stacheldraht gewickelt steht mit erhobenen Händen zwischen überdimensionierten Messern. Aus dem Hintergrund blicken riesige Augen aus einem hohlwangigen Gesicht geradeaus. Die Täter und Peiniger sind als Metapher vertreten, ein Stahlhelm mit Hakenkreuz ist übermächtig im Bildvordergrund als Ursache des Grauens präsent.

4

The artist Max Sternbach has unfortunately remained obscure up to today. Judging by the year "Torture" was executed, however, together with the subject of the small-format tempera painting, we can conclude that he was one of the countless victims of the Nazi annihilation policy.

Impressively and yet with repulsive brutality he composes the pictorial space into a setting for horror. A helpless naked figure wrapped in barbed wire stands with hands raised between oversize knives. From the background gigantic eyes gaze out of an emaciated face. The perpetrators and torturers are represented by metaphors; a steel helmet adorned with a swastika dominates the foreground symbolizing the malefactors behind the atrocities.

IM

Otto Rudolf Schatz
*1900 Wien / Vienna, +1961 Wien / Vienna

Leichen, undatiert / undated
Holzschnitt / woodcut
42,6 x 55,8 cm
Nachlass Viktor Matejka / inheritance of Viktor Matejka

Der unverstellte, grausame Blick auf Leichenberge, die der selbst während des NS-
Regimes im Zwangsarbeiterlager internierte Otto Rudolf Schatz in seinem Holzschnitt
„Leichen" umsetzt, legen ein brutales Zeugnis über die Opfer des Holocausts in den
Vernichtungslagern der Nazis ab.
Schatz, dessen Werke in verschiedenen sozialdemokratischen Publikationen erschie-
nen waren, wurde 1934 mit einem Publikationsverbot belegt. 1938 folgte ein Ausstel-
lungs- und Berufsverbot sowie die Verbrennung von 1500 seiner Holzstöcke durch die
Nationalsozialisten.

5

The undisguised, horrific view of piled-up corpses provided by Otto Rudolf Schatz, himself interned in an enforced work camp during the Nazi era, in his woodcut "Corpses" brutally testifies to the victims of the Holocaust in the Nazi death camps.
After contributing to various Social Democratic publications, Schatz was prohibited in 1934 from any further publicizing of his works. The Nazis then forbade him in 1938 from exhibiting or practicing as an artist and then burned 1,500 of his woodblocks.

IM

Ruth C. Mannhart
*1920 Stuttgart, +2004 Wien / Vienna

Weiblicher KZ-Häftling, 1974
Bleistift auf Papier / pencil on paper
63 x 44,9 cm
Schenkung / donation: 2006

Die 30 Jahre nach Beendigung des „Dritten Reichs" gefertigte Bleistiftzeichnung von Ruth C. Mannhart zeigt das erstaunliche Porträt einer KZ-Inhaftierten, das ebenso mit visuellen Sichtbarkeiten wie Unsichtbarkeiten spielt und das durch die Gräueltaten der Nazis ausgelöste kollektive Trauma thematisiert.
Mannhart illustriert, insbesondere durch die erschlaffende und abwehrende Haltung der Hände, zugleich Zerbrechlichkeit und Überlebenswillen und Stärke; Eigenschaften, die sie als freiwillige Pflegehelferin für befreite KZ-Häftlinge an den überlebenden Opfern der Shoah 1945 in Wien beobachtete. Die Augen der dargestellten KZ-Insassin, als Spiegel der Seele, sind zu kubo-futuristischen Kreisen geformt, welche die brutalen Erfahrungen des Konzentrationslagers schockierend ausdrücken. Der ausgemergelte Körper, in gestreifter Sträflingsgewand gekleidet, erlaubt es, die Erfahrungen des Konzentrationslagers für Physis und Psyche annähernd zu erahnen.
Mannhart selbst verbrachte den Krieg bei Verwandten in Rumänien und Ungarn und kam erst nach Kriegsende nach Wien.

6

Executed 30 years after the end of the Third Reich, Ruth C. Mannhart's pencil draw-
ing shows the astounding portrait of a concentration camp prisoner, visualizing both
what can be seen and what is invisible in order to evoke the collective trauma precip-
itated by Nazi atrocities.

The slackening and yet still defensive position of the hands illustrates both fragility
and the will and strength to survive, qualities that Mannhart observed during her work
in 1945 in Vienna as volunteer nurse for freed concentration camp victims who sur-
vived the Shoah. The eyes of the camp inmate, as mirrors of the soul, are formed out
of Cubist/Futurist circles that incisively and shockingly express the brutal experiences
of the camp. The emaciated figure, clad in the striped prisoner's uniform, conveys to
the viewer the horrific impact of the camp on both body and soul.

Mannhart spent the war years with relatives in Rumania and Hungary, only returning
to Vienna after the end of the war.

IM

Klub Zwei
Simone Bader, *1964 Stuttgart, lebt in Wien / lives in Vienna
Jo Schmeiser, *1967 Graz, lebt in Wien / lives in Vienna

Things. Places. Years., 2004
Video, engl. OF mit dt. Untertiteln / Video, Engl. OV, German subtitles
70 min
courtesy: Klub Zwei

Seit 1992 arbeiten Simone Bader und Jo Schmeiser als Kollektiv Klub Zwei. Ihre Arbeiten leisten eine kritische Auseinandersetzung mit Migration, Rassismus und Antisemitismus und der Form ihrer Darstellung in den Medien und der Öffentlichkeit. Klub Zwei analysieren Repräsentationsordnungen, weil strukturelle Veränderungen immer auch mit Sichtbarkeit bzw. Sichtbarmachung einhergehen. Gleichzeitig reflektieren Klub Zwei die eigenen Produktionsbedingungen und entwickeln egalitäre Modelle der Zusammenarbeit, die das Schema der autoritären AutorInnenschaft verlassen.
Die Dokumentation „Things. Places. Years." versammelt Interviews mit jüdischen Frauen, die als Kinder oder Jugendliche aus dem nationalsozialistischen Wien flüchten konnten. Im Film zu Wort kommen auch ihre Töchter und Enkeltöchter. Erfahrungen von Vertreibung, Emigration und Holocaust werden oft in der Vergangenheit verortet. „Things. Places. Years." bringt diese Vergangenheit in die Gegenwart und zeigt, wie sie das Leben von zwölf in London beheimateten Frauen durch drei Generationen prägt.

7

Simone Bader and Jo Schmeiser have been working as the collective Klub Zwei since 1992. Their works critically address the issues of immigration, racism and anti-Semitism and the way they are depicted in the media and public sphere. Klub Zwei analyzes representational orders because structural changes always go hand-in-hand with visibility, or with making things visible. At the same time, Klub Zwei reflects on the conditions under which its own production takes place and develops egalitarian models for cooperative work that depart from the scheme of authoritarian authorship.
The documentary work "Things. Places. Years." brings together interviews with Jewish women who as children or youth were able to flee Nazi Vienna. Also speaking up in the film are their daughters and granddaughters. Their experiences of displacement, emigration and the Holocaust are often situated in the past. "Things. Places. Years." transports this past into the present day and shows how it shapes the lives of twelve London-based women spanning three generations.

CP

Bohdan Heřmanský
*1900 Hradec Králové / +1974 Prag / Prague

In memoriam Gerhart Frankl, 1967
Öl auf Holz, bandagiert / oil on wood, bandaged
30 x 40 cm
Ankauf / purchase: 1968

Bohdan Heřmanský, der sich bis zu seiner Übersiedelung nach Prag im Jahr 1929 noch
Theodor Herzmansky nannte, kam durch seine Bekanntschaft mit Anton Kolig mit den
Malern des „Nötscher Kreises" in Berührung. Neben Kolig und Franz Wiegele gehör-
ten auch Sebastian Isepp und Anton Mahringer dieser losen Malervereinigung an, die
über kein eigenes Programm verfügte, sich aber regelmäßig in Nötsch im Kärntner Gail-
tal traf, um dort zu malen und zu zeichnen. Heřmanský verbrachte die Sommer 1921
und 1923 in Nötsch, empfing dort nach eigener Aussage „alle entscheidenden Impulse"
als Maler und lernte Gerhart Frankl kennen, den er Zeit seines Lebens bewunderte.
Die dem 1965 verstorbenen Frankl gewidmete kleinformatige Malerei zeigt den für
Heřmanskýs späte Arbeiten typischen konstruktivistischen Stil, mit dessen Hilfe er die
skulpturale Formung eines Gesichts in einer devastierten Landschaft positioniert. Das
Gesicht erinnert entfernt an eine Rauchsäule, die als indexikalische Spur gelesen wer-
den könnte, eine Spur, die – trotz der Inexistenz von klaren Verweissystemen im Bild –
die Vergangenheit unvergessen macht. Es ist denkbar, dass der Titel „In memoriam" auf
eine gleichnamige Serie Frankls Bezug nimmt, die in den frühen 1960er Jahren entstand
und in der Frankl von der Vernichtungsmaschinerie der Nazis ausgemergelte Körper in
Konzentrationslagern zeigt.

8

Bohdan Heřmanský, who called himself Theodor Herzmansky up until the time he moved to Prague in 1929, came into contact with the painters of the "Nötscher Circle" through his acquaintance with Anton Kolig. This loose association of painters, which included, in addition to Kolig and Franz Wiegele, Sebastian Isepp and Anton Mahringer, had no individual agenda, but met up regularly in Nötsch in the Gail Valley in Corinthia to paint and draw. Heřmanský spent the summers of 1921 and 1923 in Nötsch, where he claimed to have received "all [his] important impulses" as a painter. He also met Gerhart Frankl, whom he admired his whole life long.

This small painting dedicated to Frankl, who died in 1965, shows the constructivist style typical of Heřmanský's late works. He uses it to place a sculpturally formed face in a devastated landscape. The face vaguely recalls a pillar of smoke, which could be read as an indexical trace: a trace that – despite the non-existence of clear systems of references in the picture – makes the past unforgotten. It is possible that the title "In memoriam" refers to a series of the same name painted by Frankl in the early 60s, in which Frankl shows bodies in concentration camps, emaciated by the exterminatory machinery of the Nazis.

IM

Linda Bilda
*1963 Wien / Vienna, lebt in Wien / lives in Vienna

Doppeladler (nach „Empire" von Michael Hardt & Antonio Negri), 2002
Plexiglas / plexiglass
43 x 45 x 36 cm
Ankauf / purchase: 2005

Untersuchungen über Ursachen des Elends der Menschen, 2003
Tusche auf Papier / ink on paper
51 x 71,2 cm
Ankauf / purchase: 2005

Cari Amici, 2000
Öl auf Leinwand / oil on canvas
68 x 51 cm
Ankauf / purchase: 2002

Linda Bilda thematisiert in ihren Arbeiten visuelle Wahrnehmung als eine Fläche, auf der Ideologie und Ideenwelten produziert und verbreitet werden ebenso wie die Produktion von (Gegen-)Öffentlichkeit. Dieses Anliegen verfolgt sie sowohl in ihren Malereien und Comiczeichnungen, die gesellschaftskritische Textproduktionen in Szene setzen, als auch als Mitglied von linken/feministischen Redaktionskollektiven oder als Begründerin des mittlerweile legendären „Artclub Wien".
Seit dem Erscheinen des Buches „Empire" von Michael Hardt und Antonio Negri sorgt dieses „kommunistische Manifest des 21. Jahrhunderts" (Slavoj Žižek) für Diskussionen. Das alte „Reich" wird zum „Empire" des postmodernen Kapitalismus – ein weltumspannendes Netzwerk aus Institutionen, Medienkonzernen, informellen Organisationen. Die Figur eines Doppeladlers, von Bilda aus durchsichtigem Plexiglas gefertigt, rekurriert auf Hardts/Negris Werk, in dem als Herrschaftszeichen ein Doppeladler vorgeschlagen wird, dessen beide Köpfe sich bekämpfen. An dieses vexierhafte Bild knüpfen

9, 10, 11

Vorstellungswelten, die nahezu antagonistische Szenarien der Gegenwart und Zukunft darstellen: „zentralistische Herrschaftsstruktur/Imperium" vs. „lose organisierte Vielheit/Multitude".

„Untersuchungen über Ursachen des Elends der Menschen" bezieht sich auf ein Buch von Jean-Pierre Voyer mit dem gleichnamigen Titel aus dem Jahr 1976. Voyer stellt darin quasi eine Angelegenheit ins Licht, die die Menschen über lange Zeit – und wie es scheint intellektuell fruchtlos – beschäftigt hat: die Frage des Tauschwerts. Ökonomie ist die neue Ideologie. „Die Ware und der Staat haben uns dermaßen dumm und beschränkt gemacht, dass die einzig verständliche Sprache, die wir sprechen, die unserer Objekte in ihren wechselseitigen Verhältnissen ist. Wir sind dermaßen entfremdet, dass die intime Sprache unseres menschlichen Wesens uns als eine Schmähung der menschlichen Würde erscheint, während wir in der entfremdeten Sprache der Waren den Ausdruck der in ihren Rechten bestätigten, selbstsicheren und sich als solche erkennenden, menschlichen Würde selbst sehen." (Jean-Pierre Voyer)

„Cari Amici" kann als Kritik an mehreren Zuständen der Trägheit gelesen werden. Der auf Italienisch geschriebene Brief konstatiert den Rechtsruck in Österreich 1999, und offenbar konnte selbst diese Zäsur im politischen Feld die Schläfrigkeit der Linken nicht beenden. Er ist adressiert an die Freundin, inzwischen „berühmte Künstlerin" – von Bilda denn auch mit dem Statussymbol der Bürgerlichen, einer Perlenkette, versehen –, die scheinbar nicht nur an den Schreiber, sondern prinzipiell ungern denkt. Ob die verwendete Phrase „Der Kampf geht weiter!" vor Tatkraft sprüht, wird durch den flapsigen Unterton, nämlich diesem „schönen Ruf doch zu folgen", auch fragwürdig.

CP

In her works Linda Bilda treats visual perception as a surface onto which ideology and worlds of ideas are projected and circulated along with the production of a (counter) public realm. She pursues this concept both in her paintings and comics, which provide a setting for socially critical text production, as well as in her role as member of left-wing/feminist editorial collectives or as founder of what is now the legendary "Artclub Wien."

Ever since the publication of the book "Empire" by Michael Hardt and Antonio Negri, people have been engaging in heated debates on this "communist manifesto for the 21st century" (Slavoj Žižek). The old "Reich" becomes therein the "Empire" of postmodern capitalism – a globe-spanning network of institutions, media corporations and informal organizations.

The figure of a double eagle, which Bilda fabricated from plexiglass, references Hardt's/Negri's work, in which a double eagle whose two heads are fighting each other is proposed as emblem of rule. Tied to this puzzling picture are imaginary worlds that represent almost antagonistic scenarios of the present and future: "central power structure/empire" vs. "loosely organized multitude".

"Investigations into the Causes of Human Misery" refers to a 1976 book of the same title by Jean-Pierre Voyer. Voyer sheds light on an issue that has preoccupied people for a long time – apparently to little effect from an intellectual point of view: the question of exchange value. Economy is the new ideology.

 "The commodity and the State have made us so narrow-minded and so dull that the only intelligible language we speak is that of our objects in their mutual relations. We are so alienated that the intimate language of our human essence appears like an outrage to human dignity, while the alienated language of commodities seems to us to express the same dignity of the man confirmed in his rights, confident in himself and recognizing himself as such." (Jean-Pierre Voyer)

"Cari Amici" can be read as a criticism of several conditions of inertia at once. Written in Italian, the letter confirms the rightward shift that Austria made in 1999; evidently, even this caesura was incapable of putting an end to the torpor of the left wing. The letter is addressed to a girlfriend, in the meantime a "famous artist" – whom Bilda furnishes with the bourgeois status symbol par excellence, a pearl necklace – and who evidently not only doesn't think often of her correspondent, but doesn't like to

9, 10, 11

think at all. Although the phrase "the fight goes on!" bristles with the energy to accomplish great deeds, the frivolous undertone casts doubt on this "beautiful call to answer the summons".

CP

Robert Jelinek
*1970 Pilsen, lebt in Wien / lives in Vienna

Heimo Zobernig
*1958 Mauthen, lebt in Wien / lives in Vienna

SoS Reisepass (State of Sabotage), 2003
Papier aus 100% wiederverwerteten Banknoten, Hardcover, 32 Seiten /
paper made of 100% recycled banknotes, hardcover, 32 pages
12,5 x 8,9 cm
Schenkung von Berthold Ecker an die Sammlung der Kulturabteilung der Stadt Wien /
donation of Berthold Ecker to the collection of the Department for Cultural Affairs
of the City of Vienna: 2004

2003 wurde SoS (State of Sabotage) von Robert Jelinek ins Leben gerufen. Jelinek rati-
fizierte für die UNO die SoS-Anerkennung der Menschenrechte sowie den Wiener
Konventionsbeschluss für diplomatische Beziehungen. SoS wurde de facto von Slowe-
nien, der Schweiz, Monaco, Andorra, San Marino, Seborga und Italien als souveräner
Staat anerkannt.
Die eingeführte „SoS"-Währung wurde 2007 bei der Weltbank/IWF eingereicht. Die
US-Regierung behielt sich die Domain „stateofsabotage.com" vor und ließ sie durch
den ihren nahe stehenden Konzern DomainsbyProxy blockieren.
Neben dem Aufbau diplomatischer Beziehungen zu anderen Staaten wurden eine
Kunstsammlung und Kooperationen mit KünstlerInnen eingerichtet. Der von Heimo
Zobernig gestaltete SoS-Reisepass ist dem internationalen Standard angepasst und
gilt für alle Staaten der Welt.
Im Jahr 2006 suchten über 700 Menschen aus afrikanischen Staaten mit eigenen krea-
tiven Arbeiten als Tausch um einen SoS-Pass an. Der Pass wurde vorwiegend als Aus-
weis genutzt, um MigrantInnen Zugang zu medizinischer Versorgung, zu Arbeitsge-
nehmigungen und Geldtransfers an Verwandte in ihrem Herkunftsland zu gewährleisten.

12

In 2003 Robert Jelinek founded SoS (State of Sabotage). He ratified for the UNO the SoS recognition of human rights as well as the Vienna Convention resolution on diplomatic relations. SoS was recognized de facto as a sovereign state by Slovenia, Switzerland, Monaco, Andorra, San Marino, Seborga and Italy.

The "SoS" currency that was introduced was submitted to the World Bank/IWF in 2007. The US government reserved the domain "stateofsabotage.com" and had it blocked by its closely associated corporation DomainsbyProxy.

In addition to setting up diplomatic relations with other states, SoS initiated an art collection and cooperative arrangements with artists. The SoS passport designed by Heimo Zobernig complies with international standards and is valid for all nations of the world.

In 2006 over 700 people from African countries applied for an SoS passport, offering their own creative work in exchange. The passport was primarily used as ID with which immigrants could secure medical care and work permits and transfer money to relatives back home.

CP

Petja Dimitrova
*1972 Sofia, lebt in Wien / lives in Vienna

§taatsbürgerschaft?, 2003
DVD, PAL
8:00 min
Ankauf / purchase: 2005

Petja Dimitrova hat ihre künstlerische Praxis zwischen bildender Kunst, partizipati-
ver Kulturarbeit und politischer Praxis angesiedelt.
„§taatsbürgerschaft?" dokumentiert ihren Versuch, die österreichische Staatsbürger-
schaft im „beschleunigten Verfahren", also vor Ablauf der Mindestwartezeit von zehn
Jahren, zu erhalten. Der Diplomabschluss an der Wiener Kunstuniversität sollte ihr,
gemeinsam mit einigen Empfehlungsschreiben etablierter Persönlichkeiten aus dem
Kunstbetrieb, dazu verhelfen.
Die bestehende nationalstaatliche Bürgerdefinition in Österreich schließt MigrantIn-
nen weitgehend von politischer Partizipation aus und drängt sie zu einer Reihe von
Handlungen, die sich stets an oder jenseits der Grenze der Illegalität bewegen, um ihr
Bleiben zu sichern. Um diesen prekären Status zu verlassen, ist das Ansuchen um Staats-
bürgerschaft eine ganz nüchterne Überlegung: Eine Re-Nationalisierung ihrer Iden-
tität würde Dimitrova gleichberechtigte Lebenschancen als Unionsbürgerin in EUropa
verschaffen.
Das Video hält die behördlich geforderte Sammlung von Nachweisen, einer neuen Natio-
nalität „würdig" zu sein, fest und ist gleichzeitig die Abschlussarbeit für das Diplom.

13

Petja Dimitrova divides her time between working as a visual artist and participating in cultural work and politics.

"§taatsbürgerschaft?" (Citizenship?) documents her attempt to obtain Austrian citizenship in an "accelerated procedure", i.e. before the minimum waiting time of ten years had expired. She hoped that her degree from the Vienna Academy of Arts would help her, along with letters of recommendation from established figures in the art world.

The existing definition of citizenship in the nation of Austria largely excludes immigrants from political participation and forces them to undertake a series of activities on or beyond the boundaries of illegality in order to remain in the country. The most sensible way to escape this precarious status is to seek Austrian citizenship: by re-nationalizing her identity, Dimitrova would enjoy the same opportunities as the citizens of the European Union.

The video documents the array of evidence required by the authorities to demonstrate "worthiness" of the new nationality and is at the same time Dimitrova's final examination work for obtaining her degree.

CP

Alena Vadura Bilek
*1953 Uherské Hradiste, lebt in Wien / lives in Vienna

Joseph II., 1979–1985
Öl auf Holz (18. Jhdt.) / oil on canvas (18th century)
57 x 46 cm
Ankauf / purchase: 2005

Das 1979 in Tschechien begonnene Gemälde – eigentlich als Hommage an Joseph II.
gedacht, worauf inzwischen nur noch das aus dem 18. Jahrhundert stammende als Unter-
grund verwendete Holz anspielt – übermalte Bilek 1985 nach ihrer gelungenen Flucht
nach Österreich. Die große, auf ein Land übertragene Erwartung schien nicht auf-
gegangen. Unter Joseph II. erlebte der Aufgeklärte Absolutismus auch in der Habs-
burgermonarchie ihre Blüte. Unter dem Motiv „Alles für das Volk, nichts durch das
Volk" verband Joseph II. Gedanken eines aufgeklärten Humanismus mit einer rigiden
Politik der Zentralisierung und des Machterhalts.
Ob das die Abschaffung der Leibeigenschaft, die Öffnung bis dahin der Aristokratie
vorbehaltener Gärten und Parks (wie 1766 des Praters, was gleichzeitig eine neue Form
aufklärerischer Zurichtung, nämlich über Bildung und Pädagogik, kreierte), so genann-
te Toleranzpatente für Andersgläubige oder die Einführung des Beamtentums mit sei-
nen bis heute erhaltenen Privilegien waren, die Hierarchien wurden vielleicht subti-
ler, aber sicher nicht aufgelöst.
Die Künstlerin hat diesem Zeugnis ihrer selbst eingestandenen Naivität, aus einem
romantisch-intellektuellen Zugang zu einer einzelnen historischen Person eine poli-
tisch ideale Gesamtsituation zu imaginieren, so auch einen Dialog zur Seite gestellt,
der die Enttäuschung sowohl über die Realität als auch über ihre illusionären Erwar-
tungshaltungen in trockene Worte fasst:

Frage: Wie geht's?
Antwort: Mit Maske sehr gut …

14

The painting, commenced in 1979 in the Czech Republic, was originally meant to pay homage to Joseph II, something only still evident here from the 18th century wood it was painted on. In 1985, following Bilek's successful flight to Austria, she overpainted it. The great hopes that had been vested in her country appeared to have been dashed. Under Joseph II, enlightened absolutism as form of rule flourished in the Habsburg monarchy. Espousing the motto "For the people, not through the people", Joseph II linked the ideas of enlightened humanism with a rigid policy of centralization and the preservation of power.

With the abolishment of serfdom, the opening up of gardens and parks previously reserved for the aristocracy (such as Vienna's Prater in 1766, which also created a new stage for enlightened window-dressing, namely through learning and proper education), so-called patents of tolerance for different faiths, and the introduction of an officialdom that still retains its privileges today, hierarchies may have become more subtle, but were far from dissolved.

To this testament to her own admitted naivety, which imagines a politically ideal situation based on a romantic intellectual relationship with a single historical person, the artist appends a dialogue that sums up in a few dry words her disappointment with reality as well as with her own illusory expectations:

Question: How are you?
Answer: Very well, behind a mask ...

CP

Carlos Scliar
*1920 Santa Maria (BR), +2001 Rio de Janeiro

Uniao pela Paz, 1951
Linolschnitt / linocut
33 x 48 cm
Nachlass VM, 1993

Assine o Apello de Paz, 1952
Farblinolschnitt / colour linocut
33 x 25 cm
Nachlass VM, 1993

Carlos Scliar war maßgeblich an der Gründung des Porto Alegre Klubs für Druckgrafik
im Jahr 1950 beteiligt. Diese Initiative war in eine größere Bewegung zur Erneuerung
der Kunst in Brasilien eingebettet. Die Nutzung moderner Techniken und Formen
ging dabei mit der Verpflichtung zum sozialen Realismus und dem künstlerischen Enga-
gement für gesellschaftspolitische Belange einher.
Scliar kämpfte während des Zweiten Weltkriegs in einem Bataillon der Alliierten in
Italien. Während dieser Zeit dokumentierte er seine Erfahrungen in einem Kriegsta-
gebuch, das 2000 in Bologna ausgestellt wurde. Später schloss er sich der internatio-
nalen Friedensbewegung an. Beredtes Zeugnis dieses Engagements sind die beiden
hier ausgestellten Linolschnitte.
Es ist ein schöner Zufall, dass Porto Alegre in unseren Tagen zum Schauplatz des Welt-
sozialforums wurde. Dieser alternative Gipfel von GlobalisierungsgegnerInnen aus aller
Welt wurde zeitgleich zu dem seit 1971 stattfindenden Weltwirtschaftsforum von Kon-
zernen und Wirtschaftspolitik in Davos abgehalten. Das Weltsozialforum befasst sich
mit der Entschuldung der Dritten Welt, sozialer Gerechtigkeit und Umweltschutz. Porto
Alegre galt als Modellprojekt für das Motto der Konferenz: „Eine andere Welt ist mög-
lich", u.a. weil die brasilianische Arbeiterpartei dort den „Beteiligungshaushalt" einge-
führt hatte, der mit einer transparente Kommunalpolitik neue Maßstäbe setzte.

15, 16

Carlos Scliar played a key role in the founding of the Porto Alegre club for printed graphics in 1950. This initiative was embedded in a larger movement for the renewal of art in Brazil. The use of modern techniques and forms was accompanied here by a commitment to Social Realism and artistic involvement in sociopolitical affairs.

During the Second World War, Scliar fought in an Allied battalion in Italy. He documented his experiences in a war journal, which was exhibited in 2000 in Bologna. He later joined the international peace movement. A telling testament to this engagement are the two linocuts on view here.

It is a nice coincidence that Porto Alegre has today become the setting for the World Social Forum. This alternative summit launched by opponents of globalization from all over the world has been held yearly since 1971, concurrently with the World Economic Forum for which multinational corporations and economic policymakers convene in Davos. The World Social Forum focuses on easing third-world debt, on social justice and environmental protection. Porto Alegre was considered a model project for the conference's motto: "Another world is possible", chosen among other reasons because the Brazilian workers' party had introduced there the "participatory budget", which set new standards for transparent municipal policies.

CP

Johanna Kandl
*1954 Wien / Vienna, lebt in Wien und Berlin / lives in Vienna and Berlin

Ingeborg Strobl
*1949 in Schladming, lebt in Wien / lives in Vienna

Widerstandsbutton, 2000
Metall, Kunststoff / metal, plastics
Durchmesser 3,7 cm / diameter 3,7 cm
Ankauf / purchase: 2003

Bei den Nationalratswahlen am 3. Oktober 1999 erhielt die FPÖ bekanntlich 27 Pro-
zent der Stimmen. Nach Jahren der großen Koalition bahnte sich tatsächlich eine
schwarz-blaue Allianz an. Spontane Demonstrationen einer erwachenden Zivilgesell-
schaft – ein Novum in Österreich – waren eine Folge. Die zunächst fast täglich und
dann einmal wöchentlich stattfindenden Umzüge sind als Donnerstagsdemonstratio-
nen in Erinnerung geblieben. Viele KünstlerInnen reagierten auf die politische Situa-
tion mit Statements und Aktionen. Der „Widerstandsbutton" von Johanna Kandl und
Ingeborg Strobl entstand aus diesen Zusammenhängen.
Der Button wurde sehr rasch nach Bildung der „neuen Desaster-Regierung" als Pikto-
gramm/Symbol für den breiten Widerstand entworfen, gutes Design und Funktiona-
lität war den beiden Künstlerinnen wichtig. „Der Button wurde zum Selbstläufer, es
war egal, wer dahinter stand (nach der ersten Serie wurde die weitere Produktion frei-
gegeben, die 'Bauanleitung' war auch im Netz zu finden)." (Strobl)
Beide Künstlerinnen hatten hinsichtlich der Autorinnenschaft unterschiedliche Mei-
nungen. Strobls ursprüngliche Intention war, den Button anonym, ohne Urheberschaft,
zu verbreiten. Johanna Kandl war die Autorinnenschaft wichtig, daher sind beide offi-
ziell die „Autorinnen" dieser Arbeit, deren Auflage übrigens unbekannt ist.

17

In the Austrian National Council elections of October 3, 1999, the FPÖ (the right-wing Freedom Party of Austria) received 27 percent of the votes. After years of a grand coalition, an alliance between the ÖVP (Austrian People's Party) and the FPÖ was suddenly in the offing. Spontaneous demonstrations by an awakening civil society – something new to Austria – were the consequence. What at first seemed to be almost daily marches are today remembered as the Thursday Demonstrations. Many artists reacted to this political situation with statements and actions. Kandl's "Resistance Button" can be seen in this context.

The button was designed as a pictogram/symbol for the broad-based resistance after the "new disaster government" was formed; for both artists, good design and functionality were important. "The button became a surefire success, it didn't matter who was behind it (after the first series, the button was released for free production; 'instructions' could be found on the Internet)." (Strobl)

The two artists differed over the issue of authorship. Strobl's original intention was to distribute the button anonymously, without any authorship. For Johanna Kandl, the authorship was important, which is why both are officially "authors" of this work. The number of copies is unknown.

CP

Brigitte Redl-Manhartsberger
*1942 Innsbruck, lebt in Wien / lives in Vienna

Schöne Eintracht mit den Arbeitgebern, 1975
Tusche auf Papier / ink on paper
48 x 64 cm
Ankauf / purchase: 1975

Brigitte Redls Zeichnung entwirft in ihrer zarten Ausführung fast eine Täuschung. So wohlausgewogen und fein gesponnen ist der Strich, dass man sich schon den Titel ver gegenwärtigen muss, um die Hintergründigkeit ihrer Arbeit voll zu erfassen. Denn tatsächlich wird die uniforme Hingabe der Arbeitenden mit genau den ihr entsprechenden harmonisierenden formalen Mitteln enttarnt und gerät darin zur politischen Aussage. Ob affirmativ oder resignativ: Subordination unter ein Ausbeutungssystem erhält dessen Herrschaft.

18

Brigitte Redl's drawing with its delicate execution amounts almost to a deceit. So balanced and finely spun are the lines, that one must think back to the title before being able to comprehend the full profundity of the work. In fact, the uniform devotedness of the workers is exposed using the very harmonizing formal means with which they are depicted, becoming a political statement. Whether the attitude is one of affirmation or resignation: subordination under an exploitative system only serves to preserve its supremacy.

CP

Marc Adrian
*1930 Wien / Vienna, +2008 Wien / Vienna

Vae victis, 1974
Aquarell auf Papier / watercolour on paper
35,4 x 34,4 cm
Ankauf / purchase: 1982

Seit 1950 machte Marc Adrian kinetische Objekte und op-artige Hinterglasmontagen. Mit den Mitgliedern der Wiener Gruppe entwickelte er den „methodischen Inventionismus", dessen Theorie, eine programmierbare Methode der Kunstproduktion und eine frühe mathematische Informationsästhetik, er 1957 publizierte.
Damals entwickelte Adrian also nicht nur ein wegweisendes konkretes und neokonstruktives, kinetisches und optisches Vokabular, sondern erweiterte seine Konzepte auch auf den Film und die Literatur.
Der Aufstand gegen die Autorität, gegen das Gesetz des Vaters und gegen die Repression wird in vielfältigen Formen der Befreiung des Bildes, des Körpers, des Subjekts zelebriert. Adrian hat zwischen 1950 und 1955 drei wesentliche Elemente der Kunst der 1960er Jahre vorweggenommen, nämlich die Erweiterung des Bildes und der Skulptur um die Faktoren Bewegung, Zeit und Partizipation.
In den letzten Jahren wandte er sich immer mehr dem Film und in den 1990er Jahren anthropologischen und ethnologischen Themen zu. Seine Werke zeigen ihn als einen Künstler, der die Demokratie nicht nur ästhetisch, sondern auch inhaltlich verteidigt und einfordert. Adrian erinnert uns daran, dass die Ursprünge der kinetischen und optischen Künste um 1960 eigentlich politische waren, nämlich Manifestationen einer Demokratisierung. (Peter Weibel)

19

Marc Adrian started making his kinetic objects and Op-Art montages under glass in 1950. Together with the other members of the "Vienna Group", he developed "methodical inventionism", a programmable method of art production and early mathematical information aesthetic, the theory of which he published in 1957.

Adrian not only developed at the time a groundbreaking concrete and neoconstructive, kinetic and optical vocabulary, but also expanded his concepts to film and literature.

Rebellion against authority, against the laws of the fathers and against repression is celebrated with multiple ways of emancipating the image, the body, the subject. Between 1950 and 1955 Adrian anticipated three essential elements of the art of the 1960s, namely the extension of painting and sculpture by adding the factors of movement, time and participation.

In recent years he increasingly turned to film, and in the 1990s to anthropological and ethnological themes. His works revealed him to be an artist who defended and demanded democracy not only aesthetically, but also in terms of content. Adrian reminds us that the origins of the kinetic and optical arts around 1960 were in fact political, namely as manifestations of a democratization of artistic practice. (Peter Weibel)

CP

Florentina Pakosta
*1933 Wien / Vienna, lebt in Wien / lives in Vienna

Faust, 1982
Radierung / etching
53,1 x 38,9 cm
Nachlass Viktor Matejka / inheritance Viktor Matejka

Das Werk Florentina Pakostas spiegelt wie das kaum einer anderen Künstlerpersön-
lichkeit der Zweiten Republik – ob gewollt oder ungewollt – die gesellschaftlichen Ver-
hältnisse Österreichs seit 1955 wider. Sie wollte ernsthafte Antworten auf kunst- und
gesellschaftsprägende Fragen finden, ohne in redundante Muster zu verfallen.
Für eine Künstlerin, die sich dem sozialkritischen Realismus verschrieben hat, sind
die ausgedehnten Studien, die sie über Köpfe und Hände betrieb, nicht verwunder-
lich, symbolisieren sie doch die Embleme des Geistes, denen sie sich künstlerisch ver-
pflichtet fühlt. Die geballte Faust, die als Solidaritätsmarke für eine „linke" politische
Haltung steht und von Kommunisten und Sozialisten seit der Arbeiterbewegung des
19. Jahrhunderts als Kampfgruß genutzt wird, besitzt dabei besonderen Symbolgehalt.

20

Like almost no other artistic personality of the Second Republic, Florentina Pakosta – whether deliberately or non-deliberately – reflects the social conditions in Austria since 1955. She wanted to find serious answers to questions involving art and society without falling into redundant patterns. The extensive studies she made of heads and hands are not surprising for an artist dedicated to social realism; they symbolise the emblems of the spirit to which she feels herself artistically committed.

The clenched fist, a gesture of solidarity between those of a "leftist" political leaning that has been used by communists and socialists as a salute since the workers' movement of the 19th century, has a special symbolic import.

CP

Padhi Frieberger
*1931 Wien / Vienna, lebt in Wien / lives in Vienna

Scheißbrauner Lipizzaner, 1986/87
Holz, Karton, Gips, Papier, Flachs, Tüll, Draht, Spiegel, Foto, Acrylfarbe, Kunststoff-
netze / wood, cardboard, plaster, paper, flax, tulle, wire, mirror, photograph, acrylic,
plastic net
116,5 x 98 x 58 cm
Ankauf / purchase: 2000

1968, 1978
Gips, Signalfarbe, Holz / plaster, signal colour, wood
71 x 43 x 25 cm
Ankauf / purchase: 2000

Padhi Frieberger ist eine singuläre Figur im Kunstbetrieb. Es gibt kaum einen Künst-
ler, der so wenig ausgestellt wurde und gleichzeitig ein so großes Renommee genießt
wie er. Frieberger definiert sich seit den späten 1940er Jahren radikal als Protagonist,
nicht etwa Außenseiter und Verweigerer der Kunstszene. Hippie vor der Hippiezeit,
Alternativer vor der Grünbewegung, Aktionist vor dem Wiener Aktionismus, züchte-
te er Friedenstauben und trat lieber als Jazzmusiker in Erscheinung, statt als Künstler
Karriere zu machen.
Ein aus dieser Gegenposition gespeister Anarchismus führt die beißende Auseinan-
dersetzung mit Formen verlogener staatlicher Repräsentationssymbole und wirft ihnen
dabei immer wieder Brocken linker oder einfach nur „alternativer" Utopien entgegen.
Wobei auch diese nicht von der subversiven Ironie Friebergers verschont bleiben. So
erinnert die Skulptur „1968" in ihrer Gestaltung an die Ästhetik der russischen Revo-
lutionskunst der 1920er Jahre. Friebergers Formalität zeigt aber auch die Vorbereitung
durch Dada oder die Nouveau Réalistes eingeschrieben werden.

21, 27

„Scheißbrauner Lipizzaner" entlarvt die Techniken des Staatsapparates, der Enteignung und Propaganda während des Nationalsozialismus, vor allem aber die nachfolgende Verleugnung nationalsozialistischer Vergangenheit in der Zweiten Republik.

Padhi Frieberger is a singular figure on the arts scene. It's hard to think of another artist who is exhibited so infrequently and yet enjoys so much renown. Frieberger has been radically defining himself as a protagonist since the late 1940s, and not as an outsider, someone who refuses to participate in the arts scene. A hippie before the hippie era, espouser of an alternative lifestyle before the Green Movement, an actionist before Viennese Actionism, he bred peace doves and preferred performing as a jazz musician to making a career as an artist.

An anarchy nurtured by these denials has led him to take a trenchant look at hypocritical state representation symbols, while still tossing out crumbs of left-wing or simply alternative utopias now and then. Although even these do not necessarily escape Frieberger's subversive irony. The sculpture "1968" recalls in its design the aesthetic of Russian revolutionary art in the 1920s. Frieberger's formalism can however also be ascribed to the influence of Dada or the Nouveau Realistes.

"Shit Brown Lipizzaner" unmasks the machinery of the state apparatus, of dispossession and propaganda during the Nazi era, but above all the ensuing denial of the National Socialist past in the Second Republic.

CP

Hermann J. Painitz
*1938 Wien / Vienna, lebt in Wien / lives in Vienna

Nationalratswahl, 1972
Siebdruck / screen print
64,6 x 49,7 cm
Ankauf / purchase: 1975

Hermann J. Painitz' Ansatz der „logischen Kunst" hat ihn zu einem der wichtigen konzeptuellen KünstlerInnen in Österreich gemacht. So war sein 2003 als Ausstellungstitel formulierter Appell „Bilde Künstler, schmiere nicht" schon in den 1970er Jahren Painitz' Devise.
Seine unabhängige Repräsentation der politischen Lage nach der Nationalratswahl in Österreich 1971 gelingt ihm mit Hilfe des Abstrahierens der Situation durch Zeichen. Die SPÖ unter Bruno Kreisky war mit einer absoluten Mehrheit stärkste Fraktion im Nationalrat geworden und die FPÖ mit ihrem Spitzenkandidat Friedrich Peter, einem ehemaligen SS-Obersturmführer, konnte auf Grund der von SPÖ und FPÖ beschlossenen „Wahlrechtsreform" Mandate hinzugewinnen. Painitz' Arbeit von 1972 enthält sich der Wertung, sie entlarvt lediglich Allianzen durch parteilich konnotierte Farben. „Die Ausdehnung des konkreten Vokabulars der geometrischen Formen durch eine logisch-semantische Analyse hat Painitz bereits in den 1960er und 1970er Jahren zu einem Künstler der visuellen Kommunikation gemacht, der Wege vorbereitete, die Künstler der 1980er und 1990er Jahre wie Gerwald Rockenschaub oder Heimo Zobernig weitergeführt haben." (Peter Weibel)

22

Hermann J. Painitz' "logical art" approach has made him one of Austria's premier conceptual artists. The title of a 2003 exhibition, "Bilde Künstler, schmiere nicht" ("Educate, artist, don't daub") already formulated Painitz' motto back in the 1970s.

His singular representation of the political situation after the National Council elections in Austria in 1971 gets its point across by abstracting power relations using symbols. Bruno Kreisky's SPÖ (Social Democratic Party) won an absolute majority to become the strongest faction in the National Council, and the FPÖ (Freedom Party) with its front-runner Friedrich Peter, a former commander in the SS, was able to gain further mandates thanks to the "election law reform" initiated by the SPÖ and FPÖ. Painitz' 1972 work abstains from making judgments, instead unmasking alliances using the colors that traditionally connote the various parties.

"The extension of the concrete vocabulary of geometric forms by way of a logical/semantic analysis already elevated Painitz to an artist of visual communication in the 1960s and 70s who paved the way for artists like Gerwald Rockenschaub or Heimo Zobernig to carry on in the same direction in the 1980s and 90s." (Peter Weibel)

CP

Alfons Schilling
*1934 Basel, lebt in Wien / lives in Vienna

Chicago, 1970
Dreiteiliges Heliogramm / three-part heliogram
je / each 40 x 30 cm
Ankauf / purchase: 1996

Alfons Schilling stellt den Akt des Sehens in den Mittelpunkt seiner Arbeiten. Seine
in den 1980er Jahren entwickelten großen, tragbaren Sehmaschinen ließen ahnen, wie
weit er den Visionen eines virtuellen (Cyber-)Space schon voraus war; sie demonstrie-
ren eine künstlerische Ausnahmestellung.
Zu den frühesten Entwicklungen Schillings zählen die in den frühen 1960er Jahren
entstandenen Drehbilder. Schilling, der im Wien der ausgehenden 1950er Jahre mit
Aktionsmalerei und gestischer Malerei experimentierte, trieb konsequent die Entma-
terialisierung der Malerei voran und entwickelte 1961 eine Maschine, die es ihm erlaub-
te, den zu bemalenden Bildträger zu drehen und dessen Rotationsgeschwindigkeit kon-
tinuierlich zu steigern.
Er setzte die mit den Drehbildern begonnene Untersuchung der Sehmöglichkeiten
des menschlichen Auges fort und experimentierte mit Linsenrasterfotografie und Holo-
grafie. Die Bewegungsabläufe werden hier nun durch den von 3D-Kitschpostkarten
bekannten Kippeffekt und durch die Bewegung der BetrachterInnen aktiviert. Mit
diesem System dokumentierte Schilling die Friedensdemonstrationen in Chicago gegen
den Vietnamkrieg.

23

The focus of Alfons Schilling's work is the visual act itself. The large, portable vision machines that he designed in the 1980s were far ahead of their time in anticipating today's visions of a virtual (cyber)space, demonstrating exceptional artistic prescience. Schilling's earliest work includes spin paintings from the early 1960s. Also experimenting with gestural painting in the late 1950s in Vienna, Schilling consistently promoted the dematerialization of painting. In 1961, he created a machine that allowed him to turn painting surfaces and gradually increase the rotation speed.

He used spin paintings to continue his analysis of the potential of human vision and experimented with lenticular screen photography and holography. The movement sequences were activated by the well-known tilt effect of 3D kitsch postcards and by the motion of the observers. Schilling documented the peace demonstrations against the Vietnam War in Chicago using this system.

CP

Bruno Gironcoli
*1936 Villach, lebt in Wien / lives in Vienna

Kindertotenlieder, 1974
Tusche, Bleistift, Silber- und Bronzefarbe / ink, pencil silver colour, bronze colour
72 x 98 cm
Ankauf / purchase: 1993

„Nun seh' ich wohl, warum so dunkle Flammen
Ihr sprühet mir in manchem Augenblicke.
O Augen!
Gleichsam, um voll in einem Blicke
Zu drängen eure ganze Macht zusammen."

So heißt es in den „Kindertotenliedern", die Gustav Mahler zwischen 1901 und 1904 nach der gleichnamigen Gedichtsammlung von Friedrich Rückert vertonte. Das Verhältnis zwischen Mann und Frau, Mutter und Kind, Leid und Gewalt wird von Gironcoli immer wieder thematisiert und findet auch in diesem Blatt seine Bezugnahmen. In den linken Bildrand zurückgedrängte Schulpulte, eine schwarze flammenartige Fontäne, die das Sujet in zwei Hälften trennt, sowie eine einsame in der Rückansicht gezeigte Figur beschwören das Zerrbild einer desolaten, zukunftslosen Gesellschaft. Bruno Gironcolis frühe Arbeiten auf Papier verhalten sich zum skulpturalen Werk des Künstlers wie ein Versuch, räumliche Strukturen mit einem Zeichengestus in die Zweidimensionalität des Papiers zu übersetzen. Seit Ende der 1960er Jahre treten Instrumente und Gebrauchsgegenstände, die auf den menschlichen Körper einwirken könnten, in Gironcolis Bildern auf; so winden sich in den „Kindertotenliedern" metallene Apparaturen wie Gedärme durch den Bildraum und können als Metaphern für ein undurchschaubares System gelesen werden.

24

"Now I see well why with such dark flames
your eyes sparkled so often.
O eyes!!
It was as if in one full glance
you could concentrate your entire power."

This is a verse from the "Kindertotenlieder" (Songs on the Death of Children), a collection of poems by Friedrich Rückert that was set to music by Gustav Mahler between 1901 and 1904.
Gironcoli repeatedly selects the relationships between man and woman, mother and child, suffering and violence as a central theme and finds references in these poems as well. On the left side of the picture a dense ensemble of school desks, a black flame-like fountain that separates the subject in two and a rear view of a lonely figure conjure the distorted picture of a desolate, futureless society.
Bruno Gironcoli's early works on paper seem like an attempt to translate the spatial structures of his sculptures into the two-dimensionality of paper by way of drawing gestures. Instruments and basic articles of daily use that may affect the human body have appeared in Gironcoli's paintings since the end of the 1960s. Metal gadgetry entwines itself like bowels through the visual space in "Kindertotenlieder" and may be interpreted as a metaphor for an inscrutable system.

IM

Auguste Kronheim
*1937 Amsterdam, lebt in Wien / lives in Vienna

Subordination 70-74, 1970
Holzschnitt / woodcut
48 x 46 cm
Nachlass Viktor Matejka / inheritance of Viktor Matejka

Auguste Kronheim nimmt innerhalb der österreichischen Kunstszene eine singuläre
Position ein. Die Motive ihrer Holzschnitte reichen dabei von konventionellen über
absurde bis hin zu politischen Themen, die mit scharfem, fast zynischem Gestus vor-
getragen werden.
Zu Letzteren zählt auch „Subordination 70–74", ein Holzschnitt, der sich mit dem
damaligen Verteidigungsminister Karl Lütgendorf auseinandersetzt, der als Parteiloser
1973 von Bruno Kreisky in sein Kabinett geholt wurde und in den 1970er Jahren in
dubiose Waffengeschäfte mit Syrien verwickelt war. Erwähnt sei in diesem Zusam-
menhang der 6-Tage-Krieg zwischen Syriens und Israel im Jahr 1967.
Die karikaturhafte Figur Karl Lütgendorfs versieht Kronheim mit Attributen, deren
Provenienz sowohl im Sakralen und Militärischen als auch in der Parteienlandschaft
der Zweiten Republik angesiedelt ist. Sie verschränkt deren Emblematiken miteinan-
der, um so das Zusammenspiel von katholischer Kirche, Militär und Politik in Öster-
reich aufzudecken und dessen Status der Neutralität zu hinterfragen.

25

Auguste Kronheim occupies a unique position within the Austrian art scene. The motifs of her woodcuts range from the conventional and the absurd to political themes, which are presented with a trenchant, almost cynical quality. The latter include "Subordination 70–74", a woodcut featuring the then defence minister, Karl Lütgendorf, whom Bruno Kreisky instated in his cabinet as an independent in 1973 and who was involved in dubious arms deals with Syria. The Six-Day War between Syria and Israel in 1967 should be mentioned in this context.

Kronheim gives the caricature-like figure of Karl Lütgendorf attributes derived both from the sacred and the military sphere, and the party landscape of the Second Republic. She interlinks their emblematics in order to expose the collusion between the Catholic Church, the military and politics in Austria and to call Austria's neutral status into question.

IM

Elfriede Weiss
*1947 Wels, lebt in Wien / lives in Vienna

Was mein Vater seinen Schülern alles beibrachte, 1979
Zeichnung auf Papier auf Holz / drawing on paper on wood
30 x 20 cm
Ankauf / purchase: 1983

„Durch den Krieg ist unser Vaterland arm geworden, es fehlen uns viele Rohstoffe.
Wenn wir fleißig sammeln, helfen wir unserem Staate und damit auch uns selbst."
Die Künstlerin Elfriede Weiss hat sich der Kritik am alltäglichen Wahnsinn mensch-
licher Existenz verschrieben und spricht diesen mit ihrer schriftzuggleichen Arbeit
paradigmatisch an.
Die collagenartig aus einer nahezu kalligrafischen Zeichnung und einem vorgefunde-
nen Schulhefteintrag auf Holz zusammengesetzte Arbeit wiederholt im oberen Bild-
teil die Wörter „Schönschreiben", „Gehorsam" und „Unterwerfung". Dabei ist die
obere, sich außerhalb des Bildgrundes befindende Zeile in kleiner, lesbarer Schrift aus-
geführt, mit jeder weiteren nimmt die Größe des Schriftzuges zu und die Lesbarkeit
ab. Die ausgebildete Kunstpädagogin Weiss verwebt die Begriffe zu einem sehr fein
gesponnenen Grundduktus und gibt der Arbeit beinahe einen konzeptuellen Charakter.

26

"The war has made our fatherland poor; many raw materials are now scarce. If we work hard gathering them, we can help our nation and hence ourselves."

The artist Elfriede Weiss has dedicated herself to critiquing the everyday madness of human existence and evokes this theme paradigmatically with her lettering-like work. This collage made up of an almost calligraphic drawing mounted on wood alongside an entry she found in a school notebook repeats in the upper part of the picture the words "Schönschreiben" (penmanship), "Gehorsam" (obedience) and "Unterwerfung" (subservience). The upper line of writing, located outside of the main part of the picture, is written in a small, legible hand, while with each subsequent line the size of the lettering grows as legibility declines. A trained art teacher, Weiss interweaves the concepts addressed here in her typical, finely spun style, lending the work an almost conceptual character.

CP

Franz Graf
*1954 Tulln, lebt in Wien / lives in Vienna

Niederösterreich, 1976
Buntstift, Tusche, Faserstift / crayon, ink, fineliner
70 x 96 cm
Ankauf / purchase: 1976

Franz Graf zählt zu den wichtigsten Vertretern einer neokonzeptuellen Haltung, die
er etwa mit Heimo Zobernig, Gerwald Rockenschaub, Erwin Wurm und Brigitte
Kowanz teilt.
„Niederösterreich", gefertigt mit 22 Jahren, einem Alter also, das gemeinhin den Über-
gang vom Elternhaus in ein selbständiges Leben markiert, fängt die Enge familiärer
und darin auch kollektiver Übertragungen und Konditionen drastisch ein. 1976 war
Österreich noch weit entfernt, seine selbstgewählte und für die Republik konstituti-
ve Opferrolle während des NS-Regimes in irgendeiner Weise zu brechen oder wenigs-
tens zu relativieren.
Das Bild spiegelt die uneingestandene Befangenheit und die unterschwellige Aggres-
sion eines Tätervolkes, das sich nicht erinnern möchte und lieber im Heimatschwulst
schwelgt. Das spießerhafte Aussitzen und die bockige Verweigerung von Reflexion
wird hier einmal mehr als Nährboden für totalitäre Auswüchse indiziert, und ebenso
die inhärente reziproke Logik: wie stark politische Systeme – und im Fall von Öster-
reich natürlich auch die Religion – die beschränkte Vorstellungswelt ihrer Mitläufe-
rInnen, ihre Phobien und selbst ihren ästhetischen Ausdruck programmieren.

28

Franz Graf is one of the key exponents of a neo-conceptual approach, one he shares for example with Heimo Zobernig, Gerwald Rockenschaub, Erwin Wurm and Brigitte Kowanz.

"Lower Austria", which he executed at 22, an age that usually marks the transition from the parental home to an independent adult life, drastically captures the narrowness of familial, and hence collective, traditions and conditions. In 1976 Austria was still far from breaking with, or even relativizing, its self-elected role as victim of the Nazi regime, a self-image that played a role in constituting the Republic.

This picture reflects the unacknowledged bias and subliminal aggression of a guilty population that doesn't want to remember and would rather indulge itself in glorification of the homeland. The way the philistines chose to ride out the storm and stubbornly refused to reflect on their country's own wrongdoing is once again exposed here as a breeding ground for totalitarian outgrowths. In evidence here is an inherently reciprocal logic: the extent to which political systems – and in the case of Austria naturally also religion – can program the restricted mindscapes of their fellow travelers, along with their phobias and even their aesthetic means of expression.

CP

Sergius Pauser
*1896 Wien, / Vienna, +1970 Klosterneuburg

Abschluss des Staatsvertrages im Oberen Belvedere, 1955
Öl auf Leinwand / oil on canvas
95 x 113 cm
Ankauf / purchase: 1956

Um die Unterzeichnung des österreichischen Staatsvertrages im Schloss Belvedere in künstlerischer Form für die Zukunft zu dokumentieren, wurde Sergius Pauser, der Professor für Porträtmalerei an der Akademie der bildenden Künste, mit der Anfertigung eines Gemäldes beauftragt.

Die erwünschten identitätsstiftenden Effekte des Moments der Unterzeichnung für die junge österreichische Republik schien Pausers impressionistische Darstellungsweise für die damaligen Regierungsverantwortlichen allerdings nicht leisten zu können – der mangelnde Dokumentationswert sowie die entpersonalisierte Darstellung der Akteure waren auch für die Ablehnung einer zweiten Version ausschlaggebend und so wurde dieses einzige authentische Gemälde vom Bundeskanzleramt abgelehnt und dem Künstler zurückgestellt. Später erwarb es das Bundesministerium für Unterricht und Kunst, von wo es in die Sammlung der Stadt Wien gelangte.

Ein weiterer Porträtist – Robert Fuchs – scheiterte ebenfalls an der Aufgabe, er nahm es zu genau. Für die österreichische Gesellschaft „identitätsstiftend" wurde schließlich ein Pressefoto: Außenminister Leopold Figl mit seinen Amtskollegen der Alliierten am Balkon des Oberen Belvedere stehend; ein Foto, das in seiner Bildhaftigkeit zusammen mit Figls sonorem Ausspruch „Österreich ist frei" als verdichtete Botschaft konnotative Effekte auslöst.

29

Sergius Pauser, professor of portrait painting at the Academy of Fine Arts in Vienna, was commissioned to document the signing of the Austrian State Treaty at Belvedere Palace in artistic form.

Those in power at the time did not however find Pauser's impressionistic style to be adequate for the depiction of this identity-forming moment of signing the treaty creating the young Austrian Republic. The lack of documentary value as well as the depersonalized portrayal of the subjects were then also the reasons cited for the rejection of the second version, which was returned to the artist by the office of the federal chancellor. Later, the painting was purchased by the Federal Ministry for Education and Art, and then became part of the collection of the City of Vienna.

A further portraitist – Robert Fuchs – also failed at the task, depicting everything all too precisely. What finally became the "identity-lender" for Austrian society was a press photo showing Foreign Minister Leopold Figl with his Allied colleagues on the balcony of the Upper Belvedere: a photo whose visual impact, together with Figl's sonorous proclamation "Austria is free", took on the status of a condensed message rife with connotations.

IM

Clemens Stecher
*1968 Wien, lebt in Wien / lives in Vienna

Originalbeitrag zum Interview mit Wolfgang Zinggl / Original contribution to the
Interview with Wolfgang Zinggl, Secession, 1999
Ankauf / purchase: 2006

In einem Interview mit Wolfgang Zinggl meint Clemens Stecher, dass er seinen „Bild-
Text-Kombinationen das zurückgeben will, was sie gerade noch in manchen Doku-
mentarfilmen haben", nämlich „eine direkte, effekt- und illusionsfreie Vermittlung.
Da ich dabei fast immer verschiedene ‚Spuren' parallel bearbeite und so verschiedens-
te Assoziationen (die sich mit denen der BetrachterInnen teilweise decken können)
mitliefere, entsteht der Eindruck von Sinnestäuschung. Die ‚abgebildete Wirklich-
keit' entspricht streng genommen der einer Psychose."
Die Fundstücke, die Stecher seinen Collagen einfügt, kommen aus Werbung, Trivial-
literatur, eigenen Befindlichkeiten, Trash, sexuellen Fantasien und Machtvorstellun-
gen. Die seit den 1970er Jahren verhandelte Konstruiertheit von Subjektivität, die
Anrufung des Subjekts zur Selbstgestaltung und -entfaltung bilden zwar auch für Ste-
cher Ankerpunkte, allerdings weniger, um die übliche Dekonstruktion hegemonialer
Strukturen vorzunehmen, als die Ohnmacht des Subjekts in einer zerrissenen Welt
und die vollkommene Unmöglichkeit seiner eigenen Erfindung vorzuführen.

30

In an interview with Wolfgang Zinggl, Clemens Stecher said that he wanted to "give his combinations of image and text what most documentaries have", namely "the quality of direct and illusion-free communication. Since I almost always work on various 'tracks' simultaneously and thereby provide a wide variety of associations (which may in part coincide with those of observers), it creates the impression of illusionism. In a strict sense, the 'image of reality' is a psychosis."

The found material that Stecher inserts into his collages is derived from advertising, light fiction, his own existential orientation, trash, sexual fantasies and notions of power. The debate over the constructedness of subjectivity that has been going on since the 1970s and the invocation of the subject to seek self-expression and self-development are also fundamental ideas for Stecher, but have less to do with the usual deconstruction of hegemonic structures than with the powerlessness of the subject in a ruptured world and the utter inability to act out one's own invention.

CP

Carry Hauser
*1895 Wien / Vienna, +1985 Rekawinkel

Den Müttern der Atomzeit, 1965
Öl auf Holzfaserplatte / oil on wallboard
61 x 50 cm
Ankauf / purchase: 1968

Im Busch, 1970
Öl auf Holzfaserplatte / oil on wallboard
39 x 36,5 cm
Ankauf / purchase: 1972

„Afrika hat eine Substanz – die Afrikaner haben eine Substanz – die mich gepackt hat,
so, daß alles, was ich in der letzten Zeit geschrieben, was ich gemalt habe, mit Afrika
zu tun hat." (Carry Hauser)
1967 fuhr Carry Hauser erstmals mit einem Frachtschiff nach Ostafrika – die künstle-
rischen Ergebnisse dieser Reise bedeuteten eine Wende in seinem Schaffen, der meh-
rere Reisen auf den Kontinent folgten. Während sich Bilder von 1919, die jedoch ver-
schollen sind, noch innerhalb der typischen eurozentristischen Zuschreibungen, z.B.
erotisierend, mit den afrikanischen EinwohnerInnen auseinandersetzten, stellen die
späten Bilder des „Afrika-Zyklus" eine Anklage gegen Ausbeutung und Unterdrückung
von Menschen anderer Ethnie und Kultur dar. Es mögen die eigenen Erfahrungen sein –
Hauser musste während des Zweiten Weltkriegs getrennt von seiner Familie in die
Schweiz emigrieren –, die diesen Perspektivwechsel ausgelöst haben.
Auch an innerpolitischen Debatten beteiligte sich Hauser während der 1960er Jahre
künstlerisch. Er zeichnete 1963 für die „Aktion für Frieden und Abrüstung" eine Werbe-
ansichtskarte, die weite Verbreitung fand und die atomare Gefahr in den Blick rückte.
Eine Auseinandersetzung, die sich auf expressionistische, formbetonte Weise auch in
„Den Müttern der Atomzeit" wiederfindet.

31, 37

"Africa has a substance – the Africans have a substance – that has me so firmly in its grip that everything I have written or painted recently has something to do with Africa." (Carry Hauser)

Carry Hauser traveled to East Africa for the first time on a cargo ship in 1967. The trip caused a turning point in his work and inspired several other trips to the continent. Paintings from 1919, now missing or forgotten, still adhered to the typical Eurocentric world view (e.g. eroticization of the African character), whereas his later works from the "Africa Cycle" constitute accusations of the exploitation and oppression of people of other ethnic groups and cultures. The artist's own life experience may have triggered this change of viewpoint. Hauser was forced to emigrate to Switzerland during World War II and was separated from his family.

Hauser was also an active participant in national political debates in the 1960s on an artistic level. In 1963, he sketched a postcard for the "Campaign for Peace and Disarmament" that was widely circulated and raised awareness of the danger of nuclear weapons. "To the Mothers of the Atomic Age" also deals with this dispute, in an expressionistic, formally accentuated manner.

IM

Timo Huber
*1944 Freistadt, lebt in Wien / lives in Vienna

Auf dem Verhandlungstisch, 1973
Fotocollage / photo collage
50 x 70 cm
courtesy: Timo Huber

Astronautenspiegel, 1971
Fotocollage / photo collage
50 x 70 cm
courtesy: Timo Huber

Timo Huber arbeitet als Architekt und Künstler. In den 1960er und 1970er Jahren
beteiligte er sich an Performances und Filmen des Wiener Aktionismus. In dieser Zeit
begründete er die Aktionsgruppe „Salz der Erde" und die Architekturgruppe „Zünd
up". Seine Fotomontagen, Fotoaktionen und Performances kombinieren Schichten
der Themen Gewalt, kolonialer Ausbeutung und Herrschaft zu komplexen Aussagen
und stehen damit einem Klassiker der Collage, John Heartfield, nahe: „nicht als ‚Illus-
tration' politischer Ideologien, sondern als notwendig unmittelbares Reagieren auf die
Provokation des so genannten Realitätsprinzips" (Herbert Lachmayer) funktionieren
Hubers Assemblagen. Das Misstrauen gegen harmonisierende Affirmation begleitet
die Feststellung, dass Psychisches wie Gesellschaftliches als Spannungsfeld von Wider-
sprüchen nie zu Ausgeglichenheit finden kann. Selbst bei Expeditionen ins All ist Krieg
und Verwüstung für Huber allgegenwärtig. Es schwingt eine generelle Lakonie in dem
Gedanken: Wohin wir auch kommen, wir säen Angst und Schrecken. Ruhe kann in die-
sem Setting nichts anderes als Verdrängung bedeuten.

32, 33

Timo Huber works as both architect and artist. In the 1960s and 70s he participated in the performances and films of the Vienna Actionism movement. This was also the era when he founded the action group "Salz der Erde" ("Salt of the Earth") and the architects' group "Zünd up" ("Fire Up"). His photomontages, photography happenings and performances layer the themes of violence, colonial exploitation and rule into complex statements, closely relating to the work of a classic exponent of collage, John Heartfield. These assemblages function "not as an 'illustration' of political ideologies, but as necessary, direct reaction to provocation of the so-called reality principle". (Herbert Lachmayer) The mistrust of affirmations of harmony is accompanied by the conviction that the psychic and social are charged with contradictions that can never be resolved in an equilibrium. Huber finds war and destruction omnipresent even in expeditions into space. A general laconicism reverberates in the thought: Wherever we go, we sow fear and awe. In this setting, tranquility can mean nothing more than repression.

CP

Lisl Ponger
*1947 Nürnberg / Nuremberg, lebt in Wien / lives in Vienna

The Strange Mission, 2000
C-Print
126 x 102 cm
Ankauf / purchase: 2008

Lisl Pongers Arbeiten sind Beiträge zu einem postkolonialistischen, rassismuskritischen Diskurs. Sie untersucht unter anderem die „Geschichte des Kolonialismus und seine Nachwirkungen auf die Weltbilder, populären Kulturen und Blickregimes auch eines Landes, das im allgemeinen Bewusstsein nichts mit dieser Geschichte zu tun hat". (Christian Kravagna)
„The strange Mission" zeigt ein schwarzes Mädchen, das eine aus Stanniolpapier geformte Kugel in den Händen hält. Es ist eine Eigenheit der eurozentristischen Erhöhung gegenüber dem Anderen, die Unterschiede etwa von Reichtum/Armut zu anderen Teilen der Welt nicht etwa zu nivellieren, indem man teilen würde, sondern mit gnädig anmutenden Gesten noch zynisch auszustellen. Die Suggestion an die eigene Bevölkerung, mit absurden Aktionen gönnerhafte Xenophilie beweisen zu können, greift dabei schon im frühen Stadium des Individuums. Kinder in Österreich z.B. wurden dazu angehalten, Stanniolpapier, in das ihre Süßigkeiten gewickelt waren, zu sammeln, um so die „hungernden Kinder in Afrika" zu unterstützen.
Pongers Bild bricht auf einigen Ebenen mit dieser Groteske. Zunächst einmal verrät die Umgebung, eine Wiese vor einer Hausecke, nichts über den Aufenthaltsort des Mädchens. Könnte es nicht auch hier leben? Die geschlossenen Augen weisen darauf hin, dass sie nichts erwidert, weder den stereotypen Blick noch das zweifelhafte „Geschenk". Die „Gabe" wird einfach umgekehrt und entlarvt so die verlogene Mission selbst.

34

Lisl Ponger's works are contributions to a post-colonialist, racism-critical discourse. She examines among other things the "history of colonialism and its after-effects on the world views, popular cultures and viewing habits of a country that in the general consciousness has nothing to do with this history". (Christian Kravagna)

"The Strange Mission" shows a black girl who holds a ball of wax paper in her hands. It is a peculiarity of the Eurocentric exaggeration of the Other that, instead of perhaps trying to even out the difference from the rest of the world, for example in wealth versus poverty by sharing wealth, people like instead to cynically put the disparity on show with merciful-seeming gestures. Peoples' efforts to prove their patronizing xenophilia to their own countrymen with absurd actions already starts at an early age. Children in Austria, for example, are told to collect the wax paper wrappings from candy to help the "starving children in Africa".

Ponger's picture breaks with this grotesque notion on several levels. First of all, the surroundings, a field in front of the corner of a house, betray nothing of where the girl is located. Perhaps she even lives here in our country? Her closed eyes indicate that she returns nothing, neither the stereotypical gaze, nor the dubious "gift". The "offering" is simply reversed, thus unmasking the dishonest mission.

CP

Didi Sattmann
*1951 Rottenmann, lebt in Wien / lives in Vienna

Aus der Serie „Ägyptische Kolporteure", 1982
SW-Fotos / bw photographs
Je / each 24 x 18 cm
Ankauf / purchase: 2008

Im Ägyptischen Klub wurde 1987 der Verein der Zeitungskolporteure als Interessenvertretung der prekär beschäftigten Kolporteure gegründet. Bereits im Dezember 1980 hatten Zeitungskolporteure erstmals mit einem Flugblatt unter dem Titel „Ein Herz für Sklaven" die KundInnen auf ihre Probleme aufmerksam gemacht. 14000 Unterstützungserklärungen wurden für die Anliegen der Kolporteure, wie die Aufnahme in ein reguläres Dienstverhältnis, gesammelt.
Für die meisten Kolporteure, die in den 1980er Jahren nach Österreich gekommen waren, stellte ihre Arbeit die einzige Chance dar, unbürokratisch einen legalen Aufenthalt in Österreich zu bekommen. Durch einen Erlass des Bundesministeriums für Inneres vom 9. Mai 1983, der einer Absprache mit dem Verband Österreichischer Zeitungsherausgeber folgte, wurde der Aufenthalt für Kolporteure geregelt. Mit einem eigenen Z-Stempel in ihrem Pass erhielten sie einen legalen Aufenthalt, sobald sie von einer Kolportageabteilung einer Zeitung als Kolporteur gemeldet wurden. Die Kolportageabteilungen wurden jedoch auch verpflichtet, das Ausscheiden eines Kolporteurs sofort den Behörden zu melden, worauf die betreffenden Personen ihren legalen Aufenthalt wieder verloren. Bis heute hat sich am grundsätzlichen Problem der Kolporteure nichts geändert. (Thomas Schmidinger)

35

The association of newspaper sellers was founded at the Egyptian Club in 1987 for precariously employed immigrants peddling newspapers on the streets. In December 1980, the vendors had already made their plight public in a flyer entitled "A Heart for the Slaves". 14,000 declarations of support for their concerns, such as the establishment of proper employment, were collected.

For most newspaper vendors who came to Austria in the 1980s, this work was the only way to attain legal residency in Austria without the burden of bureaucracy. Residency for newspaper sellers was settled by a decree of the Secretary of the Interior on May 9, 1983, following an agreement with the Association of Austrian Newspaper Publishers. They were to receive legal residency with a special "Z" stamp in their passport as soon as they were registered with a newspaper's circulation department. The newspapers were, however, also required to notify the public authorities immediately of the resignation of a vendor, who then lost the right to legal residency. The vendors still face such basic problems today. (Thomas Schmidinger)

CP

Tim Sharp
*1947 Perth (GB), lebt in Wien / lives in Vienna

Traveller's Tales, 2003
Video, engl. OF / Video, Engl. OV
13 min
Ankauf / purchase: 2005

Tim Sharp ist ein Künstler, der seine kreative Arbeit ausdrücklich politisch versteht
und sie auf Bereiche ausdehnt, die dem landläufigen Verständnis nach nicht direkt in
die künstlerische Sphäre gehören. Sharp tritt regelmäßig mit antirassistischen Aufru-
fen an die Öffentlichkeit, er ist engagiert in verschiedenen MigrantInnen-Initiativen
und -Projekten.
In seinen Filmen behandelt Sharp bevorzugt Themen, die sich um den Begriff des
Fremden drehen, wobei er keinen Zweifel daran lässt, dass das Fremde und das in den
meisten europäischen Kulturen vorherrschende Bild vom Fremden zwei völlig unter-
schiedliche Dinge sind. Die Differenz zwischen einer Lebensform und ihrer Darstel-
lung ist das Grundmotiv auch von „Traveller's Tales", wo Sharp am Beispiel des Volkes
der Tuareg zeigt, wie westliche Stereotype die Wahrnehmung lenken, in die Irre füh-
ren und auch auf die Dargestellten zurückwirken.
Durch die Art, wie Sharp die auf einem Flohmarkt gefundenen historischen „Doku-
mentar"-Aufnahmen zusammenschnitt, wird die Absurdität der Konstruktion von
Exotik besonders deutlich. Die vermeintlich objektive Wiedergabe der Lebensum-
stände und Gewohnheiten der Tuareg entlarvt Sharp in seinen „Traveller's Tales" als
überhebliche und dabei im Kern grundsätzlich naive Klischeevorstellungen. (Ulrich
Clewing)

36

Tim Sharp is an artist who views his creative work as being expressly political and extends it to realms that are not commonly accepted as belonging directly to the artistic sphere. He regularly makes public appeals against racism and is involved in various immigrant initiatives and projects.

In his films Sharp primarily treats themes having to do with the concept of the foreign, leaving no doubt that the reality of the Other and the predominant image of otherness in most European cultures are two different things. The disparity between a way of life and how it is depicted is the fundamental motif of "Traveller's Tales" as well, where Sharp shows based on the example of the Tuareg people how western stereotypes misguide our perception, which then in turn has an effect on those depicted.

The way in which Sharp has combined here historical "documentary" photographs found at the flea market demonstrates in a telling way the absurdity of our construction of the exotic. "Traveller's Tales" exposes the ostensibly objective depiction of the life and customs of the Tuareg for what it is: an amalgam of arrogantly conceived and yet basically naïve clichés. (Ulrich Clewing)

CP

Georg Chaimowicz
*1929 Wien / Vienna, +2003 Wien / Vienna

Volksaufwiegler Schacht, 1965
Tusche auf Papier / ink on paper
28 x 34 cm
Ankauf / purchase: 1965

Wir verharmlosen Naziverbrechen, 1965
Tusche auf Papier / ink on paper
28 x 34 cm
Ankauf / purchase: 1965

1965 titelte das Boulevardblatt „Express" mit dem Aufmacher: „Drohanrufe im Hawel-
ka. Hausverbot für Maler soll Gäste schützen". Der Maler hatte die Gäste nicht bedroht,
er hatte eine Ausstellung gemacht. Georg Chaimowicz hatte Zeichnungen gegen den
Neonazismus gezeigt, die Nazis hatten ihn daraufhin bedroht; die Gefahr bei Chai-
mowicz zu lokalisieren, hatte also etwas Bizarres. Die Vernissage der Ausstellung wurde
von der Staatspolizei geschützt. Trotzdem kam es zu gewalttätigen Übergriffen. Und
auch zu einer Klage: Der Bürgermeister eines Ortes an der Ybbs empfand eine Dar-
stellung seiner Person mit Eisernem Kreuz als schimpflich und zog vor Gericht. Und
wie so oft, wenn jemand eine weiße Weste wünscht, fliegt der Dreck. Die Invektive
des Waidhofeners enthielt so ziemlich alle üblen antisemitischen Klischees.
Georg Chaimowicz beobachtete und kommentierte die österreichische Gesellschaft
mehr als ein halbes Jahrhundert als kritischer, wacher Zeitgenosse. Er zog sich nicht
auf eine Position des „L'art pour l'art" zurück, sondern suchte die politische und künst-
lerische Auseinandersetzung mit jenen gesellschaftlichen Realitäten, die faschistische
Züge unter beispielsweise neobiedermeierlichen Fassaden kaschieren.

38

In 1965 the lead story on the title page of the tabloid newspaper "Express" was head-lined: "Phoned Threats in Hawelka. Restraining Order for Painter to Protect Guests". But the painter hadn't threatened the guests; he had put on an exhibition. Georg Chaimowicz had displayed drawings against Neonazism, and the Nazis had thereupon threatened him; localizing the danger in Chaimowicz himself was thus quite bizarre. State police were on hand for the show's opening. But violence still broke out. And a legal suit was brought: the mayor of a town on the Ybbs River found that his depiction with an iron cross harmed his reputation and he took the painter to court. And, as so often happens when someone is trying to keep his record clean, much mud was slung. The invective coming from the Waidhofen official catalogued pretty much all of the usual anti-Semitic clichés.

Georg Chaimowicz had been observing and commenting on Austrian society for over half a century as a critical, alert eyewitness. He did not withdraw to the stance of "l'art pour l'art", but instead sought to come to terms both politically and artistically with the social realities that hide fascist undercurrents behind, for instance, neo-Bieder-meier facades.

CP

Werner Kaligofsky
*1957 in Wörgl, lebt in Wien / lives in Vienna

Verkehrsflächen: Josef Munk Platz, 2002
SW-, Farbfotos und Text
Größe variabel
courtesy: Werner Kaligofsky

Werner Kaligofskys künstlerischer Beitrag für „Erlauf 2002" besteht in der temporä-
ren Umbenennung des Marktplatzes sowie zweier Straßen während der halbjährigen
Ausstellungsdauer.
Seine Arbeit zum Thema Holocaust und Widerstand lädt ein zum kollektiven Wieder-
Erinnern und basiert auf mündlicher Recherche vor Ort und der Einsichtnahme in die
Akten: Die Niederndorferstraße wurde in Familie-Brod-Straße umbenannt und die
Molkereistraße in Familie-Weiner-Straße. Damit erinnert Kaligofsky an die vertrie-
benen und meist vergessenen jüdischen Familien, die bis 1938/39 in Erlauf ansässig
waren. Im Zuge seiner Nachforschungen im Dokumentationsarchiv des österrei-
chischen Widerstands (DÖW) fand Kaligofsky Hinweise auf einen Erlaufer Bürger,
der an der antifaschistischen Widerstandsgeschichte des Orts beteiligt war: Akten-
kundig ist hier die Arbeit von Josef Munk, Eisenbahner und Mitglied der KPÖ, des-
sen Name als Symbol für die Auseinandersetzung mit dem Thema Widerstand in Erlauf
steht. Bis Ausstellungsende hieß deshalb der Erlaufer Marktplatz Josef-Munk-Platz.
Im Schaufenster des ehemaligen Geschäftes Brod in der Ybbser Straße 1 waren wäh-
rend der Dauer der Ausstellung die Ergebnisse der Nachforschungen zu den jüdischen
Familien und zu Josef Munk veröffentlicht.

39

Werner Kaligofsky's artistic contribution to Erlauf 2002 consisted of the temporary renaming of the market square and two streets for the duration of the six-month exhibition.

His work on the theme of the Holocaust and resistance invites viewers to collectively reflect on these events and is based on oral research on site and inspection of the information on file. Niederndorferstrasse was renamed Familie-Brod-Strasse and Molkereistrasse Familie-Weiner-Strasse. In this way Kaligofsky commemorates the Jewish families who lived in Erlauf until 1938/39 and were then driven away from their homes and usually forgotten. In the course of his research in the archives documenting the Austrian resistance (DÖW), Kaligofsky found references to an Erlauf citizen who was involved in the town's history of anti-fascist resistance: Josef Munk, railroad worker and member of the Communist Party of Austria (KPÖ), whose name the artist used as a symbol for the theme of resistance in Erlauf. The market square was therefore renamed Josef Munk Square for the exhibition. In the display windows of the former Brod department store at Ybbser Strasse 1, A3-sized panels detailing Kaligofsky's research into Erlauf's Jewish inhabitants and Josef Munk were set up.

HS

Leopold Metzenbauer
*1910 Wien / Vienna, +1993 Klosterneuburg

Gesehen I - IV, 1943
Graphit auf Papier / graphite on paper
34,3 x 28 cm / 29,9 x 22,3 cm / 27,9 x 22,7 cm / 29,7 x 27,6 cm
Ankauf / purchase: 1976

Der namenlose Justifizierte vom Wiener Landesgericht, 1943
Graphit auf Papier / graphite on paper
30 x 44,5 cm
Ankauf / purchase: 1976 (war als Dauerleihgabe im DÖW)

Leopold Metzenbauer hat Metallbildhauerei gelernt, war dann aber vorwiegend als freischaffender Maler und Grafiker tätig, in den Kriegsjahren als Militärkartograf. Ab 1949 wurde er hauptsächlich durch seine Tätigkeit als Film- und Bühnenarchitekt bekannt. Seit 1942 beschäftigte sich Leopold Metzenbauer mit der Darstellung medizinischer Objekte. Laut einem zu Beginn der 1970er Jahre verfassten autobiografischen Text ging er 1942 an das Anatomische Institut der Universität Wien, um „das zu erlernen, was er für seine künstlerischen Zwecke für notwendig hielt". Der damalige Vorstand des Instituts, SA-Sturmbannführer Pernkopf, arbeitete zu dieser Zeit an einem anatomischen Atlas, der erschreckenderweise bis heute als Standardwerk für die Anatomie des Menschen gilt und bereits mehrfach neu aufgelegt wurde. Über die Praxis des Anatomischen Instituts während des NS-Regimes liest man Folgendes:
„Aufgabe des Anatomischen Institutes war es, die Leichen sachgemäß zu sezieren (,abzufleischen'). Sogenannte Abfleischer in Gummischürzen entfernten mit Messern die gröberen Fleischteile, um sodann die Köpfe auszukochen und zu bleichen. Die so präparierten Köpfe wurden Rasseforschungsinstituten ,überwiesen'." Metzenbauer hielt, neben seiner Tätigkeit als medizinischer Zeichner, die Situation am Institut in Zeichnungen fest, was streng verboten war und nach eigener Aussage seine Position im Widerstand begründete.

40

Die in akademischer Trockenheit ausgeführten Arbeiten Metzenbauers berühren auf zwiespältige Weise: In ihrer brutalen, ungeschönten Schilderung sind sie vielmehr Zeitdokument als künstlerische Äußerung. Sie gingen später in das Dokumentationsarchiv des österreichischen Widerstandes über, von wo aus sie in die Sammlung der Stadt Wien gelangten.

Leopold Metzenbauer trained as a metal sculptor but then primarily worked as a freelance painter and graphic artist, and during the war as a military photographer. From 1949 on, he was known mainly for his work as a film and stage architect.

Metzenbauer began in 1942 to occupy himself with the depiction of medical objects. According to his autobiography, he attended the Anatomical Institute at the University of Vienna in 1942, "in order to learn what he needed for his artistic purposes". The head of the institute at the time, Storm Troops commander Pernkopf, was working at the time on an anatomical atlas, which, horrifyingly enough, is still the standard reference work on human anatomy today and has gone through several re-editions. The practices of the Anatomical Institute in the Nazi era have been described as follows: "The job of the Anatomical Institute was to properly dissect ('deflesh') the corpses. So-called 'defleshers' in rubber aprons removed large sections of the flesh with knives, then boiled and bleached the heads. Thus prepared, the heads were 'referred' to institutes for race research." Alongside his activities as medical draftsman, Metzenbauer recorded the goings-on at the institute, something that was strictly prohibited and in his own words constituted his position in the resistance.

Executed with academic dryness, Metzenbauer's works are touching in an ambivalent manner: in their brutal, unadorned depiction they are much more a document of their times than an artistic expression. They later became part of the archive documenting the Austrian resistance, from whence they came to the collection of the City of Vienna.

IM

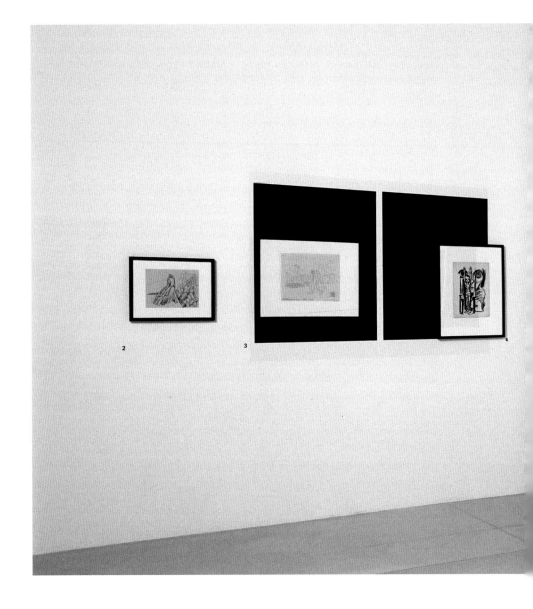

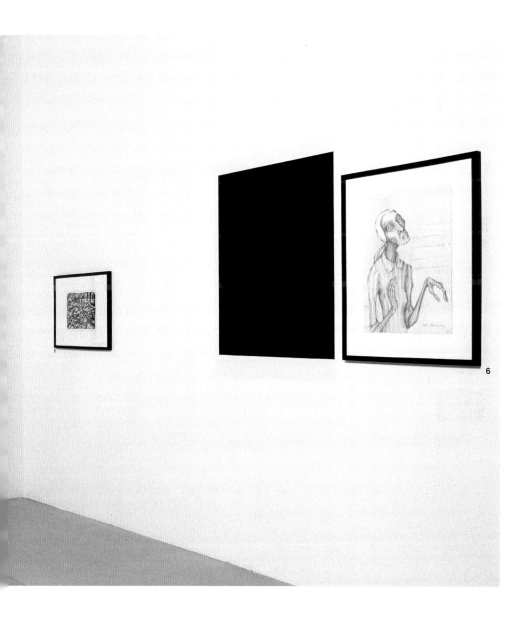

5

6

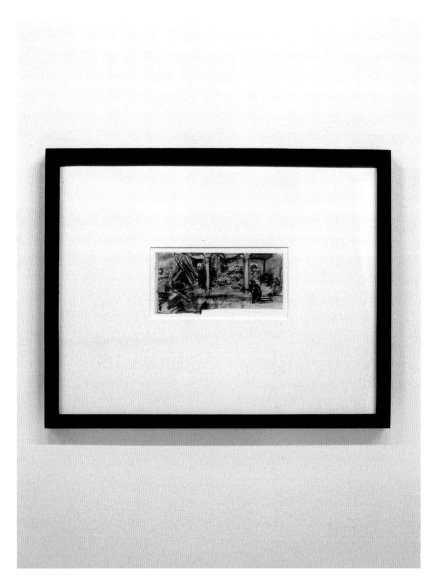

1

Angela Varga, Flüchtlinge, 1949

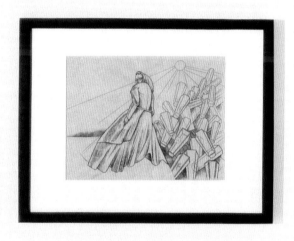

2

Karl Wiener, Niemals vergessen, 1945

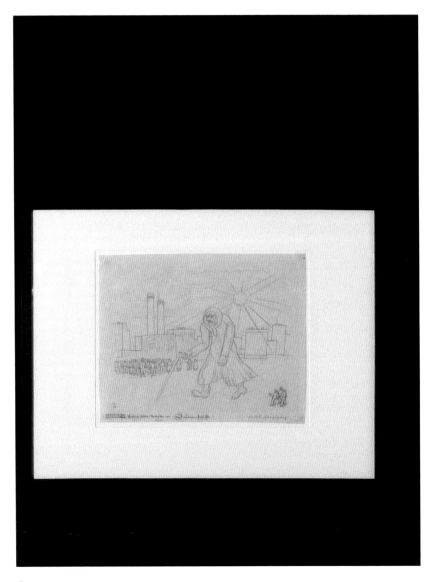

3

Karl Wiener, Die Not, undatiert / undated

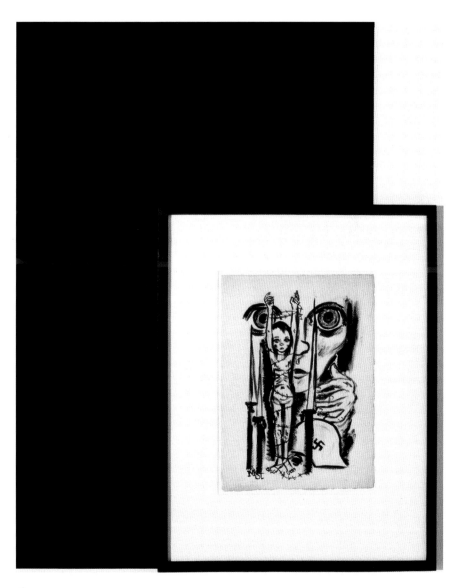

4

Max Sternbach, Folterung, 1944

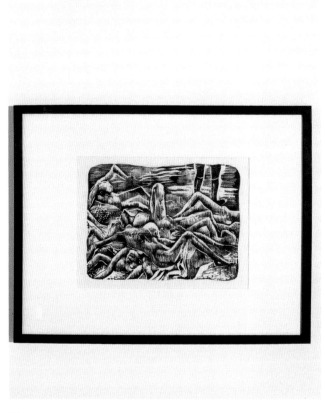

5

Otto Rudolf Schatz, Leichen, undatiert / undated

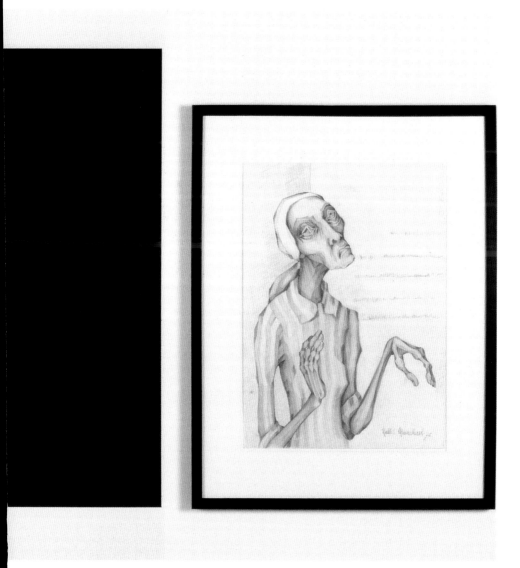

6

Ruth C. Mannhart, Weiblicher KZ-Häftling, 1974

7

Klub Zwei, Things. Places. Years., 2004

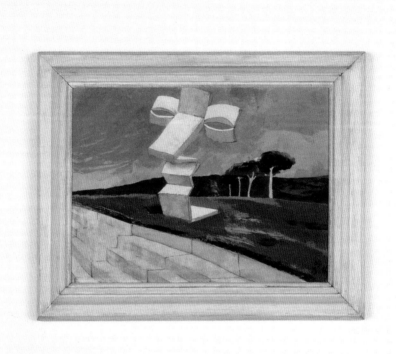

8

Bohdan Hermansky, In memoriam Gerhart Frankl, 1967

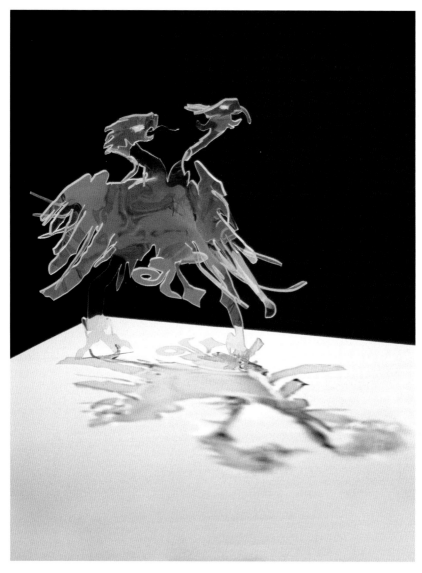

9

Linda Bilda, Doppeladler (nach „Empire" von Michael Hardt & Antonio Negri), 2002

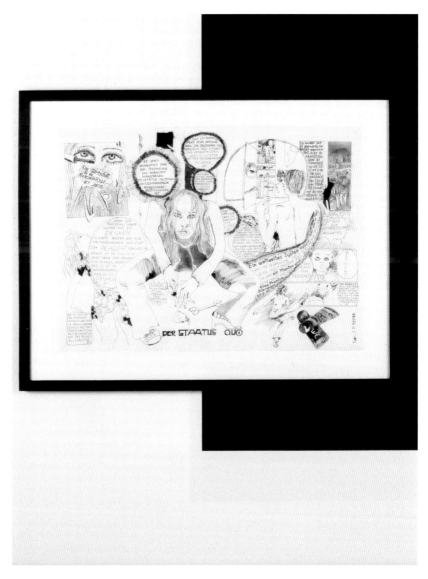

10

Linda Bilda, Untersuchungen über Ursachen des Elends der Menschen, 2003

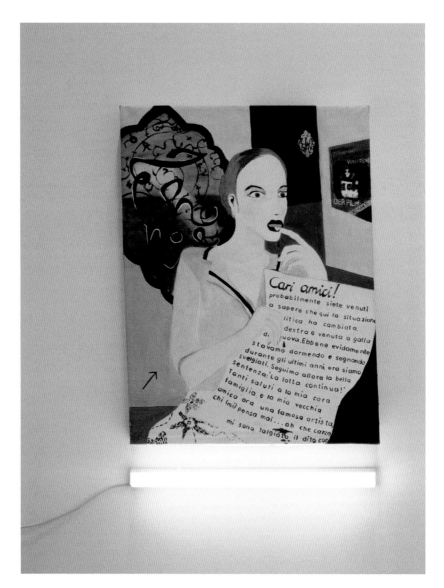

11

Linda Bilda, Cari Amici, 2000

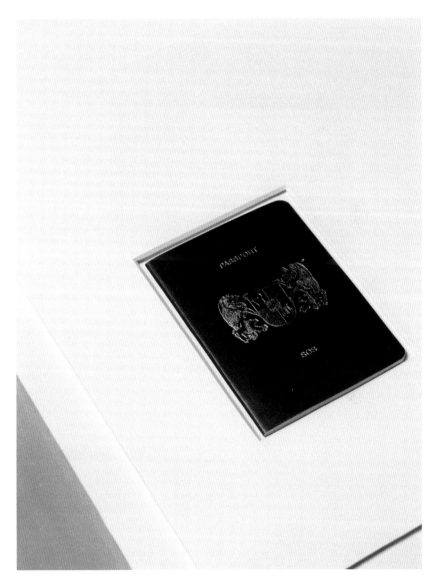

12

Robert Jelinek & Heimo Zobernig, SoS Reisepass (State of Sabotage), 2003

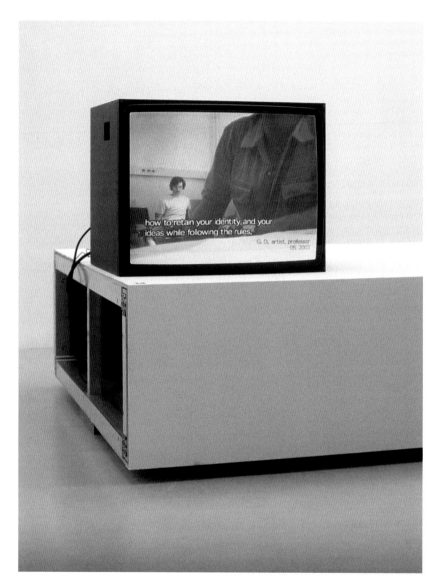

how to retain your identity and your
ideas while following the rules;

G. D., artist, professor
05. 2003

13

Petja Dimitrova, Ştaatsbürgerschaft?, 2003

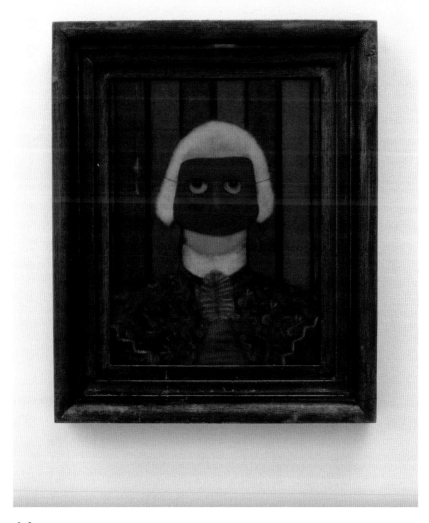

14

Alena Vadura Bilek, Joseph II., 1979 - 1985

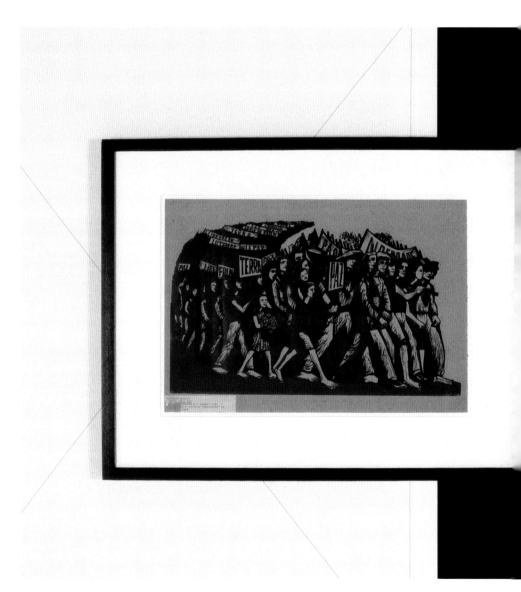

15

Carlos Scliar, Uniao pela Paz, 1951

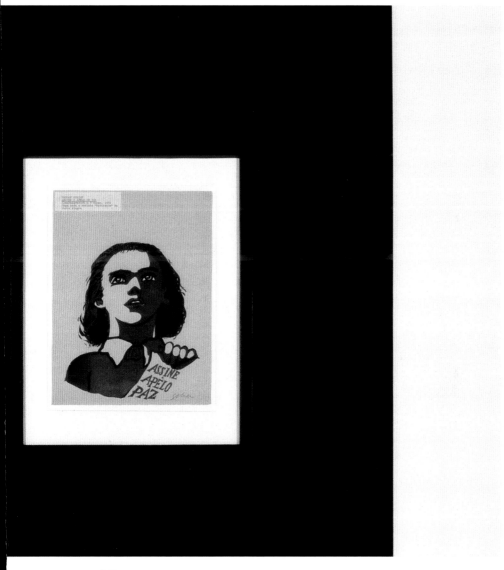

16

Carlos Scliar, Assine o Apello de Paz, 1952

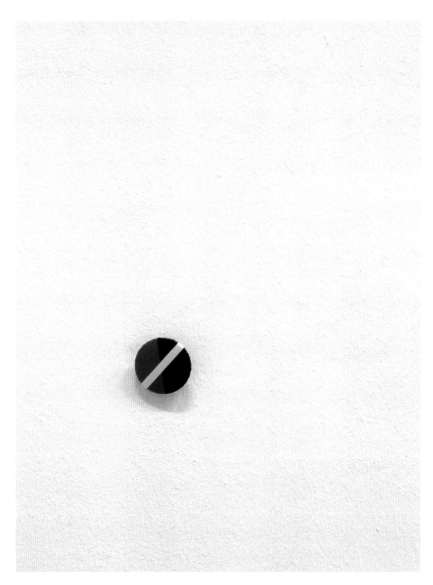

17

Johanna Kandl & Ingeborg Strobl, Widerstandsbutton, 2000

18

Brigitte Redl-Manhartsberger, Schöne Eintracht mit den Arbeitgebern, 1975

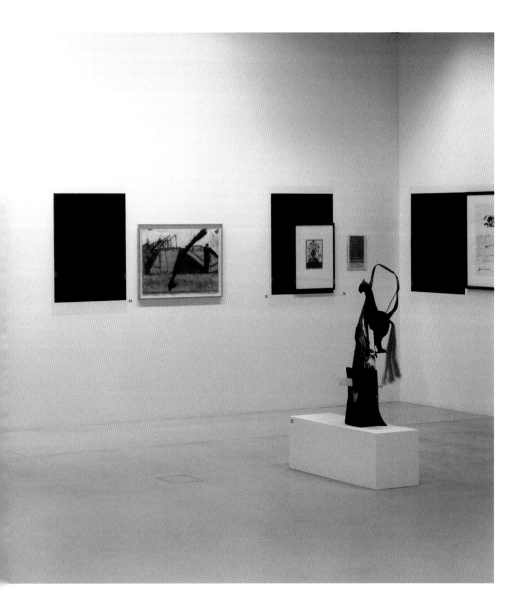

19

Marc Adrian, Vae victis, 1974

20

Florentina Pakosta, Faust, 1982

21

Padhi Frieberger, 1968, 1978

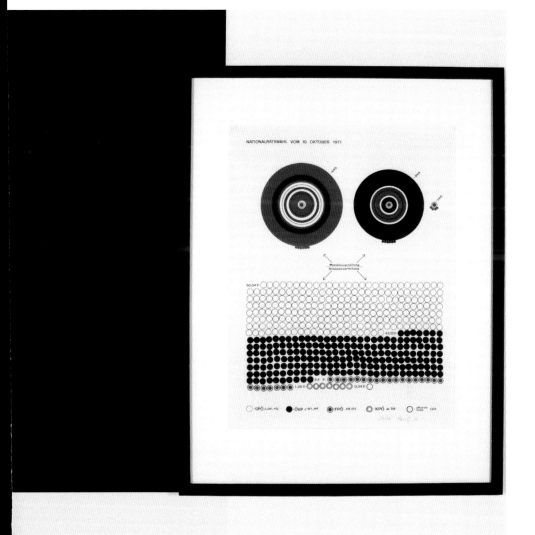

22

Hermann J. Painitz, Nationalratswahl, 1972

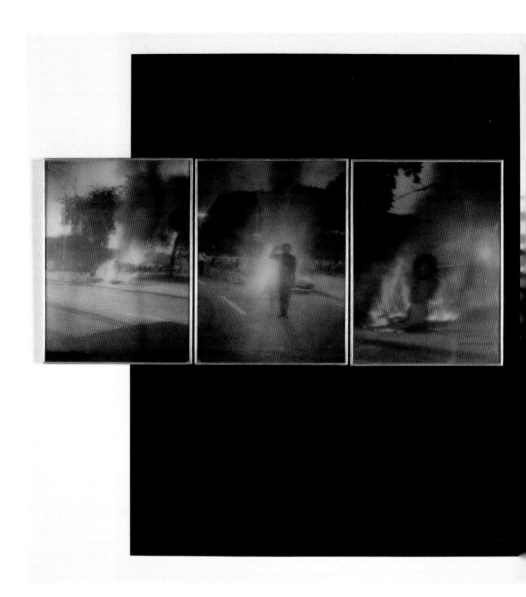

23

Alfons Schilling, Chicago, 1970

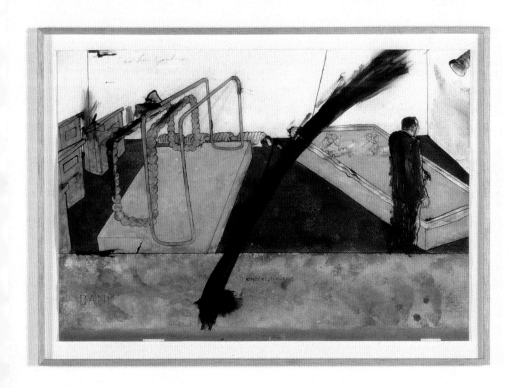

24

Bruno Gironcoli, Kindertotenlieder, 1974

25

Auguste Kronheim, Subordination 70-74, 1970

26

Elfriede Weiss, Was mein Vater seinen Schülern alles beibrachte, 1979

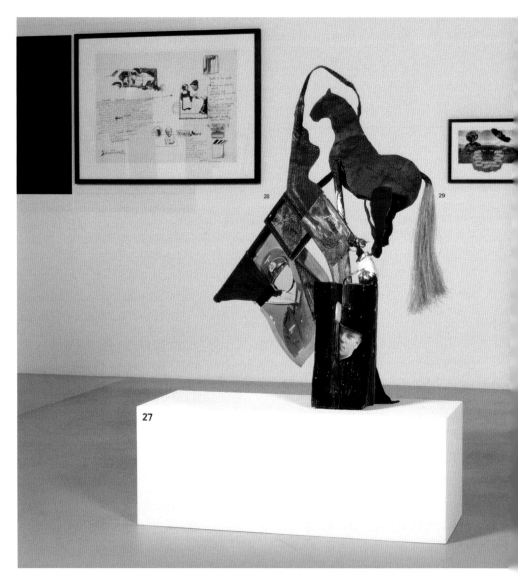

27

Padhi Frieberger, Scheißbrauner Lipizzaner, 1986/87

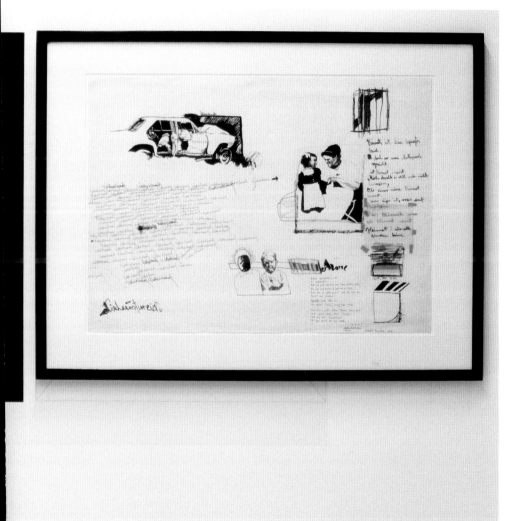

28

Franz Graf, Niederösterreich, 1976

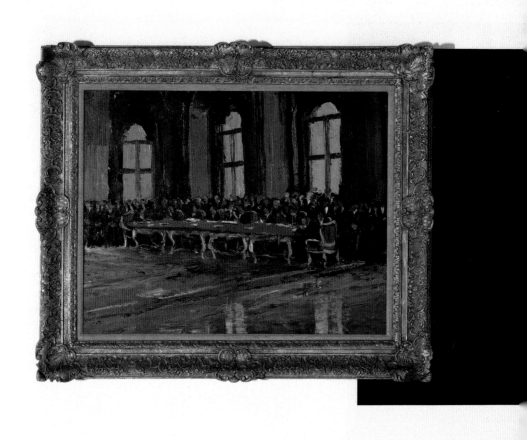

29

Sergius Pauser, Abschluss des Staatsvertrages im Oberen Belvedere, 1955

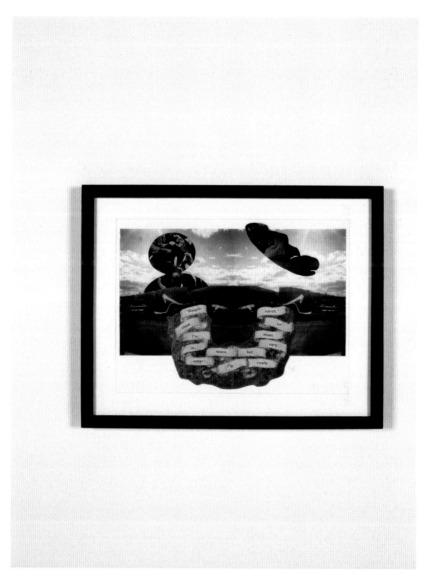

30

Clemens Stecher, Originalbeitrag zum Interview mit Wolfgang Zinggl / Original
contribution to the Interview with Wolfgang Zinggl, Secession, 1999

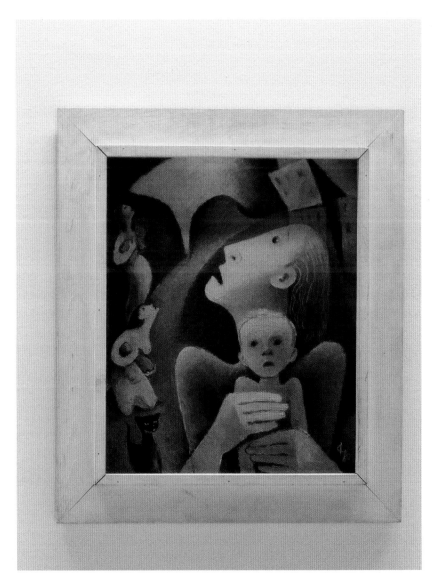

31

Carry Hauser, Den Müttern der Atomzeit, 1965

32

Timo Huber, Auf dem Verhandlungstisch, 1973

33

Timo Huber, Astronautenspiegel, 1971

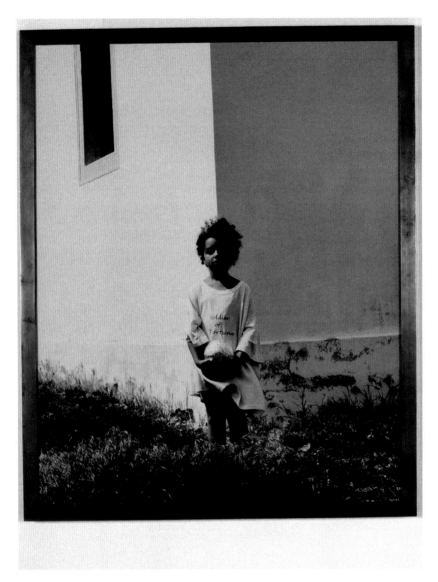

34

Lisl Ponger, The Strange Mission, 2000

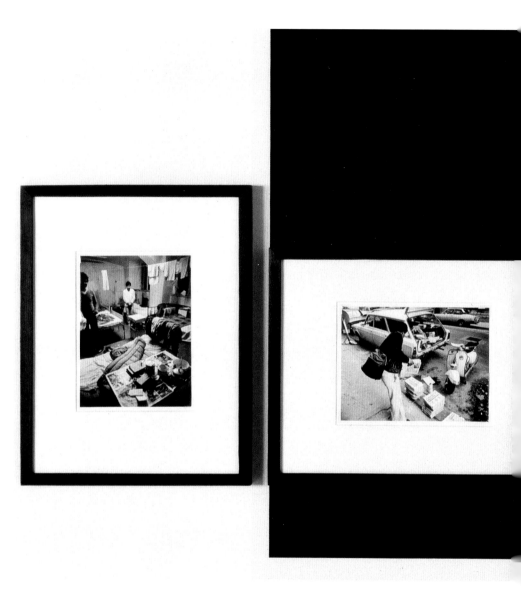

35

Didi Sattmann, Aus der Serie „Ägyptische Kolporteure", 1982

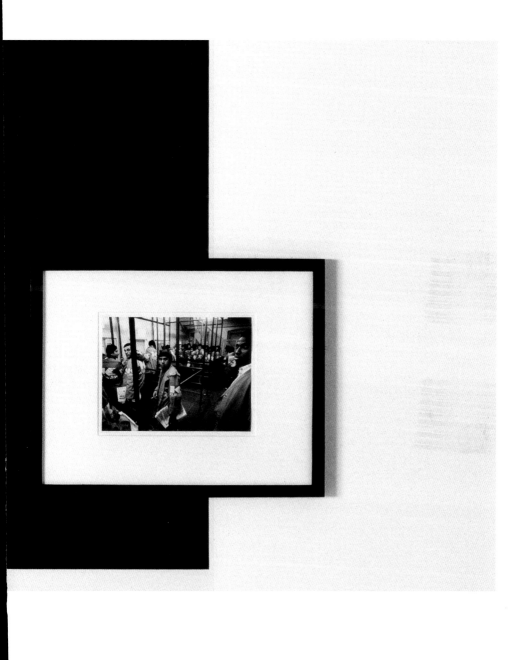

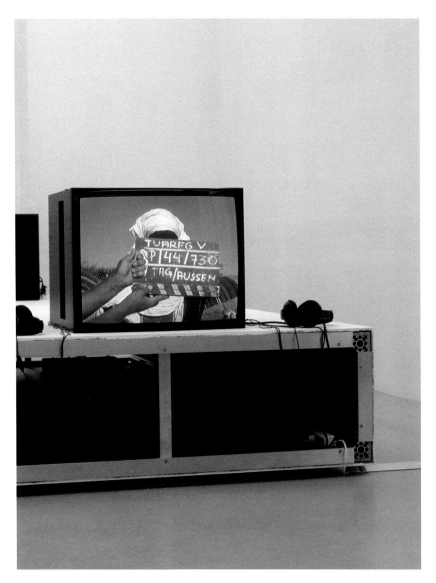

36

Tim Sharp, Traveller's Tales, 2003

37

Carry Hauser, Im Busch, 1970

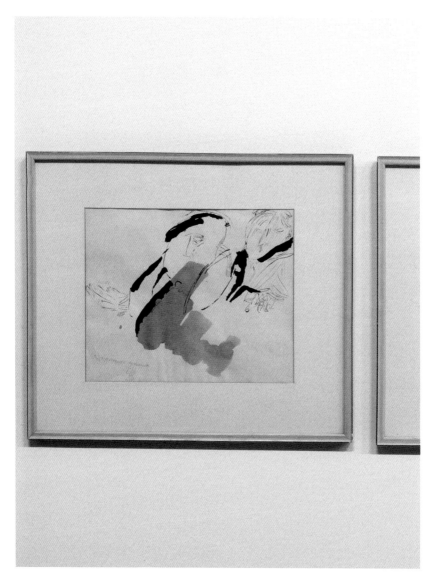

38

Georg Chaimowicz, Volksaufwiegler Schacht, 1965, Wir verharmlosen Naziverbrechen, 1965

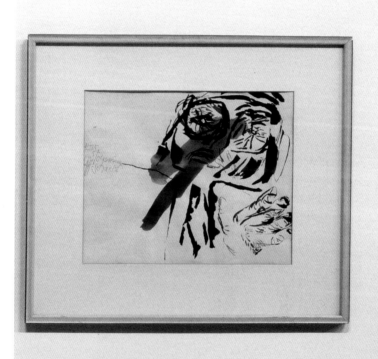

39

Werner Kaligofsky, Verkehrsflächen: Josef Munk Platz, 2002

40

Leopold Metzenbauer, Gesehen I - IV, 1943, Der namenlose Justifizierte vom Wiener
Landesgericht, 1943

Symposium, 4.7.2008

Cover, Enrique Lihn, „Batman in Chile", 1973
Credit: Constanza Valderrama

„Auf Wiedersehen, Tarzan"
Undokumentierte Gerüchte und spurloses Verschwinden in Chile
María Berríos

Im Juni 1973, sechs Monate vor dem Militärputsch, erschien in Buenos Aires „Batman in Chile" – ein Comic im Romanformat – von dem chilenischen Dichter Enrique Lihn (1). Der Roman schildert die Anti-Abenteuer des von der CIA und der rechten chilenischen Elite für eine streng geheime Mission angeheuerten amerikanischen Superhelden. Von Batmans Anwesenheit in Santiago verspricht man sich wichtige Unterstützung bei dem Versuch, den Vormarsch der „roten Armee" in der Ära Allendes zu stoppen. Das Buch beginnt mit der Ankunft des Helden am Flughafen Pudahuel und seiner sofortigen Weiterreise – per Privathubschrauber – zu einer Willkommensparty in einem Batcave-ähnlichen Anwesen in den Anden. Die anwesenden einheimischen Gäste begrüßen den Helden im Batman-Outfit. „The Decline of an Idol" – einer der alternativen Titel des Romans – liefert eine ausführliche Schilderung von Batmans existenziellem Gefühlsaufruhr bei den frustrierten Versuchen, seinen Auftrag auszuführen. Die Situation wird für den verlorenen Sohn Gotham Citys immer verwirrender, da die chilenischen Roten so gar nicht seinen vom Kalten Krieg geprägten Vorstellungen entsprechen. Nicht nur stehen die Rebellen unter dem Schutz der Demokratie, die herrschenden Kommunisten wurden sogar an die Macht *gewählt*. Es ist nicht wirklich klar, für wen Polizei und Militär arbeiten, und, noch schockierender, niemand kontrolliert die Presse. Die Medien – aller politischen Schattierungen – lassen sich nicht auseinanderhalten und folgen Bruce Wayne auf Schritt und Tritt (2). Batmans Verwirrung verwandelt sich in eine Depression, als die örtlichen *carabineros* ihn wegen Ruhestörung festnehmen und ihn der „dekorativen Beteiligung" an einem karnevalistischen Maskenball beschuldigen. Als die Polizei in seinen Bat-Handschellen und dem Schwerelosigkeitsfach seines Mehrzweckgürtels Kokainspuren entdeckt, konfisziert sie seinen Anzug mitsamt Zubehör für eine genauere Analyse. Der zunehmend unter Heim-

1 Vgl. Enrique Lihn, Batman en Chile. Ediciones de la Flor, Buenos Aires, 1973.
2 Bruce Wayne ist Batmans eigentlicher Name.

weh leidende „große Demokrat und Verteidiger der Menschenrechte" wird vom Gefühl
überwältigt, zum schlimmsten denkbaren Zeitpunkt in dieser höllisch unterentwickel-
ten Gesellschaft eingetroffen zu sein, in der die wahren Verteidiger von Recht und
Ordnung sich nicht ausmachen lassen. Verwirrt von den „konstitutionellen Kommu-
nistInnen" und der wachsenden Horde von Batman-JournalistInnen – die in ihrem
Superhelden-Outfit überall auftauchen – weiß er nicht, wie er sich verhalten soll, als
sich ihm einer der Journalisten nonchalant nähert und ihm fast schon freundlich ins
Ohr flüstert *„Batman, go home"*. Noch verschlimmert wird der katastrophale Gemüts-
zustand unseres Helden durch quälende Träume von Robin, wie dieser an einem lan-
gen Flügel daheim im Batcave von Gotham eine von Chopins *Polonaisen* spielt. Bruce
erwacht mit dem schrecklichen Gefühl, sein junger Gefährte könne möglicherweise
für immer in Vietnam verloren sein. Von diesem Moment an geht es für das amerika-
nische Idol stetig bergab.

In vielerlei Hinsicht stellte Enrique Lihns „Batman in Chile" eine Parodie und Kritik an
der panikmacherischen und paternalistischen Haltung bestimmter linker Intellektuel-
ler dar, deren Verfolgung imperialistischer Unterwanderung messianische Züge ange-
nommen hatte. Ende der sechziger und Anfang der siebziger Jahre wurde in Lateiname-
rika heftig debattiert, wie Kunst und Kultur für die sozialistische Revolution eingesetzt
werden könnten, und kulturelle Abhängigkeit war dabei eines der umstrittensten The-
men. Entrüstete Anklagen gegen die Popkultur und ihre entfremdende Wirkung auf die
Menschen waren zur damaligen Zeit gang und gäbe. Den augenscheinlichsten Beleg
hierfür liefert der im Jahr zuvor erschienene Essay von Dorfman und Mattelart „How
to Read Donald Duck", der von der zeitgenössischen postkolonialen Theorie häufig als
erste systematische Fallstudie zum kulturellen Kolonialismus angeführt wird (3). Diese
marxistische Analyse neokolonialer Herrschaft durch die Disney-Comics wurde zu
einem kulturwissenschaftlichen Ur-Kreuzzug, in dem die „superstrukturellen Mythen
zur Unterstützung der metropolitischen Interessen" angeprangert wurden, die abhän-
gige Gesellschaften durch die weltweite Amerikanisierung der Populärkultur unter-
werfen würden. „Der Disney-Kosmos ist kein Refugium gelegentlicher Unterhaltung,
sondern die Form der Beherrschung und sozialen Unterwerfung des Alltags" (4). Heute
mag dieses „Handbuch für die Dekolonialisierung" – wie es von den Autoren genannt
wurde – naiv, paranoid und sogar melodramatisch wirken; damals handelte es sich um

3 Vgl. Ariel Dorfman und Armand Mattelart, Para Leer al Pato Donald. Ediciones Universitarias de Valparaíso,
1972.
4 Vgl. Dorfman and Mattelart., op. cit., „Während sein lächelndes Gesicht sich unschuldig auf den Straßen unse-
res Landes herumtreibt, während Donald an der Macht ist und uns alle repräsentiert, können Imperialismus und
Bourgeoisie ruhig schlafen", S. 159.

Cover, Ariel Dorfman, Armand Mattelart, „Para Leer al Pato Donald", 1972

152

eine sehr ernsthafte Angelegenheit. Einige Monate nach dem Militärputsch von 1973 wurde die gesamte dritte Auflage, die im Lagerhaus des Verlags in Valparaíso gelagert war, von den Zensoren der Junta ins Meer gekippt. Tatsächlich wurden alle Bücher vernichtet, die marxistischer Tendenzen verdächtigt waren, darunter auch Material zu komplett anderen Themen, das einen unglücklichen Titel oder farbliche Übereinstimmungen aufwies. Dies war der Tatsache zu verdanken, dass die Entscheidung, welche Bücher bei Razzien verbrannt werden sollten, dem jeweiligen diensthabenden Soldaten überlassen wurde.

Lihns Buch wimmelt von ähnlichen Missverständnissen, verfasst in einem ironischen Gestus, der Dorfman und Matellarts Handbuch über die Methoden der Pervertierung und Entfremdung unschuldiger, unterentwickelter Gemüter durch die amerikanische Ideologie zugleich bestätigt und missdeutet. Dorfman und Matellarts umfassende Donald-Duck-Kenntnisse lassen Lihn als zweitklassigen *aficionado* dastehen. Eindeutigster Beleg hierfür ist das Romanformat, auch wenn *Batman* so geschrieben ist, als handle es sich tatsächlich um einen Comic – mit Anfangszeilen wie „In der Zwischenzeit, in den privaten Gemächern von Geheimagentin Wilma …" oder mit detaillierten Beschreibungen des jeweiligen Aufenthaltsortes der Charaktere im Comic. Und natürlich ist die Wahl Batmans absolut widersprüchlich, wie jeder Comicfan sofort bemerken würde. Tatsächlich ist Batman ein Wächter und im Grunde nicht wirklich ein Superheld, fehlen ihm doch echte Superkräfte: Noch dazu ist er der düsterste der Comichelden. Superman wäre die richtige Wahl gewesen, oder, noch besser, Captain America. Lihns Roman stand nicht auf der schwarzen Liste der Junta, weil er zu verrückt war, um sich irgendwie einordnen zu lassen, und geriet bald in Vergessenheit. Da Lihn ein geachteter Dichter und öffentlicher Intellektueller war, waren die FreundInnen seiner Literatur nur zu bereit, über das hinwegzusehen, was im Vergleich zu seiner ernsthaften Arbeit in ihren Augen lediglich eine Laune darstellte. Allerdings brachte Lihn in seinem Batman-Roman in gewisser Weise auch seine offene Kritik an der *Padilla-Affäre* (5) zum Ausdruck. Der chilenische Dichter sprach sich 1971 als einer der Ersten gegen die kubanische Kulturpolitik der Verfolgung aus und verteidigte die Rolle der KünstlerInnen als eine von entscheidender Bedeutung. Damit stand er zunächst allein, doch sollten ihm die meisten linken und progressiven lateinamerikanischen AutorInnen und Intellektuellen bald folgen.

5 Herberto Padilla ist ein kubanischer Dichter, der von kubanischen Funktionären wegen antirevolutionärer Schriften verfolgt und 1971 inhaftiert wurde.

Was in diesem Kontext als korrekte Nomenklatur für Kultur und Politik angesehen wurde, ist nicht so eindeutig, wie uns die kanonische Kunstgeschichte Lateinamerikas glauben machen möchte. Auch wenn die einhellige Meinung bestand, dass Kultur im Allgemeinen „gut für die Gesellschaft" sei, hatte doch jeder andere Vorstellungen vom Wesen der Kultur (und lieferte komplexe Gleichungen aus intellektueller, populärer und Massenkultur). Der rechte Flügel Chiles setzte sich vehement für die Popkultur ein und beanspruchte das Recht auf den Genuss harmloser Disney-Unterhaltung, was es der chilenischen Linken leicht machte, besonders hart und dogmatisch gegen ausländische, insbesondere amerikanische Quellen anzugehen. Die Mehrheit der Linken glaubte ebenfalls an die Bedeutung der Kultur für die Revolution und einige sogar an die Möglichkeit einer revolutionären Kultur. Doch obwohl sich dabei ein Bild herauskristallisierte, das lateinamerikanische politische Kunst als Mischung aus Folklore, primitivistischem und sozialem Realismus zeigte, waren die vielfältigen Ansichten und Praktiken innerhalb der Linken absolut heterogen und sogar widersprüchlich. Es bestand kein Konsens darüber, auf welche Weise die Regierung der Unidad Popular (1971–1973) den revolutionären Anforderungen ihrer politischen Agenda nachkommen sollte. Alle – SozialistInnen, MaoistInnen, KommunistInnen, christliche Linke und außerparlamentarische revolutionäre Bewegungen – hatten eine andere Vorstellung davon, was als wahrhaft revolutionäre Kultur gelten könnte und sollte. Sogar die offiziellen staatlichen Kulturinstitutionen unterschieden sich radikal in ihrer Politik. So wurde das Museum für nationale Kunst von einem Kommunisten geführt, der der internationalen zeitgenössischen Kunst (wie Luis Camnitzer und Gordon Matta Clark) gegenüber aufgeschlossen war, und es gab Dichterlesungen, folkloristische Tänze und Musikgruppen, Kunsthandwerk, Gemeindeprojekte, kostenlose Ballettaufführungen etc. Das Museum für zeitgenössische Kunst wiederum wollte nichts mit dem zu tun haben, was als „sterile, dekadente, elitäre Kunst" galt. Sein sozialistischer Direktor verkündete, er wolle, dass das Gebäude nach Zwiebeln rieche (ein Verweis auf die volkstümliche chilenische Küche) und dass die Menschen barfuß herumlaufen und sich zu Hause fühlen können. Hier organisierte man Ausstellungen für einheimisches Kunsthandwerk und lud KünstlerInnen ein, gemeinsam mit KunsthandwerkerInnen am Bild des Neuen Menschen zu arbeiten oder sich von Allendes politischem Programm anregen zu lassen.

Delegationsraum, UNCTAD III, 1971
Credit: Archive Sergio González, Miguel Lawner, José Medina

Der Gebäudekomplex, der 1971 für die dritte Konferenz der Vereinten Nationen für Handel und Entwicklung (UNCTAD III) gebaut wurde, ist ein gutes Beispiel für diese chaotische Koexistenz, bei der völlig unterschiedliche Perspektiven durch den Glauben an die Utopie und kollektive Bemühungen für das Volk zusammenwirkten. Chile wurde eingeladen, die Konferenz auszurichten, sah sich jedoch mit dem Dilemma konfrontiert, dass es kein Gebäude gab, das den Anforderungen des Programms genügen würde. Ein Bauprojekt, das unter normalen Umständen drei Jahre gedauert hätte, wurde in der Rekordzeit von elf Monaten fertiggestellt. ToparchitektInnen verschiedener Firmen mussten zusammengebracht und von allen anderen Projekten abgezogen werden, um die rechtzeitige Fertigstellung des Komplexes zu gewährleisten. Sie arbeiteten in drei Schichten an sieben Tagen die Woche, und Allende besuchte die Baustelle fast täglich, um die mehr als 3000 ArbeiterInnen und Freiwilligen zu motivieren. Die ArchitektInnen und IngenieurInnen mussten neue Methoden entwickeln, um gleichzeitig an verschiedenen Bauphasen arbeiten zu können. So wurden beispielsweise 16 Säulen gebaut, um das 9000 m² große Dach zu stützen und so das gleichzeitige Arbeiten am unteren Gebäudeteil zu ermöglichen. Obwohl der Bau im Kontext eines modernistischen Diskurses erfolgte, war die Umsetzung einer kohärenten Planung aufgrund der Situation nahezu unmöglich. Das Projekt UNCTAD III wurde kontinuierlich umgestaltet und umformuliert. Der multidisziplinäre Ansatz und die verschiedenen Hintergründe, auch innerhalb der einzelnen Professionen, machten jeglichen Dogmatismus schwierig. Ein begeisterter Architekt der alten Schule sprach beispielsweise von den neoklassizistisch und „griechisch" inspirierten Säulen, während andere sich zu erklären beeilten, dass es sich dabei um sozialistischen Realismus handelte. KünstlerInnen und KunsthandwerkerInnen waren eingeladen, sich am Design von Mobiliar, Lampen und anderen Details der Innen- und Außenausstattung zu beteiligen. Das Ergebnis war ein eklektisches, monumentales Gebäude, in dem konstruktivistische Skulpturen und futuristische, von der Cyberkultur inspirierte Interieurs ebenso zu finden waren wie Decken aus buntem Glas, grafische Arbeiten, halb abstrakte, halb gegenständliche Wandbilder aus poppig-buntem Plexiglas, klassische linke Ikonografie und großformatige kunsthandwerkliche Projekte. Im Anschluss an die Konferenz wurde die Cafeteria im transparenten Erdgeschoß des Gebäudes in ein Selbstbedienungsrestaurant für das Volk umgewandelt, in dem täglich 1500 preisgüns-

tige Mahlzeiten serviert wurden. Ironischerweise wurde das Gebäude nach dem Putsch von 1973 offizieller Sitz der Militärjunta, weil der Regierungssitz vollständig zerbombt worden war. Bei der Demontage jeglicher Kunst, die irgendwie an „linke" Ideen erinnerte, machte man sich mit derselben einfallsreichen und unvorhersehbaren Logik an die Zensur wie bei der Bücherverbannung. Zahlreiche Kunstwerke gingen auf immer verloren; ein kleiner Teil tauchte in demokratischen Zeiten auf Abfallhalden für Industriemetalle, Flohmärkten oder in Privathäusern wieder auf. Die Türgriffe des Hauptkonferenzbereichs, die an das klassische linke Symbol der erhobenen Faust erinnerten, wurden umgedreht, um die repressive Politik der Junta darzustellen. Während des wirtschaftlichen Aufschwungs Ende der Siebziger, der in erster Linie der absoluten Unterdrückung jeglicher Opposition zu verdanken war (dazu gehörte auch die Einmischung in Angelegenheiten der staatlichen Universität und die Schließung der meisten Fakultäten sowie das Exil und Verschwinden linker Intellektueller und KünstlerInnen), wurde die Massenkultur zur einzig wirklich effektiven offiziellen Kulturpolitik der Diktatur. Zu ihren erfolgreichsten Repräsentanten gehörte eine TV-Unterhaltungssendung namens „Sábado Gigante" (etwa: „fetter Samstag", in Anlehnung an den Moderator, einen übergewichtigen Entertainer aus Chile, der in Miami immer noch tätig ist, wo er Mitte der Achtziger mitsamt der Sendung von einem republikanischen Latino-Sender eingekauft wurde). Zu den beliebtesten Elementen der Show gehörte ein Doppelgänger-Wettbewerb. Der eindeutige Gewinner des Jahres 1975 war Fenelón Guajardo, der wegen seiner verblüffenden Ähnlichkeit mit Charles Bronson vom chilenischen Publikum ins Herz geschlossen wurde.

Carlos Flores, ein damals in der Werbung tätiger chilenischer Filmemacher, war besessen von der Idee, einen Dokumentarfilm über Fenelón zu drehen, der in einer lokalen Jeanswerbung als Schauspieler debütierte. Aufgrund mangelnder finanzieller und anderer Ressourcen entwickelte sich Flores' Unternehmen zu einer fast schon epischen Geduldsprobe, die noch dazu nur am Wochenende stattfinden konnte. Der Drehplan musste auf die Verfügbarkeit von geliehenen Kameras, Filmmaterial und FreundInnen abgestimmt werden, die ihre Samstage opferten, um bei Aufnahme, Ton oder Schnitt mitzuhelfen. Der chilenische Charles Bronson wurde so zum Protagonisten jahrelanger Wochenenddrehs und in gewisser Weise auch zum Versuchskaninchen eines bizarren – fast schon behavioristischen – Experiments. Fenelón erzählte ständig andere Ver-

sionen von seiner Vergangenheit und seinen derzeitigen Beschäftigungen: ein undeutlicher Bericht unglaublicher Straßen- und Kneipenprügeleien, mit fahrenden Zügen, Messergangs, Bordellskandalen sowie eine gescheiterte Boxerkarriere in einer fernen Stadt im Süden. Irgendwann taucht in der Dokumentation ein Manager auf, der den ehrgeizigen Plan verfolgt, den chilenischen Bronson international berühmt zu machen, um dann im Laufe des Films einfach wieder zu verschwinden. Auf seinen sonntäglichen Spaziergängen mit dem bescheidenen Filmteam im Gefolge schart der einheimische Bronson immer mehr Fans um sich, die schüchtern um Autogramme und ein Küsschen bitten. Mehrfach nimmt Fenelón außerdem auf mysteriöse Weise einen argentinischen Akzent an, obwohl er Chile während der Aufnahmen eigentlich nie verlassen hat.

An einer Stelle führt die lokale Berühmtheit nachvollziehbare Argumente dafür an, dass es viel angemessener für ihn wäre, das „positive Kino, von internationaler Qualität" zu machen, das Chile benötige. In einer Szene rebelliert Fenelón gegen das Doku-Format und erläutert in belehrendem Ton, dass sie besser einen Western machen sollten, mit ihm als Regisseur und Hauptdarsteller. Daraufhin stellte Flores Fenelón sein „Team" und einige SchauspielerfreundInnen, einen singenden Transvestiten und einen Drehort zur Verfügung. So endet der Dokumentarfilm, der 1984 fertiggestellt und erstmalig aufgeführt wurde, mit einem chaotischen vierminütigen Western – mitsamt eines „Making of", um Fenelóns Talent als Regisseur zu demonstrieren –, in dem der chilenische Bronson in einer Bar eine ganze Horde Kleinganoven mit einer Faust erledigt (6). 1984 war aus den satten Erträgen des Wirtschaftswunders der Chicago Boys (7) vom Ende der Siebziger eine tiefe Rezession und Wirtschaftskrise geworden. Die gesellschaftliche Mobilmachung nahm zu, und die Proteste fanden internationale Beachtung. Die politische Opposition schloss sich in dem festen Entschluss zusammen, Pinochet zu stürzen, der sich 1980 in einem zweifelhaften Referendum selbst zum Präsidenten ernannt hatte. Man ging wieder auf die Straße, und des Nachts fanden wieder die berühmten *cacerolazos* – das während der Allende-Ära von Hausfrauen des rechten Lagers eingeführte Kochtopfschlagen – statt; diesmal waren es allerdings oppositionelle Töne. Die Menschen wurden mutiger und offener in ihrer Kritik an der Militärregierung. An diesem Punkt nahmen die offiziellen Verbote in ihrer Uneinsichtigkeit zunehmend absurde Züge an; so waren, um die Aufmerksamkeit der internationalen

6 Fenelón wurde später Maler und lebt jetzt mit seiner Familie in Viña del Mar. Vor einigen Jahren kursierten Gerüchte über viel versprechende Angebote als Körperdouble für den echten Charles Bronson in den Staaten, die jedoch eher fragwürdig waren, da der fast schon vergessene chilenische Star zu der Zeit bereits weit über Siebzig war.
7 Die „Chicago Boys" waren eine Gruppe von Wirtschaftswissenschaftlern, die an der Universität Chicago studiert hatten und zur neoliberalen Intelligenzija hinter der Militärdiktatur wurden.

Presse nicht zu wecken, bestimmte Wörter oder Bilder in der Presse zeitweise verboten. In diesem Kontext bewies auch Enrique Lihn wieder seine charakteristische Respektlosigkeit, indem er eine Abendgesellschaft mit Happening-Charakter zu Ehren Tarzans veranstaltete. Aus Anlass des Todes des berühmtesten Tarzan-Darstellers in Acapulco – des Schauspielers und olympischen Goldmedaillengewinners im Schwimmen Johnny Weissmüller – waren die Gäste eingeladen, an einem „festlichen Begräbnis des durch Weissmüller verkörperten Mythos" teilzunehmen; es sollte eine Gelegenheit werden, „ganz Chile zusammenzubringen". Es gelang dem Dichter, eine heterogene, repräsentative Gruppe von linken Intellektuellen, SchauspielerInnen, PolitikerInnen, AutorInnen, KünstlerInnen und prominenten Persönlichkeiten des gesellschaftlichen Lebens zu einem Ehrenbegräbnis des Tarzan-Darstellers zu versammeln. Die perplexen Gäste sollten als Tarzan-Filmfigur ihrer Wahl erscheinen. Während des ausschweifenden Festes musste jeder Gast sich dazu äußern, in welcher Weise Weismüller sein Leben beeinflusst hatte. Das leider verloren gegangene Filmmaterial zeigt den offiziellen Sprecher der kommunistischen Partei, wie er betrunken auf einer Banane herumkaut und dabei erzählt, wie bewundernswert es Tarzan gelungen sei, die Gorillas im Dschungel zu halten und so daran zu hindern, die Herrschaft zu übernehmen. Zahlreiche Befragte erinnern sich an eine unbekannte Frau, die einen Baum heraufklettert und nie wieder herunterkommt. Ab und zu stößt jemand einen Tarzan-Schrei aus. Es gab auch eine Prozession mit einem Sarg, der im Zentrum Santiagos feierlich in den Mapocho geworfen wurde, sowie einen Aufmarsch mit Transparenten, auf denen stand: *„Tarzán los valientes te seguimos"* (Tarzan, die Tapferen folgen dir) und *„Avanzar sin Tarzan"* (Weiter ohne Tarzan). Letzteres bezog sich direkt auf den Slogan der Opposition, *„Avanzar sin Tranzar"* (Weiter ohne Transition), mit dem der Absicht Ausdruck verliehen wurde, der Diktatur ein Ende zu setzen. Irgendwie passend, denn letztendlich gab es eine Transition, und die kommunistische Partei blieb in dem Deal außen vor. Diese unvereinbaren Formen politischen Ungehorsams lassen sich in gewisser Weise als Anhäufung von „Transitionsfehlern" betrachten (wie Lihn in Bezug auf sein Abschiedszeremoniell *„Adiós a Tarzán"* meinte). Eine Ansammlung scheinbar unbeständiger Praktiken, die ein unzusammenhängendes Feld zersetzend selbstironischer Aktionen politischer Ästhetik voller neodadaistischem Humor und ketzerischer linker Kritik bilden. In gewisser Hinsicht erfüllen diese unterschiedlichen Ausprägun-

gen kollektiver Aktion eine Notwendigkeit: die der Benennung eines fiktiven und konstant verlagerten Ortes des politischen Seins. In einem verlorenen Moment in den Achtzigern ist eine Verkörperung dieser irgendwie heroischen, aber auch bemitleidenswerten Aktionen erkennbar. Inmitten des Durcheinanders einer oppositionellen Demonstration wird ein als Pinochet verkleidetes Ferkel in kompletter Militäruniform in der Paseo Ahumada, einer geschäftigen Fußgängerstraße im Zentrum von Santiago, auf ein Selbstmordkommando geschickt. Während der Verfolgung durch die *carabineros* verschwindet das unschuldige Tier in einem mutigen, spektakulären Akt, ohne die geringste Spur zu hinterlassen.

Abschließend möchte ich auf ein etwas aktuelleres Beispiel von spurlosem Verschwinden zu sprechen kommen, und zwar auf die morgendliche Sendung einer der lokalen TV-Sender und ihrer Berichterstattung über den Anschlag auf das World Trade Center vom 11. September. Bei der Sendung, die sich in erster Linie an Hausfrauen richtet, gibt es eine Telefonhotline. Das Publikum kann anrufen, um Fragen und Kommentare zu Kochrezepten oder dem neusten Promi-Skandal abzugeben oder in Haushaltsangelegenheiten um Rat zu fragen. Da es noch früh am Morgen war, war bisher nur einer der Türme getroffen, und man ging noch davon aus, dass es sich bei dem Ganzen um einen Unfall handeln könnte. Die blonde, großäugige und von den Vorfällen komplett überforderte Moderatorin der Sendung wurde überschüttet mit Anrufen zu den tragischen Bildern aus New York. Dann gab es einen Anruf von einem etwas älteren Herren, der behauptete, er wisse, wer für diesen Vorfall, bei dem es sich nach seiner militärischen Erfahrung eindeutig um einen terroristischen Anschlag handelte, verantwortlich sei. Das war zu viel für die Morgenmoderatorin, die sich in naivem Eifer sofort in eine Pseudo-CNN-Anchorwoman verwandelte und den Mann aufforderte, der Welt seine bahnbrechenden Neuigkeit zu offenbaren. Dieser erklärte in feierlichem Ton, dass der entsetzliche Angriff von „chilenischen Linksextremisten" verübt worden sei. Trotz ihrer begrenzten Auffassungsgabe und der Verpflichtung zur Befolgung der ultrarechten redaktionellen Linie des Fernsehsenders war der Moderatorin klar, dass der Anrufer in irgendeiner Form gestört sein musste und zunehmend hysterischer wurde. Als spräche sie mit einem Kind, versuchte sie, den Anrufer zu überzeugen, dass seine Anschuldigung möglicherweise ein wenig weit hergeholt sei; der Mann behauptete wütend, dass die Motive des Anschlags für jeden, der genau hinsah,

ganz offensichtlich seien: Das Ganze sei das Ergebnis einer Verschwörung, um „uns *unseren* 11. September" wegzunehmen, das Datum des Triumphes über die kommunistische Bedrohung im Jahre 1973. Der Mann, ein Militärangehöriger im Ruhestand, dessen Zustand zwischen Verwirrung und Verzweiflung schwankte, beschrieb die ultimative politische Rache des chilenischen Batman-Doppelgängers. Für ihn handelte es sich jedoch nicht um einen Angriff auf das Imperium, sondern auf das unter linker Belagerung stehende Chile, eine schmerzvolle und gewalttätige symbolische Aneignung des Sieges der extremen Rechten über die kommunistische Bedrohung und ihren legitimen Sieg im Namen des Friedens. Der anonyme Anrufer, aber auch die blonde Moderatorin und die Sendung wurden schnell abgeschaltet, um Live-Nachrichten zu bringen ... Und doch repräsentiert die hilflose Verlorenheit der beiden auf tragische, aber sehr universelle Weise die Leidenschaft und die Kraft, die ein Missverständnis in einen Bereich des Deliriums verlagern können, der unverhältnismäßige, fast schon utopistische und letztendlich doch fantastische Versionen der Realität ermöglicht.

"Goodbye Tarzan"
Undocumented Rumors and Disappearing Acts from Chile
María Berríos

In June 1973, six months before the military coup, *Batman in Chile* – a comic book in novel format – by the Chilean poet Enrique Lihn was published in Buenos Aires (1). The novel described the anti-adventures of the American superhero, hired by the CIA and the local right-wing elite to carry out a top-secret mission in the country. Batman arrives in Santiago as a key asset to help overthrow the "red army's" advance during the Allende period. The book opens with the hero's arrival in the Pudahuel airport and his immediate transport – via private helicopter – to a welcome party in a Batcave-like mansion in the Andes. All the local guests greet the hero dressed up as Batman look-alikes. *The Decline of an Idol* – one of the novel's alternative titles – details Batman's existential turmoil in his frustrated attempts to fulfill his task. Things are increasingly confusing for the prodigious son of Gotham City, who is bewildered by the local reds who hold no resemblance whatsoever to his Cold War references. The rebels are not only protected by democracy, but the ruling communists were actually voted into power. It is not really clear who the police and the military work for, and even more shocking, no one controls the press. The media – of all political colors – are impossible to tell apart, and follow Bruce Wayne's every move (2). Batman's perplexed state turns to depression when the local *carabineros* arrest him for disturbing the peace, and accuse him of "decorative participation" in a carnavalesque masked ball. After finding traces of cocaine in his Bat-cuffs, and in the antigravity compartment of his utility belt, the police confiscate his suit and accessories for further analysis.

Increasingly homesick, the "Great Democrat and Defender of Human Rights" is disturbed by the overwhelming sensation of having arrived at the worst possible moment in this hellish underdeveloped society, where the true defenders of Law and Order are impossible to detect. Baffled by the "constitutional communists" and the growing hoards of Batmen journalists – infiltrated all over in their superhero attire – he does

1 Enrique Lihn, Batman en Chile. Ediciones de la Flor, Buenos Aires, 1973.
2 Bruce Wayne is Batman's alias.

not know how to react when one of them nonchalantly approaches him and whispers *"Batman, go home"* into his ear, in an almost friendly manner. Our hero's devastated state is worsened by haunting dreams of Robin playing one of Chopin's Polonaise on a grand piano back in the Gotham Batcave. Bruce wakes up to the awful feeling that his young companion may be forever lost in Vietnam. From that moment on, all is downfall for the American idol.

In many ways, *Batman in Chile* was Enrique Lihn's parody and critique of the alarmist and paternalistic positions of certain left-wing intellectuals turned messianic in their persecution of imperialistic infiltration. In the late sixties and early seventies in Latin America, the debate on how art and culture could be of service to the socialist revolution was intense and cultural dependency was one of the main controversies. Outraged accusations about pop culture and its alienating power on the people was an almost mainstream discourse at the time. The most obvious reference would be Dorfman and Mattelart's essay *How to Read Donald Duck*, published a year earlier, often quoted by contemporary postcolonial theory as one of the first systematic case studies on cultural colonialism (3). This Marxist analysis of neocolonial domination through Disney comic books became a cultural studies proto-crusade denouncing the "superstructural myths sustaining the metropolis' interests", subjugating dependent societies through the Americanization of popular culture worldwide. "The Disney Cosmos is not the refuge of occasional entertainment, but the form of domination and social submission of daily life" (4). Although when read today, this "manual for decolonization" – as its authors called it – seems naïve, paranoid, and even melodramatic, at the time it was a very serious matter. A few months after the 1973 military coup, the complete stock of the third edition, stored in the editorial house's depositary in Valparaíso, was dumped into the ocean by the Junta censors. As a matter of fact, all books suspected of Marxist inclinations were destroyed, including completely unrelated material with unfortunate name or color coincidences. This was due to the fact that the censorship criteria for domestic book-burning raids were left up to the on-site discernment of the soldier on duty.

Lihn's book is full of similar misunderstandings, in an ironic gesture that simultaneously fulfills and misinterprets Dorfman and Mattellart's manual on how American ideology perverts and alienates innocent underdeveloped minds. Their expertise on

3 Ariel Dorfman and Armand Mattelart, Para Leer al Pato Donald. Ediciones Universitarias de Valparaíso, 1972.
4 Dorfman and Mattelart. Op. Cit., "While his smiling face innocently roams the streets of our country, while Donald is in power and represents us all, imperialism and the bourgeoisbourgeois may sleep at ease", p. 159.

Donald Duck reveals Lihn as a second-rate aficionado. The most obvious evidence is the novel format, though *Batman* is written as if it were really a comic – with opening lines such as: "Meanwhile, in the private chambers of secret agent Wilma… " or with detailed descriptions of the characters' location within the comic strip. Then, of course, the choice of Batman is completely inconsistent, as any comic buff would notice immediately. Batman is actually a vigilante and technically not really a superhero, lacking real superpowers, and actually the darkest of the comic book stars. The correct choice would have been Superman, or even better, Captain America. Lihn's novel was not considered part of the Junta's black list, being too weird for any sort of classification, and was soon forgotten. As Lihn was a respected poet and public intellectual, his literary friends were keen to overlook what they considered a minor caprice in comparison to his serious work. However, in his Batman novel, Lihn somehow played out his well-known public criticism of the *Padilla Affair* (5). In 1971 the Chilean poet was one of the first to openly speak out against the Cuban cultural policy of persecution and defended the critical role of the artist. At first a solitary voice, he was soon followed by most leftist and progressive Latin American writers and intellectuals.

What was considered the correct nomenclature of culture and politics in this context is not as clear as canonical Latin American art history wants us to believe. Although everyone agreed that culture in general was "good for society", they all had different ideas of what culture really was (providing complex equations of high-brow, popular and mass culture). The local right wing defended pop culture with ferocity, claiming their right to enjoy the harmless pleasure of Disney, which somehow made it easier for the Chilean left to be especially harsh and dogmatic regarding foreign, especially American, references. The leftist majority also believed culture was important for revolution and some even held that a revolutionary culture was possible. But, despite the crystallized image of Latin American political art as a mixture of folklore, primitivism and social realism, the diverse views and practices within the left were completely heterogeneous and even contradictory. There was no consensus on how the Unidad Popular government (1971–1973) would have to proceed to fulfill the revolutionary requirements of its political agenda. Everyone – Socialists, Maoists, Communists, the Christian left, and extra-parliamentary revolutionary movements – had a different idea of what could and should be considered a truly revolutionary culture. Even official state cul-

5 Herberto Padilla is a Cuban poet who was persecuted and imprisoned in 1971 accused by Cuban officials of anti-revolutionary writing.

tural institutions differed radically in their policies. While the National Arts Museum
was run by a Communist who welcomed international contemporary art (such as Luis
Camnitzer, and Gordon Matta Clark), there would also be poetry readings, folkloric
dance and music groups, artisans, community projects, free ballet performances ... etc.
The Contemporary Art Museum, on the other hand, did not want anything to do with
what they considered to be "sterile, decadent, elitist art". Its Socialist director stated
he wanted the building to smell of onions (making reference to popular Chilean cui-
sine), and be somewhere people could walk around barefoot and feel at home. Exhi-
bitions of local craft-work were organized here and shows where artists were invited
to work on specific projects with artisans, for example, on the image of the New Man,
or inspired by Allende's political program.

The architectural complex built in 1971 for the third United Nations Conference on
Trade and Development (UNCTAD III), is a good example of this chaotic co-exis-
tence, where completely different perspectives were pulled together by utopian drive
and a belief in collective efforts for the people. Chile was asked to host the Confer-
ence but was faced with the dilemma that no existing building fulfilled the program
requirements. A construction endeavor that would normally take three years was com-
pleted in a record time of 11 months. This meant bringing together top architects from
different firms who quit all other projects in order to have the complex finished on
time. They worked in three shifts seven days a week, and Allende would visit the site
almost daily to encourage the over 3,000 workers and volunteers. The architects and
engineers had to develop new techniques to be able to work simultaneously on different
construction phases. For example, 16 pillars were built in order to hold the 9,000 m²
roof so the bottom structure could be worked on at the same time.

Though a modernist discourse was associated to the building, the situation made any
coherent plan almost impossible to fulfill. The UNCTAD III project was reinvented
and reformulated constantly. The multidisciplinary approach, and the diverse back-
grounds, even within professional fields, made it hard to be dogmatic in any way. One
enthusiastic old school architect, for example, spoke proudly of the neoclassical and
"Greek" inspiration of the pillars, while others were quick to clear up that it was all
about socialist modernism. Artists and artisans were invited to help and intervene in
the design of the furniture, lamps and other interior and exterior details. The result

was an eclectic and monumental building, where constructivist sculptures and futuristic interiors, inspired by cyber culture, coexisted with: stained-glass ceilings, graphic interventions, semi-figurative murals made of pop-colored Plexiglas, classic leftist iconography and large-scale artisan projects. After the conference was over, the cafeteria in the building's transparent street-level space was turned into a self-service working-class restaurant serving 1,500 low-cost meals a day. Ironically, after the 1973 coup, because the government building had been bombed to ruins, the military junta took over this edifice as their official premises. The same inventive unpredictable censorship logic used for book-banning was used to disassemble all "leftist" material traces. Many art-works were lost forever, a small portion turning up in democracy in industrial metal dumpsters, flea markets, or private homes. The door handles of the main conference area, resembling the classic leftist icon of a raised fist, were turned upside down to represent the Junta's repression policy.

During the economic boom in the late seventies, mostly achieved through hard-core repression of all dissidence (including intervention in and closing-down of most faculties of the state university, and the exile and disappearance of leftist intellectuals and artists), mass culture became the only truly effective official cultural policy of the dictatorship. One of the most successful examples of this was a television game-show called "Sábado Gigante" (something like Big Fat Saturday, in reference to the host, an overweight local entertainer still active in Miami, where in the mid-eighties a Latino/Republican-run station bought the show and the man). One of the most popular segments of the show was a look-alike contest. The 1975 undisputed winner was Fenelón Guajardo, whose uncanny resemblance to Charles Bronson won him the heart of the Chilean public.

Carlos Flores, a local filmmaker working in advertising at the time, became obsessed with the idea of doing a documentary on Fenelón who had had his acting debut in a local Wrangler jeans commercial. The general lack of funding and resources made Flores' enterprise an almost epic ordeal, and a weekend-only activity. The filming schedule had to adjust to the availability of loaned cameras, film, and friends who would give up their Saturdays for shooting, sound or editing work. The Chilean Charles Bronson became in this way the protagonist of years of weekend shooting, and somehow also the guinea pig of a bizarre – almost behaviorist – experiment. Fenelón constantly gave

different versions of his past history and present activities. A blurry account of unbelievable street and bar fights, including running trains, knife gangs, brothel scandals, along with a failed boxing career in a remote city in the south. A manager appears at some point of the documentary with ambitious aspirations to internationalize the Chilean Charles' career, only to be lost along the way. On his Sunday strolls around the city, followed by Flores' modest film crew, the local Bronson begins accumulating fans, who shyly request autographs and courtesy kisses. Fenelón also mysteriously acquires an Argentinean accent on several occasions, though he never actually left the country during the shooting.

At one point, the local celebrity reasonably argues that it would be much more fitting for him to be doing the "positive cinema of international quality" that Chile needs. Fenelón rebels against the documentary format in a scene where he didactically explains that they should be doing a Western, directed by and starring himself. Flores puts him "team" plus some actor friends, a transvestite singer, and a location at Fenelón's disposition. The documentary, finished and screened for the first time in 1984, ends in a deranged four-minute Western flick – including a making-of demonstrating Fenelón's directing talent – where the Chilean Charles finishes off a bar full of petty criminals with one fist (6).

In 1984 the economic bonanza of the Chicago Boys (7) miracle in the late seventies had turned into deep recession and economic crisis. Social mobilization was on the rise, and the protests were receiving international coverage. The political opposition joined in with the firm intention of overthrowing Pinochet, who had proclaimed himself president in a dubious 1980 referendum. The streets were reclaimed and at night the famous *cacerolazos* – banging on empty kitchen pots inaugurated by right wing housewives during the Allende period – were re-appropriated as the sound of dissidence. People became more audacious and open in their critique of the military regime. At this point the obtuseness of the official prohibitions became increasingly absurd, such as temporary banning of certain words or images in the press, in order to evade international press attention.

It is in this context that Enrique Lihn once again put into play his characteristic irreverence by organizing a Tarzan-tribute dinner party cum happening. Motivated by the death in Acapulco of the most emblematic Tarzan – the actor and Olympic gold-medal

6 Later Fenelón became a painter, and now lives with his family in Viña del Mar. A few years ago rumors were spread of promising offers as the original Charles' body-double in the States, somehow doubtful, as at that point the almost forgotten local star was already in his mid seventies.

7 The "Chicago Boys" are a group of economists with post-graduate studies in University of Chicago, who became the neoliberal intelligentsia behind the military dictatorship.

swimmer, Johnny Weismüller – the guests were invited to attend the "festive burial of the myth incarnated by Weismüller" as an opportunity for "all Chileans to come together". The poet managed to recruit a heterogeneous quorum of left-wing intellectuals, actors, politicians, writers, artists and socialites in a homage burial of Tarzan's remains. The perplexed guests were instructed to come dressed up as the Tarzan movie character of their choice. During the orgiastic feast each guest had to make a statement on how Weismüller had been an influence on his life. In the lost footage the official spokesman of the Communist Party appears, proclaiming, while drunkenly munching on a banana, how admirable Tarzan had been in keeping the gorillas in the jungle, not allowing them to govern. Many witnesses recall an unidentified woman climbing a tree and never coming down again. Sporadically someone would do the famous Tarzan yell. There was also a procession with a coffin that was ceremoniously thrown into the Mapocho river in downtown Santiago, and people marched with placards reading "*Tarzán los valientes te seguimos*" (Tarzan we brave ones follow you) and "*Avanzar sin Tarzan*" (Advance without Tarzan). The latter in direct reference to the opposition slogan: "*Avanzar sin Tranzar*" (Advance without Transition), stating the intention of overthrowing the dictatorship. Somehow fitting, as in the end there was a transition and the Communist Party was excluded from the deal.

These disparate forms of political disobedience could somehow be considered an accumulation of "provisional failures" (as Lihn referred to the "*Adiós a Tarzán*" event). A collection of seemingly erratic practices that make up a discontinuous field of corrosively self-ironic actions of political aesthetics charged with neo-dadaistic humor and heretical leftist critique. In a way these very different formats of collective action fulfill an imperative: that of naming a fictitious and constantly dislocated place of political being. In a lost moment in the eighties an incarnation of these somewhat heroic, but also pitiful actions, can be found. In the middle of the turmoil of one of the opposition's demonstrations, a piglet dressed up as Pinochet in full military attire is released into the Paseo Ahumada, a busy pedestrian street in downtown Santiago on a suicidal mission. Persecuted by the *carabineros*, the innocent farm animal, in a courageous performative act of disappearance, was never to be heard of again.

I would like to close with a more recent example of a disappearing act, in this case a morning show on one of the local TV stations and its coverage of the September 11

attacks on the World Trade Center. The housewife-oriented show, has a telephone call-in format. The audience can phone in their questions and comments on cooking recipes, the current celebrity scandal, or ask for advice on domestic topics. As it was quite early in the morning, only one tower had been hit and there was still speculation that the whole thing was an accident. The blond wide-eyed hostess of one of these shows, completely out of her depth in dealing with these events, was being flooded with callers commenting on the tragic images from New York. At one point a call came in from a somewhat elderly man, who claimed he knew who was behind what his military expertise revealed clearly to be a terrorist attack. This was too much for the morning hostess, and with naïve eagerness, she immediately transformed into a pseudo-CNN anchor-woman, prompting the man to give the world the groundbreaking news. He solemnly stated that the horrendous attack was being perpetrated by "Chilean Leftist extremists". Even in her limited capacity and commitment to the ultra-right-wing editorial line of the TV station, the hostess realized the caller was somewhat disturbed and was becoming increasingly hysterical. She tried to persuade him, as if he were a child, that maybe his accusation was a bit far-fetched; the man furiously claimed that the motives behind the attack were blatantly clear to anyone who cared to look: the whole thing was the result of a conspiracy plot to take away *"our* September 11", the 1973 date of triumph over the communist threat. The man, a retired soldier in a state blending perplexity and desperation, was describing the ultimate Chilean Batman look-a-like political vengeance. But for him it was not an attack on the Empire, but Chile that was under leftist siege, a painful and violent symbolic usurpation of the extreme right wing's defeat of the communist threat and their legitimate victory in the name of Freedom. The anonymous caller was quickly dispatched, as was the blond hostess and the entire show, making way for live news coverage ... Still their lost helplessness also represents, in a tragic but quite universal way, the passion and force that can drive misunderstanding into a zone of delirium capable of incommensurable, almost utopist, although ultimately fantastical versions of reality.

Look-a-like Contest, 1975
Credit: Privatarchiv Carlos Flores

Anhaltende Spannungen
Orthodoxe Linke gegen/und die türkische Gegenwartskunst
Süreyyya Evren

Im Hinblick auf das Kunstverständnis der türkischen Intelligenzija spielt der Konflikt zwischen den Positionen der orthodoxen Linken und der Gegenwartskunst eine große Rolle. Geschürt wird dieser Konflikt von einem Marxismus der alten Schule, obwohl sich auch unorthodoxe Elemente der türkischen Linken von dieser Debatte beeinflussen lassen. Die Folge ist ein wachsendes Misstrauen gegen politische Gegenwartskunst im Allgemeinen. Außerdem führen umfassende Kategorisierungsversuche dazu, dass alle oppositionellen zeitgenössischen Entwicklungen in der Kunst sofort in eine bestimmte Schublade gesteckt werden. Auch wenn dieser Konflikt mitunter paranoide oder ultra-nationalistische Ängste widerspiegelt, sollten wir ihn sehr ernst nehmen, denn er wird entscheidende Auswirkungen auf den zukünftigen politischen Einfluss von künstlerischen Initiativen in der Türkei haben.

In einem sind sich in dieser Debatte alle einig: Sie begrüßen den repräsentativen Aspekt der Istanbul Biennale. Obgleich die Istanbul Biennale nur wenige türkische KünstlerInnen zeigt, gilt ihr politischer Standpunkt als wichtigstes Barometer für die Situation der türkischen Gegenwartskunst. Es beschert mir jedoch kein voyeuristisches Vergnügen, hier die fantastischsten Verschwörungstheorien aufzudecken, und es soll damit auch nicht gezeigt werden, dass wir es lediglich mit einem weitgehend unsinnigen Vorurteil gegen zeitgenössische Kunst zu tun haben, das seinen Ursprung in der erzkonservativen Kunsttheorie hat. Anstatt anmaßende Bewertungen abzugeben, sollten wir eher die Notwendigkeit begreifen, diese Debatte nach einer grundlegenden Diskussion über Kunst und Politik zu durchforsten, und das insbesondere im türkischen Kontext.

Was sonst noch im Paket inbegriffen ist

Während die türkische Linke in den 1960er und 1970er Jahren ihre Blütezeit erlebte, hatte die türkische Kunstszene kaum Verbindungen zu anderen zeitgenössischen Kunst- bewegungen. Avantgardismus war generell unerwünscht, und linke KünstlerInnen sowie das Kunstverständnis der Linken orientierten sich an einer Art sozialistischem Realismus. 1980 wurde die türkische Linke im Rahmen des Militärputschs mit unge- kannter Brutalität zerschlagen, das Bildungssystem wurde geändert, und die gesam- ten achtziger Jahre hindurch prägte dieser Druck den Alltag sowie das politische und kulturelle Leben der Türkei. Erst zu Beginn des neuen Jahrtausends wurde die zeit- genössische Kunst so richtig Teil der internationalen Kunstszene. Da diese Zeit für viele Linke bereits den Beginn des globalen kapitalistischen Zeitalters markierte, wurde der zeitgenössischen Kunst sofort das Label „Globalismus-Kunst" verpasst. Auch grund- legende Kunstformen wie Installationen oder Videokunst waren vor den 1990ern in der Türkei sehr selten, so dass auch sie sogleich einer neuen Ideologie, einer neuen Weltordnung zugeschrieben wurden, manchmal auch in Verbindung mit einem eher alltäglichen Konzept: dem des „Kurators" bzw. der „Kuratorin". Als ein marxistisches Kulturmagazin die KuratorInnen zu neuen ProphetInnen der Kunst (1) ernannte, ver- suchte man sich gegen all das zu wehren, was in diesem Paket inbegriffen war: Neoli- beralismus, Globalismus, Imperialismus, Gegenwartskunst und KuratorInnen ...
An die Stelle der revolutionären KünstlerInnen, die mit ihren GenossInnen versuchen, die Welt zu verändern, traten nun neokonservative zeitgenössische KünstlerInnen, die mit privatwirtschaftlich oder staatlich geförderten Projekten (wobei die Sponso- ren oft zu den Unternehmen der übelsten Sorte gehörten), die politischen Agenden an sich rissen. Obwohl diese zeitgenössischen KünstlerInnen sich auf politische Kon- zepte bezogen oder aus einer pseudo-linken Position heraus politische Themen dis- kutierten, konnten sie damit nicht überzeugen oder wirkten einfach nicht authentisch. Die Folge war das Motto: Zeitgenössischer Kunst ist politisch nicht zu trauen. Dieses Misstrauen existiert immer noch und nimmt seltsamerweise sogar weiter zu, mitun- ter begleitet von einem allgemeinen Unbehagen gegenüber jeglicher Mikropolitik oder Ungerechtigkeit, die sich nicht auf einen Klassenkonflikt reduzieren lässt. Zu einer allergischen Reaktion auf poststrukturalistische Theorien gesellt sich eine allergische

1 vgl. www.evrensel.net/03/11/28/kultur.html#2

Reaktion auf zeitgenössische Kunst. Wenn es aber alle begrüßen, dass die Mega-Aus-stellung der Istanbul Biennale die Hauptfassade der Gegenwartskunst repräsentiert, verkommt die zeitgenössische Kunst in der Tat zu einer fernen Unternehmung gigan-tischer Firmen, und zwar nicht nur für orthodoxe Linke, sondern auch für linkslibe-rale Elemente.

Globale Pläne, einen Keil zwischen die Türkei und die Gegenwartskunst zu treiben!

Gleichwohl gibt es in der Türkei noch eine andere kritische Linie gegenüber der zeit-genössischen Kunst, die sich mit der bereits genannten teilweise überschneidet: die Kritik der nationalistischen Linken. Aus ihrer Perspektive repräsentiert die Gegen-wartskunst in einer Zeit des erneuten Imperialismus die Interessen der USA, der Glo-balisierung, der EU und der Soros Foundation. Diese richteten sich gegen die Unab-hängigkeit von Ländern wie der Türkei, denn sie förderten (unter dem Deckmantel von Identitätspolitik bzw. Freiheit) ethnische Konflikte und unterstützten so die kur-dische Identität in der Türkei – nicht zum Wohle des kurdischen Volkes, sondern mit dem Ziel der finalen Vernichtung des türkischen und des kurdischen Volkes zum Wohle des globalen Imperialismus. Obgleich weltkulturpolitische Maßnahmen mit einem äußerst kritischen Bewusstsein diskutiert werden sollten, lässt sich an derartig natio-nalistischen Reaktionen gegen zeitgenössische Kunst gut erkennen, wie rein nationa-listische Positionen zur Kurdenfrage mit marxistischer Terminologie beschönigt wer-den. Dies führt zu einer höchst paranoiden Form von Kritik an zeitgenössischer Kunst, die sich am Beispiel eines polemischen Artikels über die nächste Istanbul Biennale sehr schön darstellen lässt. Die 11. Internationale Istanbul Biennale, organisiert von der Istanbul Foundation for Culture and Arts, wird vom 12. September bis 8. Novem-ber 2009 unter der kuratorischen Leitung von What, How & for Whom/WHW statt-finden. What, How & for Whom/WHW ist ein Kuratorinnen-Kollektiv, das 1999 in Zagreb, Kroatien, gegründet wurde und dem Ivet Ćurlin, Ana Dević, Nataša Ilić und Sabina Sabolović angehören. Seit Mai 2003 zeichnet WHW verantwortlich für das Ausstellungsprogramm der Galerie Nova in Zagreb. (2)
Besagter polemischer Artikel stammt von dem bekannten türkischen Maler Ekrem Kahraman (1948). Unter dem Titel *Orada Kimse yok mu?* (Ist da draußen irgendjemand?)

2 vgl. www.iksv.org/bienal/english/

(3) lancierte er einen Aufruf gegen die von WHW kuratierte Istanbul Biennale. Für Kahraman besteht kein Zweifel daran, dass die kuratorischen Entscheidungen von WHW nach globalistischen neokonservativen Gesichtspunkten getroffen werden. Einige seiner Vergleiche sind sehr direkt. So sagt er beispielsweise, die USA verfolge ein globales Integrationsprojekt (des Weltkapitalismus) und fördere dieses auch in der Türkei, eventuell sogar mit dem Ziel, die Türkei zu balkanisieren (mit Hilfe eines Kuratorinnenteams vom Balkan) und zu spalten.

Laut Kahraman verurteilen KritikerInnen die Politisierung von Kunst im anti-imperialistischen Sinne, weil diese sie zu einem politischen Werkzeug mache. Dagegen würde die Politisierung von Kunst im globalistischen zeitgenössisch-künstlerischen Sinne von den gleichen Leuten als politische Kunst in ihrer besten Form gefeiert. Insbesondere, wenn sie als Teil eines EU-Projekts oder im Interesse von Soros oder der USA entstanden sei. Kahraman meint, ein Kuratorinnen-Kollektiv aus Kroatien für eine türkische Biennale zu engagieren, ziele darauf ab, die Türkei nach jugoslawischem Vorbild aufzuspalten. Kroatien befinde sich als Nation noch in den Kinderschuhen und reagiere von daher im Vergleich zur Türkei in Bezug auf globale Kräfte sehr verletzlich. Gruppen wie WHW sei offensichtlich daran gelegen, globale Zersplitterungspläne in Ländern wie der Türkei zu fördern. Dies versuche man mit der altbekannten Methode der Normalisierung zu erreichen. Mit dieser Art von Kunstveranstaltung strebten sie danach, die anti-imperialistische Geschichte der Türkei zu zerstören, indem sie Jugoslawiens ethnischen Nationalismus importierten – was einer Unterstützung des kurdischen Nationalismus gleichkomme. Ihr offensichtliches Ziel bestehe also darin, Diyarbakir, das WHW in einem früheren Projekt zu einer „kurdischen Stadt" erklärt habe, mit Jugoslawien zu verbinden (also mit ethnischem Nationalismus) und die Istanbul Biennale in diesem Sinne durchzuführen!

Dann empfiehlt er den LeserInnen eine Google-Suche mit den Namen der WHW-Kuratorinnen und dem Begriff „Soros Foundation", die viele Hinweise dafür liefere, dass diese Kuratorinnen die politischen Ansichten der Soros-Stiftung auf kultureller Ebene repräsentierten. Durch die Verbindung mit Soros wird die Istanbul Biennale kurzerhand als Teil eines imperialistischen Komplotts dargestellt.

Kahraman führt weiter aus, der Imperialismus versuche in der Türkei den Kemalismus auszumerzen (denn der Kemalismus sei eine anti-imperialistische Ideologie), und

3 vgl. http://istanbul.bienali.net/

die 10. Istanbul Biennale, kuratiert von Hou Hanru, sei organisiert worden, um das anti-imperialistische Wesen des Kemalismus anzugreifen und weitgehend auszulöschen. Auch die 9. Istanbul Biennale, kuratiert von Charles Esche und Vasif Kortun, habe dazu gedient, KünstlerInnen dazu zu bewegen, sich im Rahmen von NGOs in global-liberalen kapitalistischen und imperialistischen Zusammenhängen zu engagieren. Kahraman bezeichnet die Mitglieder von WHW als „so genannte Kuratorinnen", die in Wirklichkeit militante politische Anhängerinnen des Globalismus seien. So paranoid dies auch klingen mag, er hält daran fest, dass dies Teil eines Plans sei, die Türkei zu zerstören: erst mental, dann auch physisch.

Er prophezeit, dass der konzeptuelle Rahmen der nächsten Istanbul Biennale Diyarbakir mit Bosnien verbinden wird – vielleicht um einen Bürgerkrieg zu provozieren. So bekannt Kahraman als Maler ist, spiegelt seine Ansicht doch eine recht fanatische Lesart von Gegenwartskunst wider. Er ist jedoch kein Spinner, der in einer dunklen Ecke allein vor sich hin lamentiert. In diesem Artikel reflektiert er lediglich die etwas extremere Position eines in der türkischen nationalistischen Linken weit verbreiteten Verständnisses von zeitgenössischer Kunst. Und diese nationalistische Linke vermischt sich mehr und mehr mit orthodoxen linken Kreisen. Der Einmarsch in den Irak und die Entwicklungen im Nahen Osten sowie die innerpolitische Polarisierung der Türkei (zwischen säkularistischen NationalistInnen und islamistischen GlobalistInnen) sind allesamt Faktoren, die orthodoxen linken Gruppierungen neue Entschuldigungen liefern, um nationalistische Ziele zu unterstützen. Auch einige kommunistische Parteien haben heutzutage kein Problem mehr damit. Und so hat es für sie nichts Radikales, die Gegenwartskunst als den kulturellen Arm desselben imperialistischen Monsters darzustellen.

Das Trojanische Pferd des Kulturimperialismus: Istanbul Biennalen! (4)

In einem marxistischen Kulturmagazin bezeichnete ein anderer türkischer Maler, Ibrahim Ciftcioglu, die Istanbul Biennalen als das Trojanische Pferd des Kulturimperialismus. Eine Finte der InvasorInnen ... Ciftcioglu stellt Dan Cameron, Kurator der 8. Istanbul Biennale 2003, als eine Art kolonialen Gouverneur dar. Er führt an, die Istanbul Biennalen förderten eine eindimensionale Kunst, und es sei eine Lüge, dass

4 vgl. www.evrensel.net/03/11/29/kultur.html

avantgardistische Kunst heutzutage in den neuen Medien oder mit neuen Technolo-
gien gemacht werden müsse. Traditionelle Materialien seien immer noch geeignet, es
mit den Problemen unserer Zeit aufzunehmen. Die imperialistische Logik der Post-
moderne ignoriere die vornehme Tradition der Kunst. Schließlich bringt er diese Situa-
tion mit dem Militärputsch von 1980 in Verbindung und bezeichnet die momentane
Entwicklung als Fortführung desselben. Elitäre Intellektuelle terrorisierten die Kunst
als Repräsentanten der globalen Repräsentanten des Kulturimperialismus. Er findet
es auch bedeutsam, dass fast alle der von Cameron ausgewählten KünstlerInnen aus
den Ländern der Dritten Welt entweder im Westen leben oder dort ausgebildet wur-
den. Ein weiterer Maler, Cezmi Orhan, beschreibt die Istanbul Biennale in diesem
Magazin als Plattform für Kulturimperialismus und Gedankenmanipulation, etwas,
das zu „Opium" geworden sei. (5) Selbst eine Caravaggio-Debatte gab es in der türki-
schen Gegenwartskunst, in der der Autor Caravaggio mit der zeitgenössischen Kunst
verglich, um zu demonstrieren, wie schlecht diese sei. (6)
Dass diese Diskurse auch nicht-nationalistische, eher liberale Ansichten beeinflussen,
zeigt eine andere, weit besonnenere Kritik, die aber die Gegenwartskunst ebenfalls
als in die Türkei importierten liberalen Globalismus interpretiert. Ich beziehe mich
hier auf ein Interview mit dem Kurator und Gründer von Karsi Sanat, einer politischen
Kunstgalerie, deren zahlreiche politisch bedeutsamen Ausstellungen mutig den Staat,
Nationalismus, Liberalismus und den Militärputsch von 1980 kritisierten und dafür
mitunter auch von faschistischen Kreisen attackiert wurden. Gökhan Gencay, seines
Zeichens Anarchist und Redakteur der sozialistischen Tageszeitung *Birgun*, führte die-
ses Interview mit Feyyaz Yaman von Karsi Sanat. (7)
Karsi Sanat hatte zu bestimmten Zeiten ein recht enges Verhältnis zu politischen
GegenwartskünstlerInnen der Türkei (man nehme nur die Ausstellung *Be a Realist,
Demand the impossible!* kuratiert von Halil Altindere im Oktober 2007). Andererseits
bereitet der Begriff „Gegenwartskunst" der Galerie ebensoviel Kopfzerbrechen wie
Kahraman. Während des Interviews sagte Yaman: „Ohne Klassenkonzept kann die
Gegenwartskunst als Opposition höchstens eine Art Nihilismus erreichen. Von daher
ist die Gegenwartskunst Teil des Systems und somit eine kontrollierte Opposition-
bewegung." Sein überkritischer Ansatz zu den Istanbul Biennalen bringt ihn zu dem
Schluss, Istanbul Biennalen seien eine importierte Fiktion: „Der Titel Istanbul Bien-

5 vgl. www.evrensel.net/03/11/28/kultur.html#2
6 vgl. www.birgun.net/culture_index.php?news_code=1190041986&year=2007&month=09&day=17
7 vgl. www.birgun.net/culture_index.php?news_code=1199809029&year=2008&month=01&day=08

nale allein reicht nicht aus, um eine Istanbul-spezifische Identität zu präsentieren. Die Sprache unserer Region wird hier nicht wirklich repräsentiert. Von daher müssen wir Istanbul Biennalen als Elemente betrachten, die Dinge von außen nach innen (vom Ausland in die Türkei) bringen. Sie besetzen einen oppositionell angehauchten Bereich, der sich auf aktuelle Entwicklungen stützt und mit einem neoliberalen Verständnis von Megastädten einhergeht." Yaman ist außerdem der Meinung, gesponserte Gegenwartskunstprojekte seien Teil einer politischen Intervention, die von einem für Multikulturalismus stehenden politischen Willen kontrolliert werde.

Wie diese und viele andere hier nicht aufgeführte Beispiele zeigen, sind Istanbul Biennalen stets Auslöser herber Kritik gegen zeitgenössische Kunst; und der gigantische Showcharakter der Veranstaltung, ihre finanziellen Verknüpfungen mit großen Unternehmen sowie die in Interviews zum Ausdruck gebrachten Hauptziele des Organisationskomitees werden nicht nur benutzt, um die Struktur der Istanbul Biennale zu kritisieren oder zu verstehen, sondern um alle Entwicklungen in der türkischen Gegenwartskunst als „das Andere" abzustempeln – entweder von einem nationalistischen Standpunkt aus als „das Andere, das versucht, unser Land zu spalten und die kurdische Identität aufzubauen" oder aus einer dezenteren linken Perspektive als „das Andere, das einen globalen Kapitalismus und Kulturimperialismus unterstützt". Daher werden Istanbul Biennalen nicht nur kritisiert, weil sie manipulieren und sich der politischen Eigenschaften der Gegenwartskunst bemächtigen, sondern weil sie das wahre kapitalistisch-imperialistische, im besten Falle nihilistische Wesen der zeitgenössischen Kunst repräsentieren.

Eine so geführte Debatte erscheint in einem Diskurs über globale Machtverhältnisse in der Gegenwartskunst wenig hilfreich, auch wenn sie dem Thema anscheinend viel Aufmerksamkeit widmet. Sinnvoller ist es, sich zu überlegen, inwieweit diese Diskussionen eine Fortführung der Kunstpolitik der orthodoxen Linken widerspiegeln und wie Gegenwartskunst, vor allem in bestimmten Zusammenhängen, diesbezüglich zu verstehen ist.

Entweder konzentrieren wir uns darauf, wie die Billigung einer „mehr oder weniger konservativen Kunst" angesichts der aktuellen weltpolitischen Entwicklungen einfacher zu legitimieren ist, oder wir entscheiden uns, das Ganze als ein etwas komplizierteres Thema zu betrachten. Diese Diskussion ist nicht nur für die aktuelle politische

Verortung der türkischen Gegenwartskunst von immenser Bedeutung, es lohnt sich auch, derartige Konflikte für eine breitere Diskussion über linke Politik und konservative und radikale Kunst in der heutigen Zeit heranzuziehen.

An Ongoing Tension
Orthodox Left versus Turkish Contemporary Art
Süreyyya Evren

The conflict between an orthodox left position and contemporary art plays a critical role today in the understanding of contemporary art among the Turkish intelligentsia. The conflict is fostered by old-style Marxist motivations, yet non-orthodox elements of the Turkish left are also influenced by this debate, and it creates a growing mistrust against political contemporary art works generally. A comprehensive attempt to cat-egorize is pushing oppositional contemporary art developments into a certain box. Thus, although in some cases it reflects paranoid reactions or ultra-nationalist anxi-eties, I believe we should take this conflict pretty seriously because it represents a cru-cial moment in the future of the political impact of artistic initiatives in Turkey.

The representative feature of the Istanbul Biennials is approved by all sides in this debate. Although the Istanbul Biennials show a limited number of Turkish artists, the political positions adopted by the Istanbul Biennials are taken as the most essential signs for detecting the current situation of Turkish contemporary art. Nevertheless, even when we are exposing the most fantastic conspiracy theories, there is no pleasure in this voyeurism, nor it is not done to show that we are dealing with a largely insane prej-udice against contemporary art originating from a fixed dead conservative art theory. Rather than these self-assured evaluations, we should feel the need to map this debate for any fundamental discussion of politics and art, particularly in the Turkish context.

Everything that comes with the package

The Turkish art scene didn't have strong ties with contemporary art movements in the 60s and 70s while the Turkish left was in peak form. And avant-gardism was generally not preferred, and a type of socialist realism was the guide for leftist artists and left-ist view of art. Then the military coup d'état in 1980 tore apart the Turkish left with

unprecedented violence and pressure, changed the education system and this pressure continued to determine daily life, political life and cultural life throughout the 80s. And contemporary art fully became a part of the scene after the 90s, and for many leftists that meant the beginning of a globalist capitalist age. So contemporary art was promptly labelled as the art of globalism. Basic art forms like installation or video art were even very, very rare before the 90s, and these forms were also directly linked to a new ideology, a new world order. Sometimes together with the usage of a rather ordinary concept: the 'curator'. When a Marxist culture magazine called curators the new prophets of art (1), they were trying to resist everything that comes with the package: neo-liberalism, globalism, imperialism, contemporary art and curators ...

Instead of revolutionary artists trying to change the world with comrades, now we had neo-con contemporary artists who apply sponsored projects funded by one of the most terrible evil companies or state bodies to usurp political agendas. Even when those contemporary artists refer to political concepts or discuss political issues from a 'pseudo' leftist point of view, contemporary artists were found utterly unconvincing or simply in disguise. As a result, there emerges this motto: politically, contemporary art can never be trusted. This mistrust is not only still strong, but strangely it is getting stronger. It is sometimes combined with a general uneasiness about micro-politics, or a general uneasiness with anything that does not fit the basic reduction of inequalities into a class conflict. An allergic reaction towards poststructuralist theories accompanies the allergic reaction against contemporary art. But when everyone concurs that the gigantic shows making up the Istanbul Biennials represent the main façade of contemporary art, then contemporary art becomes a distant enterprise of giant companies, not only for the orthodox left but for libertarian leftist elements as well.

Global plans to split Turkey and contemporary art!

Nevertheless there is another line of criticism towards contemporary art in Turkey, partly overlapping with the first one. This is the line of nationalist leftism. From this point of view, in an age of renewed imperialism, contemporary art represents the USA, globalisation, the interests of the EU and Soros. Acting against the independence of countries like Turkey, those interests promote ethnic conflicts (under the camouflage

1 http://www.evrensel.net/03/11/28/kultur.html#2

of identity politics or freedom) and thus support the Kurdish identity in Turkey – not for the good of Kurds by any manner of means, but for the final destruction of both Turks and Kurds for the good of global imperialism. Although global cultural policies deserve to be discussed with the utmost critical awareness, in these nationalist reactions against contemporary art we witness how purely nationalist positions on the Kurdish question are white-washed with Marxist terminology. This leads to the most paranoid line of criticism against contemporary art. We can trace this for example in a polemical article on the next Istanbul Biennial. The 11th International Istanbul Biennial, organised by the Istanbul Foundation for Culture and Arts, scheduled for 12th September – 8th November 2009, under the curatorship of What, How & for Whom / WHW. What, How & for Whom / WHW is a curators' collective formed in 1999 and based in Zagreb, Croatia. Its members are the curators Ivet Ćurlin, Ana Dević, Nataša Ilić and Sabina Sabolović. Since May 2003 WHW has been directing the program of Gallery Nova in Zagreb (2).

The polemical essay I will now refer to is written by a well-known Turkish painter, Ekrem Kahraman (1948). The title is *Orada Kimse yok mu?* ("Is there anybody out there?") (3). It is an open call for reactions against the next Istanbul Biennial, which will be curated by WHW.

Kahraman has no doubt that the curatorial decisions of WHW will follow the globalist neo-con agenda. Some of his equations are really 'direct'; for example he says that the USA employs a global project of integration (to the world capitalist system) and globalisation. He claims this project is fostered in Turkey as well, and maybe they are trying to Balkanize Turkey (with the help of a Balkan-based curatorial collective) and split Turkey into pieces. Kahraman argues that if art is politicised in an anti-imperialist sense, then the critics claim that this is a way to make art an unfortunate tool of politics and they condemn it vigorously. But when art is politicized in a globalist contemporary art sense, then it is celebrated as the best form of political art. Especially when it is a part of an EU project, or appears on Soros' agenda or serves US interests. Kahraman argues that bringing a curatorial collective from Croatia to a Turkish biennial aims to tear apart Turkey like Yugoslavia. Croatia is a fledgling country much more vulnerable to global forces than Turkey and groups like WHW are obviously there to promote global plans to splitting countries up in Turkey as well. This is going to be

2 http://www.iksv.org/bienal/english/
3 http://istanbul.bienali.net/

accomplished with the prominent project called normalization. Turkey has an anti-imperialist history which these groups try to destroy with these kinds of art events, importing ethnic nationalism from Yugoslavia – which means supporting Kurdish nationalism. According to Kahraman, the curators' apparent aim is to link Diyarbakir, which WHW called a 'Kurdish city' in an earlier project, to Yugoslavia (thus ethnic nationalism) and they will run the Istanbul Biennial in keeping with this aim!

Then he advises the reader to do a Google search with the names of WHW curators and the Soros Foundation – which will lead us to find many clues that these curators represent the political views of Soros in the cultural sphere.

So the Istanbul Biennial is described as part of an imperialist political organisation – linked to Soros.

Kahraman argues that imperialism is trying to eliminate Kemalism in Turkey (because Kemalism is an anti-imperialist ideology) and that the 10th Istanbul Biennial, curated by Hou Hanru, was organised to attack the anti-imperialist nature of Kemalism and eliminate it as much as possible. And the 9th Istanbul Biennial, curated by Charles Esche & Vasif Kortun, was organised to engage artists in global liberal capitalism and imperialism, in the form of NGOs. Kahraman calls members of WHW 'so-called curators' who are in fact political militants of globalism. As paranoid as it may seem, he keeps on insisting that this is part of a plan to destroy Turkey: first destroy it mentally and then physically! He predicts that the conceptual framework of WHW's Istanbul Biennial will be one that links Diyarbakir to Bosnia – maybe in order to create a civil war. Although he is a well-known painter, Kahraman's views here reflect a rather obsessed reading of contemporary art but he is not a lunatic murmuring alone in a dark corner; in this text he is reflecting a slightly extreme position of a highly common understanding of contemporary art in Turkish nationalistic left tendencies. And nationalistic left tendencies are getting more and more intermingled with orthodox left circles. The invasion of Iraq and developments in the Middle East, along with the inner political polarization in Turkey (pitting secularist nationalists against Islamist globalists), are all among the factors that open up new excuses for orthodox left groups to support nationalistic aims. Some communist parties see no problem in this nowadays. And conceptualising contemporary art as the cultural arm of the same imperialist monster is not a radical view for them.

The Trojan Horse of cultural imperialism: Istanbul Biennials! (4)

In a Marxist culture magazine, another Turkish painter, Ibrahim Ciftcioglu, has labelled the Istanbul Biennials as the Trojan Horse of cultural imperialism. A trick of invaders ... Ciftcioglu depicts Dan Cameron, the curator of the 8th Istanbul Biennial in 2003, as someone who talks like a colonial governor. He argues that the Istanbul Biennials promote one-dimensional art, and that it is a lie that today avant-garde art should be made by new media or new technology. Traditional materials are still adequate to meet the problems of today's issues. The imperialist logic of post-modernism ignores the genteel tradition of art. And then he links this situation with the military coup d'état in 1980 and argues that both are part of a continuum. Elitist intellectuals are terrorising the culture as the globalist representatives of cultural imperialism. He also finds it meaningful that nearly all of the artists from Third World countries selected by Cameron either live in the West or have been educated in the West. In the same magazine, another painter, Cezmi Orhan, describes the Istanbul Biennial as a platform for cultural imperialism and mind manipulation, something that has turned into an 'opium' (5). We even had a Caravaggio debate in Turkish contemporary art where the author compared Caravaggio with contemporary art to show how miserable contemporary art is! (6)

As an example to show how these discourses influence more libertarian, non-nationalist views as well, we can continue with another critique, a much more deliberate one, representing another reading of contemporary art as neo-liberal globalism exported to Turkey. This is an interview with the curator and founder of Karsi Sanat, a political art gallery which has hosted many politically significant shows that bravely criticize the state, nationalism, liberalism and the military coup d'état in 1980, and which has been attacked by the fascists for precisely that reason too. This interview was conducted for the socialist daily newspaper *Birgun*, by Gokhan Gencay, an anarchist editor of the daily, with Feyyaz Yaman from Karsi Sanat (7).

Karsi Sanat is in some respects close to contemporary political artists in Turkey (see for example the exhibition *Be a realist, Demand the impossible!* curated by Halil Altindere, in October 2007) but on the other hand they consider the term contemporary art to be just as dodgy as Kahraman does. During the interview, Yaman says: "The opposition of contemporary art can at most achieve nihilism if it is not class based. Thus,

4 http://www.evrensel.net/03/11/29/kultur.html
5 http://www.evrensel.net/03/11/28/kultur.html#2
6 http://www.birgun.net/culture_index.php?news_code=1190041986&year=2007&month=09&day=17
7 http://www.birgun.net/culture_index.php?news_code=1199809029&year=2008&month=01&day=08

opposition in contemporary art is integrated within the system and it is a controlled oppositional movement." His cautious approach to the Istanbul Biennials leads him to the conclusion that the Istanbul Biennials represent an imported fiction: "The title Istanbul Biennial has not been enough for a specific Istanbul identity. The language of our region is not really represented. Thus, we have to see the Istanbul Biennials as elements that carry things from outside to inside (from abroad into Turkey). This occupies a light oppositional political sphere, based on contemporary developments, tied to neo-liberalism's understanding of megacities." Yaman also agrees that sponsored contemporary projects are part of a political intervention which is controlled by a political will that favours multiculturalism.

As we see in these examples and in many others not mentioned here, the Istanbul Biennials always trigger the harshest criticism against contemporary art. In addition, the large-scale show character of the Istanbul Biennial, its financial linkages to giant companies, and the main aims of the organisational committee, as articulated in interviews, are not only used to criticise or understand the structure of the Istanbul Biennial, but instead are used to label all contemporary art developments in Turkey as the 'Other', either from a nationalistic perspective as 'the Other which tries to split our country and which fosters Kurdish identity', or from a more decent leftist perspective as 'the Other which fosters global capitalism and cultural imperialism'. Therefore the Istanbul Biennials are not only criticised for manipulating and using the political capacities of contemporary art, but for representing the true capitalist imperialist at-best-nihilist nature of contemporary art.

The debate as it has unfolded to date does not seem very helpful for discussing global power relations of contemporary art, although it seems to give greater importance to the issue. Rather, it is valuable to see how these discussions reflect a continuation of orthodox left policies towards art and how contemporary art is understood in this respect, especially in a particular context.

We can either focus on how the approval of a 'more or less conservative art' can easily be legitimized against the backdrop of current global political developments or we can decide to take it as a more complicated issue. I believe this discussion is vital.

Ästhetischer Dissens
Überlegungen zum Politisch-Werden der Kunst

Christian Höller

„[Das] Paradox unserer Zeit ist vielleicht, dass [die] ihrer Politik unsichere Kunst gerade durch das Defizit der eigentlichen Politik zu mehr Engagement aufgefordert wird." So umreißt der französische Philosoph Jacques Ranciére das vertrackte Verhältnis, in dem Kunst und Politik heute zueinander stehen. Die Symptomatik ist bekannt: Auf der einen Seite das traditionelle Feld einer „Regierungskunst", die immer weniger mit den gesellschaftlichen Realitäten zu Rande zu kommen scheint, während das Suffix „-Kunst" als Wortbestandteil immer mehr zu schwinden droht; auf der anderen Seite der Bereich der Kunst, der seit geraumer Zeit (nicht nur von Geldgeberseite) mit dem Imperativ konfrontiert ist, politisch oder sozial relevant zu sein. Wo die offizielle Politik versagt – sei es im Hinblick auf soziale Gerechtigkeit, auf Gender- und Migrationsfragen oder sonstige Interessenregulative zwischen verschiedenen Bevölkerungsteilen – ist eine kulturelle, ja künstlerische Tätigkeit gefragt, die dieses Versagen wenn schon nicht ausgleicht, so doch zumindest den Finger darauf legt und eine Art kompensatorischer Sichtbarkeit herstellt. Hier ein hochoffizieller, aufgeblähter Apparat, der den sozialen (und globalpolitischen) Entwicklungen hoffnungslos hinterherzuhinken scheint; dort eine bisweilen illegitime, selbstorganisierte Kunstpraxis, der ein seismologisches Gespür für Umbrüche und Veränderungen, die eigentlich Gegenstand der Politik sein sollten, gleichsam präskriptiv verordnet ist.

„Ersatzpolitik" hat Rancière diese Kompensationsfunktion genannt und damit auf die Fragwürdigkeit verwiesen, „künstlerisches Engagement" (worin auch immer dieses genau begründet sein mag) auf diese Weise in den Bereich politischer Instrumentalität zurückzuholen. Die Problematik reicht aber noch tiefer: Denn so wenig ausgemacht ist, wie diese Kompensationsfunktion der tatsächlichen Politik zugute kommen kann (außer auf oberflächliche, ornamentale Weise), so wenig ist auch geklärt, worin denn genau das *Politische* der Gegenwartskunst selbst besteht. Ob es primär in

ihrer Form, in ihrem Repräsentationsgehalt, in ihrer Bezugnahme auf institutionelle oder gesellschaftliche Rahmenbedingungen oder etwa im Überschreiten des ihr zugedachten Bereiches anzusiedeln ist. Ebenso unklar ist, auf welche Weise diese Kunst, deren „Politizität" oder „soziokulturelle Relevanz" in aller Munde geführt wird, jemals zu einer tiefer greifenden gesellschaftlichen Politisierung beitragen kann. Oder noch viel elementarer: Wie es denn generell um eine zeitgenössische Idee des Politischen im Hinblick auf das künstlerische Feld bestellt ist. Die Frage lautet also nicht so sehr, welche Funktion der Kunst in Bezug auf den klassischen Politikbereich zugedacht sein könnte, sondern vielmehr, welche Art der Politisierung, welches Politisch-Werden aus dem Innersten der Kunst selbst herrühren könnte. Rancière spricht von einer „ihrer Politik *unsicheren* Kunst" und meint damit jene Unbestimmtheit, derzufolge ein politisches Moment im Kern bestimmter künstlerischen Praktiken nicht von vorneherein angelegt ist, sondern sich erst unter speziellen Bedingungen, fernab jeder äußerlichen Zuschreibung, von innen heraus, zu entwickeln beginnt. Vereinfacht gesagt geht es nicht um eine Kunst, die bestimmten politischen Ansprüchen gerecht (oder nicht gerecht) wird; sondern um eine Kunst, die ihre Politik gleichsam „on its own terms", ihrer eigenen Maßgabe nach, zu formulieren versteht.

„Die Kunst ist nicht erst politisch durch die Botschaften und die Gefühle, die sie betreffend der Weltordnung transportiert. Sie ist auch nicht politisch durch die Weise, wie sie die Strukturen der Gesellschaft, die Konflikte und Identitäten der sozialen Gruppen darstellt. Sie ist politisch durch den Abstand selbst, den sie in Bezug auf diese Funktionen nimmt, durch den Typus an Zeit und Raum, den sie einrichtet, durch die Weise, wie sie diese Zeit einteilt und diesen Raum bevölkert." Jacques Rancière macht hier noch deutlicher, dass das Politische der Kunst nicht in einem simplen Übertragungsverhältnis bestehen kann. Mögen bestimmte „engagierte" Kunstformen solchen Widerspiegelungsmomenten durchaus entsprochen haben – aber selbst in Bezug auf die einschlägigsten Agitprop-Formen wären diesbezüglich wohl Zweifel anzumelden –, so liegt eine zeitgenössische Idee des Politischen in der Kunst viel eher in der Art der Distanznahme begründet: jener Distanz, die sie zu herrschenden Vorstellungen von der Aufteilung zwischen Privatem und Öffentlichem, zwischen gesellschaftlich Akzeptablem und Inakzeptablem herzustellen imstande ist; jener verqueren Zeit- und Raumverhältnisse, die sie gegenüber einem ordnungsgemäß strukturierten Stadtraum

geltend macht. Solche Distanzierungen oder besser: Verschiebungen sind es, die ein politisches Moment aus der Art der künstlerischen Praxis heraus wirksam werden lässt. Wobei natürlich nicht garantiert ist, welche Aufnahme dies jemals finden wird, welchen Zusammenhang des Politischen dies, über die Grenzen des Kunst-Felds hinaus, jemals generieren kann. Der Punkt ist vielmehr der, dass die „Politik der Kunst" ungeachtet aller konkreten Inhalte darin besteht, „die normalen Koordinaten der sinnlichen Erfahrung aufzuheben". Erst über diese Aufhebungs- bzw. Distanzierungsleistung, so die Schlussfolgerung, kann so etwas wie Dissens, Widerstreit oder Nichteinverstanden-Sein auf den Plan treten.

Dabei unterscheidet sich künstlerischer Dissens seit jeher von politischem Dissens: Geht es Letzterem primär um die Artikulation eines von der dominanten Ideologie abweichenden Anliegens, so ist Ersterem überwiegend daran gelegen, der sinnlichen Materie (und deren formalem Arrangement) eine noch weitgehend unbekannte Dimension „abzuringen". In dieser Hinsicht lässt sich auch behaupten, dass politischer Dissens in erster Linie reaktiv, auf bestehenden Interessen aufbauend agiert, während künstlerischer oder „sinnlicher" (sensueller) Dissens projektiv arbeitet, indem er eine noch nicht existierende Wahrnehmungs- bzw. Verständniskomponente zu Tage fördert. Was sich dieser zugegeben schematischen Gegenüberstellung entzieht, ist die Tatsache, dass es historisch immer wieder zu Überlagerungen und Kongruenzen zwischen den beiden Formen von Dissens gekommen ist. So ist politischer Widerstand, sei es in der Pariser Commune, im deutsch-österreichischen Antifaschismus oder in der Gegenkultur der 1960er Jahre, stets Hand in Hand mit innovativen Formen von künstlerischem Engagement und Dissens gegangen. Dass die Kunst in all diesen Zusammenhängen (und weit darüber hinaus) betont aktivistische Züge annahm, und zwar nicht allein auf *realpolitischer*, sozusagen im Straßenprotest angesiedelter Ebene, sondern auch in traditionellen Bildformen wie Malerei, Fotografie oder Fotomontage – dieses Übersprungsmoment alleine liefert noch keinen Beweis dafür, dass die beiden Formen von Dissens stets auf ein und dasselbe hinauslaufen. Zwar mag auch im politischen Protest beispielsweise gegen den Vietnamkrieg oder andere imperialistische Interventionen ein projektives Moment mit dem Fokus auf eine „kommende Gemeinschaft" mit angelegt sein. Aber diese Art von sozialem Utopismus (so er überhaupt je programmatisch ausformuliert wurde) unterscheidet sich grundlegend vom *sensuellen*

Utopismus, der sich in künstlerischen Arbeiten, etwa im Hinblick auf veränderte Wahrnehmungsbedingungen, erweiterte Erfahrungsmöglichkeiten oder schlichtweg ein anderes Realitätsempfinden, auftut. Die beiden Formen von Dissens mögen – sich wechselseitig verstärkend (oder auch modifizierend) – historisch immer wieder zusammengewirkt haben. Sie deshalb aber unter ein und dieselbe Kategorie zu subsumieren, wäre eine ebenso vereinfachende Reduktion künstlerischen Eigensinns wie dies die mobilisierende, jede Kunst übersteigende Kraft politischer Agitation verkennen würde. Diese (zugegeben kursorische) Unterscheidung zwischen politischem und ästhetischem Dissens rührt an die ebenso gewichtige Frage, auf welche Weise Kunst jemals „widerständig" sein kann. Auf welche Weise sich ihr Nicht-einverstanden-Sein mit den herrschenden Verhältnissen konkret zum Ausdruck bringen lässt. Diesbezüglich ist gar nicht so sehr von Interesse, inwiefern sich Kunstformen bewusst in den Dienst einer politischen Sache stellen – etwa die Idee multikulturellen Zusammenlebens zu befördern oder das friedliche Zusammenleben der Nationen zu propagieren. Wichtiger erscheint, das „Widerständige" der Kunst darin zu lokalisieren, inwiefern durch sie gewohnte Kategorisierungen ins Wanken geraten. Denn weder lässt sich der Aspekt der Widerständigkeit alleine in der gewählten Form (ganz zu schweigen vom „thematisierten Sachverhalt") verorten, noch kann die kunsteigene Renitenz darin begründet liegen, dass sie die Unterscheidung gegenüber anderen Lebens- und Gesellschaftsbereichen, ja letztlich die Differenz zwischen Kunst und Nicht-Kunst vollends aufzuheben versucht. All diese Aspekte mögen eine Rolle spielen bei einer (wenn man so will) erfolgreichen Artikulation von Widerständigkeit, doch kaum je in Isolation oder getrennt voneinander. Vielmehr wäre das Widerständige der Kunst genau darin zu suchen, dass all diese Kategorien im Verhältnis zueinander eine unumkehrbare Verschiebung erfahren – etwas, das mit der Entwicklung eines speziellen Sensoriums einhergeht, in dem die gewohnte Ordnung, was als sichtbar und sagbar akzeptiert wird, außer Kraft gesetzt ist. In dieser Hinsicht lässt sich die Unterscheidung von Politik und Polizei (eine der Kernthesen von Rancières politischer Theorie) auf den Kunstbereich umlegen – etwas, das durchaus probat erscheint, wenn man sich die häufigen Festschreibungen, was politische Kunst zu sein hat (und was nicht), vor Augen führt. So heißt es bei Rancière: „Police consists in saying: Here is the definition of subversive art. Politics, on the other hand, says: No, there is no subversive form in and of itself;

there is a sort of permanent guerrilla warfare being waged to define the potentialities of forms of art and the political potentialities of anyone at all." Politik bzw. ein politisiertes Verständnis von Kunst bestünde demnach in jener permanenten Infragestellung, die der vorschnellen Schließung und Eingrenzung – was Subversion oder Widerstand zu sein hat und was nicht – entgegenarbeitet. Ohne dass dies auf die völlige Relativierung jedes emanzipatorischen Anspruchs hinauslaufen muss. Und ohne dass dies die Kunst einem allzu kategorischen Politikverständnis unterordnet. Was vielmehr auf dem Spiel steht, ist, allzu definitiven Vorstellungen von „politischer Kunst" – sei es als Agitation, als Propaganda, als Gesellschaftsanalyse, als Machtkritik und so weiter – etwas die Luft abzulassen.

An dieser Stelle sei noch einmal kurz angesprochen, welche Art von Politikverständnis für die Praxis der Gegenwartskunst überhaupt relevant ist. Beide Bereiche, Kunst und Politik, sind Rancière zufolge unterschiedliche Formen der „Aufteilung des Sinnlichen [–] jenes System[s] sinnlicher Evidenzen, das zugleich die Existenz eines Gemeinsamen aufzeigt wie auch die Unterteilungen, durch die innerhalb eines Gemeinsamen die jeweiligen Orte und Anteile bestimmt werden." *Orte* und *Anteile* innerhalb eines Gemeinsamen: In Bezug auf die traditionelle Politik ist dies relativ klar – hier geht es um ein Verteilungsprinzip, wer auf welche Weise am politischen Prozess teilnehmen darf; wer demgegenüber auf unabsehbare Zeit davon ausgeschlossen bleibt, und so weiter. Auf Kunstseite mag dies zunächst nicht so evident sein, aber auch hier lässt sich eine Art Verteilungssystem – welche Art von Sichtbarkeit welchen Identitäten, sozialen Rollen und Handlungsträgern zugeordnet ist – ausmachen. Zweifelsohne existiert hier keine direkte Korrespondenz, etwa welche Malform welchem sozialen Ort entspricht, aber dennoch wird aus der besonderen Art des materiell-sinnlichen Arrangements ersichtlich, wie sich eine bestimmte künstlerische Form zur Einrichtung und Ausgestaltung einer gemeinschaftlichen Welt verhält.

In jedem Fall bildet diese doppelte Artikulation – wie die Politik die gemeinsame Welt arrangiert und unterteilt und wie dies in einzelnen Kunstsparten der Fall ist – zugleich auch die Voraussetzung für eine mögliche gemeinsame Konstellation. Eine solche kann erst dann entstehen, wenn klar ist, welche Bereiche der sinnlichen Welt in beiden Feldern gemäß den ihnen zur Verfügung stehenden Methoden *wie* aufgeteilt sind. Die Verhältnisse von Öffentlichem und Privatem, von Subjekten und Objekten, von Hie-

rarchischem und „gleichermaßen Gültigem" (um hier drei der relevanten Verteilungs-schlüssel zu nennen) unterliegen in dieser Hinsicht einer fortwährenden Neuauftei-lung – sowohl auf Seiten der Kunst, die gerade, was das Einbringen „nicht-künstleri-scher Materie" in den künstlerischen Prozess betrifft, nicht vorschnell an irgendeiner Grenze Halt macht; als auch auf Seiten der Politik (im erweiterten Rancière'schen Sinne), deren Antrieb gerade darin besteht, sich nicht mit einem einmal gefundenen Verteilungsschlüssel zufrieden zu geben, ja auf „unerhörte Weise" die Inszenierung und Geltendmachung eines „Anteils der Anteillosen" zu betreiben. Politischer Dis-sens und ästhetischer Dissens stehen also sehr wohl in einer entfernten Beziehung zueinander, auch wenn die jeweiligen Orte und Anteile innerhalb des Gemeinsamen grundlegend anderer Natur sein mögen.

Politisch, um es allgemein auf den Punkt zu bringen, kann Kunst nur insofern werden, als die beiden Formen der Differenzierung – die Art und Weise, wie die *eine* das Gemein-schaftliche denkt, und jene *andere* (ästhetische) Weise, die Sinneswelt in Bildern, Wor-ten, Tönen und Gesten aufzuteilen – sich zu überlagern beginnen. Eine Kunst, die ein-zig und allein Fürsprache oder, wie gerne gesagt wird, die „Thematisierung" sozialer Problemlagen betreibt, wäre ebenso ineffektiv wie eine Politik, der ausschließlich an der Regulierung und Verwaltung bereits existierender Problemfelder gelegen ist. Für eine künstlerische Praxis, die sich als politisch versteht, ist vielmehr ausschlaggebend, wie sie das ihr zur Verfügung stehende Material gegen die etablierten Sichtweisen der Politik in Stellung bringt. Anders gesagt, wie sie die soziale Welt nach ästhetischen Gesichtspunkten aufteilt und dabei so etwas wie Geordnetheit bzw. Ungeordnetheit produziert oder eben die Kehrseiten der „öffentlichen Ordnung" zu Tage fördert. Erst dadurch kann so etwas wie ästhetischer Dissens, der (wenn man so will) künftigen Seins- und Wahrnehmungsweisen vorgreift, ohne ein allzu definitives Bild davon zu zeichnen, zum Vorschein kommen. In dieser Hinsicht ist die ästhetische Erfahrung nicht allzu weit von der politischen Tätigkeit entfernt, die gleichfalls nicht beim „poli-zeilichen" Administrieren einer turbulenten und ungefügigen Welt Halt machen soll-te. Vielmehr stellt diese das gesellschaftlich etablierte System, nach dem die gemein-same Welt hierarchisch aufgeteilt ist, als Ganzes in Frage. Kunst und Politik ähneln einander also in gewisser Hinsicht, beruhen aber letztlich auf einer grundlegenden Inkongruenz. Diese Nicht-Übereinstimmung, dieses Nicht-ineinander-Aufgehen zeich-

net sich zuallererst in den beiden zuvor umrissenen Formen von Dissens ab, die nicht restlos ineinander auflösbar sind und deren Wirksamkeit sich erst dadurch entfaltet, dass die eine die jeweils andere immer wieder in Frage stellt, ergänzt, modifiziert und so weiter. Erst wenn auf diese Weise zwischen beiden eine Art Spannungszustand entsteht, in dem die eine die andere weder repräsentiert noch instrumentalisiert, erst dann ist die Voraussetzung für ein allmähliches Politisch-Werden der Kunst gegeben. Dieses Politisch-Werden beruht also zuallererst darauf, dass der sinnlichen Welt bzw. dem Arrangement des Ausgangsmaterials *anders* begegnet wird, als dies herkömmliche politische Kategorien nahe legen würden. Betrachtet man in der vorliegenden Ausstellung die Arbeiten mit „expliziteren" politischen Bezugnahmen, so fällt schnell die Differenz gegenüber orthodoxen Repräsentationsweisen auf. Zeitspezifische Ängste wie jene vor einem drohenden Atomkrieg bzw. der Nuklearenergie generell sind in einzelnen Kunstwerken ungleich verklausulierter dargestellt als der Anti-Atom- bzw. Friedensbewegungs-Aktivismus der 1970er und frühen 1980er Jahre dies in seinen eher hölzernen visuellen Blaupausen getan hat (man vergleiche etwa Carry Hausers „Den Müttern der Atomzeit" aus dem Jahr 1965, worin die Problematik in markanter Expressivität auf eine von Müttern und Kindern beschränkt wird). Die langen Nachwehen des Nationalsozialismus und Antisemitismus kommen demgegenüber in einigen der hier vertretenen Arbeiten ungleich direkter und vor allem früher zur Anschauung als die Tagespolitik bzw. die publizistische Öffentlichkeit der Nachkriegszeit dies zugelassen hat (etwa in Karl Wieners „Niemals vergessen", in Otto R. Schatz' „Leichen" oder in den Arbeiten von Georg Chaimowicz).

Auch die langsam beginnende Auseinandersetzung mit kulturellen Zugehörigkeiten abseits der Mehrheitsbevölkerung scheint in den hier vertretenen Arbeiten auf: Sie ist, vielleicht wenig überraschend, zwischen die beiden Pole von exotisierender Hypertrophie (vgl. Friedensreich Hundertwassers „Araberin", 1955 oder Carry Hausers „Im Busch", 1970) und dokumentarischem Realismus (vgl. Didi Sattmanns „Ägyptische Kolporteure", 1982) eingespannt. Auf verquere Weise spiegelt sie darin wider, wie schwer sich nicht nur die offizielle Politik in ihrem Umgang mit der „Nicht-Mehrheits-Bevölkerung" getan hat. Zu guter Letzt sollte aber auch der konzeptuelle, mit den Mitteln der Malerei und Zeichnung abstrahierende Umgang etwa damit, was parlamentarische Demokratie bedeutet, nicht vergessen werden (ein Beispiel dafür wäre Hermann J.

Painitz' „Nationalratswahl", 1972, worin die politischen Mehrheitsverhältnisse in Form
abstrakt-geometrischer Farb- und Formgebungen dargestellt sind).

Alle diese künstlerischen Verfahren lassen sich – nicht nur den gängigen Formen von
politischem Dissens, sondern auch den offiziellen politischen Darstellungsmustern
gegenüber – als Herstellung eines „dissensuellen Sinnlichen" bezeichnen. Keineswegs
bilden sie bloß eine Verdoppelung oder den simplen Reflex darauf, was auf der staats-
bzw. kommunalpolitischen Ebene tagein, tagaus als Widerstreit verhandelt wird. Auch
sind sie nicht das entfernte, gleichsam utopistische Gegenbild, das mit den tagespo-
litischen Angelegenheiten nichts am Hut hätte. Vielmehr zeichnen sich all diese Ver-
fahren durch eine ihnen „eigentümliche Politik [aus], eine Politik, die ihre eigenen
Formen denen gegenüberstellt, die die dissensuellen Interventionen der politischen
Subjekte konstruieren." *Gegenüberstellung* – das ist der eine Aspekt, der hier zum
Tragen kommt; aber diese Gegenüberstellung wäre nichts, wenn sie nicht auf einer
gemeinsamen Vergleichsbasis, einer strukturellen Verwandtschaft bei gänzlich anderen
Methoden und Anwendungsformen aufbauen könnte. Und so stellt sich die Wider-
ständigkeit der Kunst bzw. ihr Politisch-Werden als jene Form von Dissens dar, die
nicht deckungsgleich ist mit etablierten politischen Wahrnehmungsweisen, deren sinn-
liche Komponente aber auch nicht völlig davon losgelöst ist. Die ästhetische, mithin
widerständige Erfahrung ist, noch einmal anders gesagt, „die eines neuen Sensoriums,
in dem die Hierarchien, die die sinnliche Erfahrung strukturierten, abgeschafft sind.
Deswegen trägt sie in sich das Versprechen einer ‚neuen Lebenskunst' der Individuen
und der Gemeinschaft".

Das Politisch-Werden ist also eine Art Horizont, auf den sich eine bestimmte Art der
Produktion zubewegt, nicht ein Faktum oder eine Qualität, die der Kunst auf Grund
ganz bestimmter Intentionen, geschweige denn spezifischer Referenzen eignen würde.
Politische oder soziale Problemlagen in der Kunst anzusprechen, sie zum Gegenstand
zu machen, kann allenfalls ein erster Schritt in diese Richtung sein. Keineswegs ist
damit aber so etwas wie ein politischer Effekt garantiert, schon gar nicht im Hinblick
auf die klassische Regierungskunst (wie die Politik einmal genannt wurde). Die Kunst,
so Rancière, „produziert kein Wissen oder Repräsentationen für die Politik. Sie stellt
Fiktionen oder Dissense her, gegenseitige Bezugnahmen von heterogenen Ordnungen
des Sinnlichen" – und zwar „nicht *für* die politische Handlung, sondern im Rahmen

ihrer eigenen Politik". Erst indem künstlerische Praktiken die etablierten Aufteilungen, etwa zwischen privat und öffentlich, zwischen Subjekt und Objekt oder von festgelegten sozialen Funktionen und Zuständigkeiten, mit ihren ureigensten Mitteln derangieren, kann es im Gegenzug zu so etwas wie einer „Neustrukturierung der Beziehung zwischen Orten und Identitäten, Spektakeln und Blicken, Nähe und Distanz" kommen. Die „dissensuelle Arbeit", wenn man so will, lässt die Kunst tief in den traditionellen Aufgabenbereich der Politik eintauchen, aber nicht um die Verhältnisse dort neu zu arrangieren, sondern um Anderes, Widerstrebiges, Nicht-Akkommodierbares innerhalb dieser Verhältnisse zum Vorschein zu bringen. Ohne sich dabei instrumentalisieren zu lassen. Und ohne dabei den engen Kontakt zu den Verhältnissen zu verlieren.

Aesthetic Dissensus
Ponderings on How Art Becomes Political
Christian Höller

"[The] paradox of our times is perhaps that an art unsure of its politics is being challenged to show more commitment by the very deficit in actual politics." Thus does French philosopher Jacques Rancière summarize today's intricate relationship between art and politics. We are familiar with the symptoms: on the one side is the traditional field of "government-approved art", which seems to make less and less of an effort to come to terms with social realities, while adding the appellation "... art" as a descriptor of various approaches appears to be a disappearing habit. On the other side is that area of art that for some time now (and not only at the urging of sponsors) has been confronted with the imperative of taking on some sort of political or social relevance. Where official politics fails, whether with respect to social justice, gender and migration issues or other ways of regulating interests between various groups of the population, there is a need for cultural, i.e., artistic activity that, even if it cannot make up for this failure, can at least put a finger on the wound and create a kind of compensatory visibility. Here, we have a highly official, bloated apparatus that seems to be hopelessly trying to catch up with social (and global political) developments; there, a sometimes illegitimate, self-organized artistic practice to which is attributed, almost prescriptively, a seismological sensitivity to upheaval and change, something that should actually be the object of politics.

"Surrogate politics" is what Rancière has called this compensatory function, thus pointing out how questionable it is to bring "artistic commitment" (whatever this may consist of) to bear on the area of political instrumentality. But the problem goes even deeper: because, however little it has been determined whether this compensatory function can actually benefit real politics (except in a superficial, ornamental way), it is equally unclear what the *political* aspect of contemporary art in fact consists of. Whether it can primarily be found in its form, in the contents it represents, in its referencing of

institutional or social conditions, or perhaps in the overstepping of the bounds with in which it is customarily confined. Also requiring clarification is in what way this art whose "politicalness" or "sociocultural relevance" is on everyone's lips can ever contribute to a more profound social politicization. Or, in much more elementary terms: how our contemporary concept of politics then looks with respect to the artistic field. The question is therefore not so much what function can be attributed to art with reference to the classic political realm, but rather what kind of politicization, what kind of becoming political might stem from within art itself. Rancière speaks of an "art *unsure* of its politics", meaning that certain artistic practices may start out indeterminate, with a political aspect developing from within their core only under special circumstances, remote from any external attribution. To put it simply, it is not about an art that lives up to (or fails to live up to) certain political demands, but instead about an art that is able to formulate its politics on its own terms.

"Art is not political owing to the messages and feelings that it carries on the state of social and political issues. It is not political owing to the way it represents social structures, conflicts or identities. It is political by virtue of the very distance that it takes with regard to those functions. It is political as it frames a specific time-space sensorium, as it redefines on this stage the power of speech or the coordinates of perception, shifts the places of the actor and the spectator, etc." In this passage, likewise from Jacques Rancière, it becomes even plainer that the political in art cannot consist of a simple one-to-one relationship. While certain "committed" art forms may have evinced this kind of mirroring aspect – although even for the most obvious forms of agitprop we would still do well to doubt whether this was actually the case – a contemporary idea of the political in art is much more likely to be founded on the kind of distance it is able to create, the difference it can produce from the prevailing ideas about the division between private and public, between the socially acceptable and unacceptable; on the way it is able to mix up the relationships between time and space and enforce this rearrangement against the usual orderly structure of the urban space. This kind of distancing, or better: shifting, is what makes for an effective political aspect in a certain kind of artistic practice. Of course there is no guarantee what kind of acceptance this approach will meet with, which political context, beyond the boundaries of art itself, this can ever generate. The point is instead that the "politics of art",

regardless of all concrete content, consists in "suspending the ordinary coordinates of sensory experience". Only through this suspension or distancing, we can conclude, can something like dissensus, antagonism or non-agreement enter the scene.

At the same time, artistic dissensus has always been something other than political dissensus. While the latter is primarily about articulating a concern that diverges from one of the dominant ideologies, the former is mainly interested in "wresting" from the sensory material (and its formal arrangement) a still largely unknown dimension. In this respect it is possible to claim as well that political dissensus is first and foremost reactive, acting based on existing interests, while artistic or sensual dissensus works projectively by bringing to light an as yet non-existent perceptual or cognitive component. What this admittedly schematic comparison neglects to take into account is the fact that, historically, there have been repeated overlaps and congruencies between the two forms of dissensus. For example, it overlooks the fact that political resistance, whether on the part of the Paris Commune, in Austro-German anti-Fascism, or 1960s counter-culture, has always gone hand-in-hand with innovative forms of artistic engagement and dissensus. That in all of these contexts (and far beyond them) art has taken on activist characteristics, not only on the level of *realpolitik*, so-to-speak in street protests, but also in traditional pictorial forms such as painting, photography or photomontage. However, this overlapping alone does not in itself provide proof that both forms of dissensus always amount to one and the same thing. It may be the case in fact that in political protest, for example against the Vietnam War or other imperialist interventions, a projective aspect with respect to a "coming community" is inherent. But this brand of social utopianism (to the extent that it is ever actually programmatically articulated) differs fundamentally from the sensual utopianism that can be found in artistic works, which offer us for example altered perceptual conditions, expanded realms of experience or simply another way of seeing reality. Both forms of dissensus may now and again have worked together – mutually reinforcing (or perhaps modifying) one another. But to subsume them under the very same category for this reason would be tantamount to an oversimplified reduction of artistic self-will as well as a disavowal of the power of political agitation that mobilizes and goes beyond any kind of art. This (admittedly cursory) distinction between political and aesthetic dissensus touches on the equally weighty question of how art can ever be "resistant." How it can pro-

duce a concrete expression of not consenting to prevailing conditions. We are not interested here so much in how art forms can deliberately put themselves at the service of a political goal – such as the idea of promoting multicultural community or the peaceful coexistence of different nations. It would seem much more important to localize the "resistance" of art in the extent to which it is able to shake up conventional categorizations. Because the aspect of resistance cannot be located solely in the form selected (let alone in the "subject treated"), nor can the refractoriness peculiar to art be founded on its trying to abrogate completely its distinction from other areas of life and society, ultimately even the difference between art and non-art. All of these aspects may well play a role in an (if you will) successful articulation of resistance, but hardly ever in isolation or separately from one another. The quality of resistance in art can be sought instead precisely where all of these categories experience an irreversible shift in relation to one another – something that goes hand-in-hand with the development of a special sensorium that overrides the familiar order of what is accepted as the visible and the speakable. In this respect the distinction between politics and police (one of the core theses of Rancière's political theory) can also be applied to the art field – something that would seem thoroughly appropriate in view of the frequent pronouncements on what political art should (and shouldn't) be. Rancière tells us: "Police consists in saying: Here is the definition of subversive art. Politics, on the other hand, says: No, there is no subversive form in and of itself; there is a sort of permanent guerrilla warfare being waged to define the potentialities of forms of art and the political potentialities of anyone at all." In this sense, politics, or a politicized understanding of art, would consist in the kind of constant questioning that tries to avoid jumping to conclusions and attempting to circumscribe what can be subversive and what not. Yet without ending up completely relativizing every emancipatory aspiration. And without making art serve an all too categorical understanding of politics. What is at stake here instead is deflating somewhat the tendency toward too narrow a definition of "political art" – whether as agitation, propaganda, social analysis, critique of power and so on.

Here I would like to briefly mention again what kind of political understanding is relevant at all for contemporary artistic practice. Both areas, art and politics, are, in Rancière's view, the consequence of different forms of "partition of the sensible [–] of that

system of sensory evidence that at the same time points to the existence of a common ground, along with the divisions through which the respective places and shares within the common ground are determined." Places and shares within a common ground: in relation to traditional politics this is relatively clear – a distribution principle is being described here that determines who may participate in the political process and in what way, who is to remain excluded from it for an indefinite time, and so on. For art, this may at first not be so evident, but here as well a kind of distribution system can be made out – what kind of visibility is allocated to which identities, social roles and protagonists. There is doubtless no direct correspondence here, such as which form of painting goes with which social locale, yet from the special kind of material, sensual arrangement it nevertheless becomes clear how a certain artistic form relates to setting up and designing a common world.

In every case, this double articulation – of how politics arranges and partitions the common world and how this is done in the various art sectors – is likewise the prerequisite for a possible shared constellation. This can only arise when it is clear which areas of the sensual world are distributed in what way in each field in accordance with the methods at its disposal. The relationships between public and private, between subjects and objects, between hierarchical arrangements and things that are given "equal validity" (to name just three of the relevant distribution keys) are subject in this respect to a continual redistribution – in art, which does not halt readily at any kind of boundary, particularly in the matter of bringing "non-artistic material" into play in the artistic process; but also in politics (in the extended Rancièresque sense), whose driving force consists precisely in not being satisfied with a distribution key once established, but instead of going on in an "outrageous fashion" to continue to dramatize and assert a "share for the shareless". Hence it is clear that political dissensus and aesthetic dissensus are remotely related, even if their respective places and shares within the common ground are of a disparate nature.

Art, to make a general point, can only become political when the two forms of differentiation – with the *one* thinking of the common world and the *other* (aesthetic) dividing up the sensual world into pictures, words, sounds and gestures – begin to overlap. An art that seeks solely to promote advocacy of, or, as people like to say, "treat" social issues, would be just as ineffective as a politics interested only in the regulation and

administration of already existing problems. For an artistic practice that views itself as political, it is much more important how it can muster the material at its disposal to take a stand against the established viewpoints of politics. In other words, how it can partition the social world according to aesthetic criteria and in this way bring to light a kind of order/disorder, or the very reverse of the "public order." Only then can something like an aesthetic dissensus, which (if you will) anticipates future ways of being and perceiving, come to light, without drawing an all too definitive picture of what these may be. In this respect, the aesthetic experience is not all that far removed from political activity, which likewise shouldn't stop at administrative "policing" of a turbulent and non-compliant world. Instead, it tends to call into question the entire socially established system according to which the common world is hierarchically divided. Art and politics hence resemble one another in a certain sense, but are ultimately based on a fundamental incongruence. This non-coincidence, this not-dissolving-each-into-the-other is evident first and foremost in the two different forms of dissensus sketched above, which cannot be completely equated and which can only unfold their effectiveness when each constantly calls the other into question, supplements, modifies the other, and so forth. It is only when a charged state between the two comes about in this way, with one neither representing nor instrumentalizing the other, that the stage is set for art to gradually become political.

This becoming political is thus based first of all on encountering the sensual world, or on arranging the initial material, *differently* than would be obvious under conventional political categories. If we examine the works in the present exhibition with "explicit" political frames of reference, it rapidly becomes evident that there is a clear distinction between these approaches and orthodox methods of representation. Anxieties specific to a particular time, such as the fear of a menacing nuclear war or of nuclear energy in general, are represented in individual artworks in a much more encoded way than the anti-nuclear or peace movements of the 1970s and early 80s were able to do in their rather wooden visual blueprints (see for example Carry Hauser's "To the Mothers of the Atomic Age" from 1965 in which the problem is restricted with striking expressiveness to one of mothers and children). In comparison, in some of the works shown here the prolonged after-effects of the Nazi era and of anti-Semitism come to light much more directly and above all much earlier than the official public relations

channels in postwar Austria would have allowed (for example in Karl Wiener's "Never Forget", in Otto R. Schatz's "Corpses" or in the works of Georg Chaimowicz).

The gradual process of coming to terms with ethnicities outside the majority culture is likewise exemplified in the works shown in the exhibition. This runs the gamut of possible approaches, ranging, perhaps not surprisingly, from exoticizing hypertrophy (cf. Hundertwasser's "Arab Woman", 1955, or Carry Hauser's "In the Bush", 1970) to documentary realism (cf. Didi Sattmann's "Egyptian Peddlers", 1985). These artworks reflect in their strange way the fact that it was not only the official political realm that had its problems dealing with minority ethnic groups. Finally, we should not neglect to mention the conceptual treatment, using the abstracting means of painting or drawing, of what parliamentary democracy signifies (an example would be Hermann J. Painitz's "National Council Election", 1972, in which majority relations in politics are illustrated in the form of abstract geometric colors and shapes).

All of these artistic approaches can be characterized as creating a "dissentious sensual" – not only as opposed to conventional forms of political dissensus, but also against the official political representation patterns. By no means do they merely duplicate or reflect what is debated day-in, day-out on the level of state or municipal politics. Nor are they a remote, quasi-utopian counter-image that has nothing at all to do with daily political affairs. Instead, all of these approaches are characterized by an "idiosyncratic politics, a politics that juxtaposes its own forms with those that construe the dissenting interventions of the political subjects." *Juxtaposition* – that is one aspect that is brought to bear here; but this juxtaposition would mean nothing if it could not build on a *common frame of reference*, a structural kinship despite the use of utterly different methods and forms of application. And thus the resistance of art, or its becoming political, represents that form of dissensus that is not congruent with established political perceptual patterns, but whose specific sensual components are not fully detached from them either. The aesthetic, and hence resistant, experience is, to put it another way, "that of a new sensorium in which the hierarchies structuring sensual experience have been abolished. This is why it harbors the promise of a 'new art of living' for individuals and the community."

Becoming political is hence a kind of horizon toward which a certain mode of production is heading, not a fact or a quality that art possesses based on very specific inten-

tions, let alone specific references. Addressing problematic political or social issues
through art, making them into subjects, can be no more than a first step in this direc-
tion. A political effect is by no means guaranteed here, especially not with respect to
the classic art of government (as politics has been called). Art, says Rancière, "pro-
duces no knowledge or representations for politics. It creates fictions or dissensus,
mutual frames of reference for heterogeneous orders of the sensual" – and it does so
"not for political dealings, but rather within the scope of its own politics." Only by
using its own inherent means to mix up the established partitions, for example between
private and public, between subject and object, or of entrenched social functions and
responsibilities, can artistic practice on the contrary achieve something like a "restruc-
turing of the relationship between places and identities, spectacles and viewpoints,
proximity and distance." "Dissentious work", if you will, allows art to immerse itself
deeply in the traditional realm of politics, not in order to rearrange relations there,
but rather to bring to light a different, subversive, non-accommodating aspect with-
in these relations. Without allowing itself to be instrumentalized. And without losing
its close contact with these very relations.

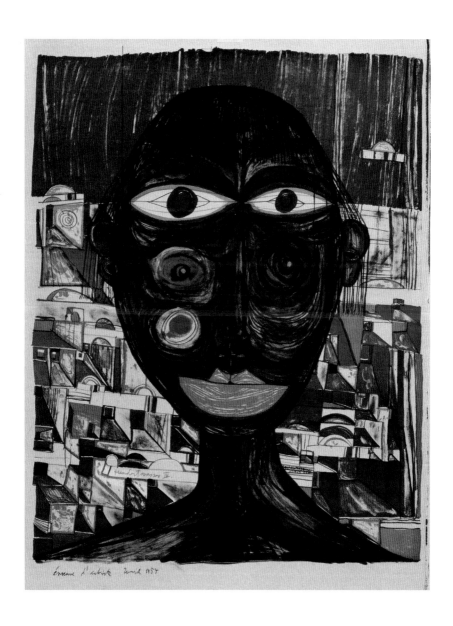

Friedensreich Hundertwasser, „Araberin", 1955
Credit: Sammlung der Kulturabteilung der Stadt Wien

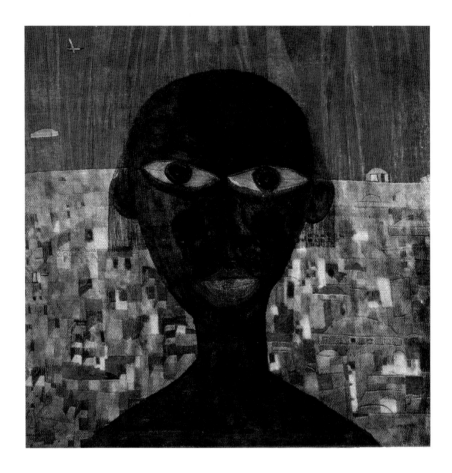

Friedensreich Hundertwasser, „Wenn ich eine Negerin hätte, würde ich sie lieben und malen", 1951, aus: Hundertwasser, Katalog 18, Museum des 20. Jhdts, Wien 1965, S. 17

Exotische Fantasien in der österreichischen Malerei der Nachkriegszeit

Christian Kravagna

Mein Beitrag zu diesem Symposium bezieht sich auf einige Beispiele österreichischer Malerei aus den 1950er bis 1970er Jahren, die den Genres des Exotismus und Primitivismus zugerechnet werden können. Hedwig Saxenhuber hat als Kuratorin dieser Ausstellung aus der Sammlung des MUSA auch malerische und grafische Arbeiten ausgewählt, die nicht unbedingt zu den bekannten Seiten der österreichischen Nachkriegsmalerei zählen, deren Motive bzw. Titel wie „Araberin", „Negermädchen" oder „Im Busch" jedoch die Überlegung erlauben, was es mit diesen künstlerischen Imaginationen des Fremden und Anderen in der zweiten Hälfte des 20. Jahrhunderts auf sich hat. Aus heutiger Perspektive erscheint uns die naive Hinwendung europäischer Künstler der Spätmoderne zu einer erträumten Welt des Orients oder Afrikas einigermaßen fremd. Zwar kennen wir die Bedeutung primitivistischer Tendenzen für die Genese der künstlerischen Moderne, beginnend bei Gauguin und von großem Einfluss auf Expressionismus, Kubismus und Surrealismus, doch haben wir es dabei mit Entwicklungen vom späten 19. Jahrhundert bis zur Zwischenkriegszeit zu tun.

Die Grundzüge der interkulturellen Wahrnehmung der klassischen Moderne könnten folgendermaßen zusammengefasst werden: Das moderne Künstlersubjekt empfindet die Defizite der beschleunigten Modernisierung, Technisierung und Rationalisierung als Problem der Desintegration von Gemeinschaft und als Verlust oder Verschüttung nichtrationaler Aspekte von Subjektivität. Auf der Suche nach alternativen Kultur- und Lebensformen treffen die Künstler in den ethnografischen Museen, Weltausstellungen und Völkerschauen auf stumme Zeichen kultureller Differenz, die relativ frei interpretierbar scheinen. Sie bilden eine Art Leinwand, auf die all das projiziert werden kann, was in der eigenen kulturellen Gegenwart schmerzlich vermisst wird. Im Spiegel eines imaginierten Anderen sucht das verunsicherte Subjekt der Moderne seine Integrität wieder herzustellen.

Der Hintergrund dieser Einstellungen der frühen Moderne zum Anderen ist im Wesentlichen durch zwei Determinanten definiert: Zwischen 1890 und dem Zweiten Weltkrieg, also zwischen Gauguin und den Surrealisten, befinden wir uns im Zeitalter des europäischen Hochimperialismus, dessen Bildwelten sich einer langen Geschichte des Kolonialismus und seiner begleitenden Versuche der Repräsentation bzw. Konstruktion von kultureller Differenz verdanken. Von diesen kollektiven Bildwelten sind auch die Künstler der Moderne geprägt. Allerdings richtet sich deren mehr oder weniger revolutionäres bzw. eskapistisches Interesse auf eine Kritik jener Vorstellung von Kultur und Zivilisation, in deren Namen Europa seinen kolonialen Anspruch auf Unterwerfung der übrigen Welt gründete. Dennoch schlagen sich in ihren Werken imperiale Einstellungen und rassistische Wahrnehmungsmuster nieder, die zu dieser Zeit alle Lebensbereiche durchdringen.

Nach dem Zweiten Weltkrieg und der faschistischen Zerstörung der westlichen Zivilisation, die in eine andere Richtung und viel weiter gegangen war, als es sich die zivilisationskritisch bzw. revolutionär gesinnten Avantgarden vorgestellt hatten, änderten sich die Rahmenbedingungen dramatisch. Eine romantisierende Projektion auf die „Ursprünglichkeit", „Natürlichkeit" und ungebrochene Authentizität des Anderen schien spätestens ab dem Zeitpunkt nicht mehr möglich, als die Kolonien deutlich vernehmbar ihr Streben nach Unabhängigkeit artikulierten, und die persönliche wie diskursive Präsenz afrikanischer, karibischer und afroamerikanischer KünstlerInnen und Intellektueller in den geistigen Milieus der europäischen Metropolen zu einer realen Konfrontation politischer Einstellungen und divergenter Konzepte von „Kultur" geführt hatte. Für die internationalen Avantgarden seit dem Zweiten Weltkrieg spielte daher der Rekurs auf so genannte primitive Kulturen nur mehr eine sehr untergeordnete Rolle.

Betrachten wir heute ein Bild wie „Im Busch" von Carry Hauser, das 1971 entstand, überkommt uns unweigerlich ein Gefühl der Befremdung angesichts eines ungebrochenen malerischen Exotismus, der die Vorstellung einer unauflösbaren Einheit von tropischer Natur und schwarzen Menschen heraufbeschwört. Hausers Bild zeigt uns zwei schwarze Köpfe, wohl als Frau und Kind zu verstehen, die sich quasi organisch in ihr dekorativ aufgefasstes vegetabiles Umfeld integrieren. Der naive Ausdruck der Gesichter, hervorgehoben durch die weit geöffneten Augen, suggeriert eine unschul-

dige Erwartungshaltung und erinnert uns an manche Bilder von Henri Rousseau, die um 1910 entstanden. Natürlich ist ein Bild wie „Im Busch" zum Zeitpunkt seiner Ausführung den künstlerischen Entwicklungen und kritischen Auseinandersetzungen über die Repräsentation von Differenz weit hinterher. Aber wir müssen auch berücksichtigen, dass der 1895 geborene Hauser ein alter Mann war, als er Bilder wie diese schuf. In seinen späten Jahren war Hauser, der in jüngeren Jahren gegen die Nazis zu opponieren versucht hatte und ins Exil gehen musste, öfter nach Afrika gereist. Ähnlich wie bei Gauguin, fast 100 Jahre zuvor, schöpft der alternde Künstler aus seiner subjektiven Interpretation des Erlebens von Differenz eine Hoffnung auf kulturelle Erneuerung. Gegen Ende seines Lebens schrieb Carry Hauser: „Afrika hat eine Substanz – die Afrikaner haben eine Substanz – die mich gepackt hat, so dass alles, was ich in letzter Zeit geschrieben, was ich gemalt habe, mit Afrika zu tun hat und aus diesem afrikanischen Erlebnis entstanden ist, weil ich hier noch etwas sehe, was ich für eine Aussicht der Welt halte.

Wenn dieses ganze schöne Abendland in dieser unerhörten Schönheit, die es hatte – von der Antike und vom Christentum her gesehn – verlottert und missbraucht wurde, wenn alles irgendwie vertan und alles schwindet, dann ist die Hoffnung, dass ein zu sich zurückgefundenes Afrika, ein reafrikanisiertes Afrika uns Europäern sehr viel sagen kann. Nicht nur im geistigen Sinne." (1)

Nimmt man ein künstlerisch verwandtes Bild von Carry Hauser zum Vergleich – „Junger Toter im Busch" von 1976 – so mag man den, wenn auch naiven, Versuch erkennen, weltpolitische Machtverhältnisse anzusprechen. Der weiße Jäger im Hintergrund scheint die Ursache für die Trauer der Schwarzen um einen von einer Kopfwunde gezeichneten Jungen zu sein. Dessen relative Hellhäutigkeit, die quasi zwischen der Hautfarbe der Schwarzen und der des Weißen angesiedelt ist, deutet darauf hin, dass mit diesem Bild auch die Idee eines universalen Humanismus verbunden ist.

Die österreichische Kunstwelt war in den 1960er und 1970er Jahren ziemlich weit entfernt von den postkolonialen Debatten um die realen und symbolischen Ebenen des sich wandelnden Verhältnisses zwischen Europa und seinen Ex-Kolonien. Man kommt jedoch nicht darum hin, an jene seltenen und umso bemerkenswerteren künstlerischen Arbeiten zu erinnern, die sich eben doch damit auseinandersetzten. Peter Kubelkas Film „Unsere Afrikareise" aus den 1960er Jahren wäre hier wohl das signifikante Bei-

1 Carry Hauser, in: Carry Hauser 1895–1985, Ausstellungskatalog Frauenbad, Baden bei Wien, 1989, S. 94.

206

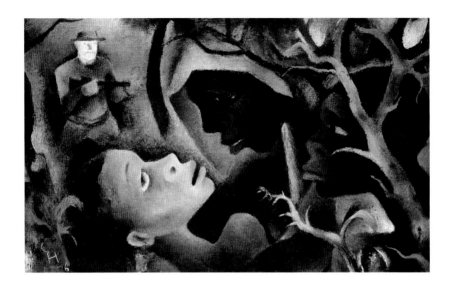

Carry Hauser, „Junger Toter im Busch", 1976, aus: Carry Hauser. Zum 90. Geburtstag.
Eine Rehabilitation, Hochschule für angewandte Kunst in Wien, 1985, Abb. 40

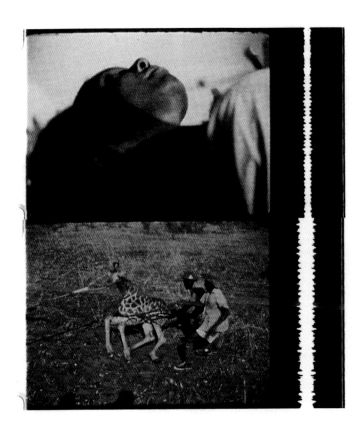

Peter Kubelka, aus: „Unsere Afrikareise", 1961, aus: Peter Kubelka, Gabriele Jutz,
Peter Tscherkassky, Wien, 1995

spiel für eine damals höchst aktuelle Kritik des spätimperialistischen Habitus weißer Wild- und Bild-Jäger in Afrika.

Carry Hauser gehört aber einer ganz anderen Generation an. Es wäre verfehlt, seine künstlerische Bearbeitung von Identität und Differenz nur an seinem Spätwerk zu messen. Ein halbes Jahrhundert früher, 1927, entstand das Bild „Jazz-Band". In ikonografischer Nähe zu malerischen Darstellungen der Pariser und Berliner Zwischenkriegskunst illustriert bzw. propagiert Hausers Bild eine – um in der Terminologie der Zeit zu sprechen – „rassenübergreifende" Verständigung auf dem Gebiet der modernen Musik. Drei Musikerköpfe – weiß, schwarz und jüdisch – repräsentieren hier eine transkulturelle Fusion, die sich, bei aller Problematik der stereotypen Zeichnung des schwarzen und des jüdischen Musikers, gegen eine völkisch-nationale Auffassung von Kultur ausspricht, wie sie gegen Ende der 1920er Jahre in Deutschland und Österreich dominant wurde. Typologisch gehört Hausers „Jazz-Band" in das Motivrepertoire der so genannten „Negrophilie" der 1920er Jahre, einer kulturellen Begeisterung für alles Schwarze, die sich am prägnantesten in Paris ausformte. Man muss die „Negrophilie", deren Offenheit für schwarze Musik, Tanz und Poesie sich positiv von zeitgenössischen rassentheoretischen Diskursen abhebt, auch für ihre Tendenz zur Reduktion schwarzer Menschen und ihrer kulturellen Praktiken auf ein weißes Bild kritisieren, das ihre Körperlichkeit hervorstreicht, sie mit angeblichen natürlichen Dispositionen verknüpft und oft, wie im Fall von Josephine Baker, in die Nähe des Animalischen rückt.

Frantz Fanon, zentraler Theoretiker der antikolonialen Befreiungsbewegungen, hat sich 1952 zu diesen „positiven" Rassismen klar geäußert: „Für uns ist derjenige, der die Neger vergöttert, ebenso ‚krank' wie derjenige, der sie verabscheut." „Absolut gesehen", schreibt Fanon in einer ätzenden Kritik der „Negrophilie", „ist der Neger nicht liebenswerter als der Tscheche." (2) Dennoch denke ich, dass man mit einem Bild wie Hausers „Jazz-Band", das in einem Wiener Kontext entstanden ist, der von der Weltoffenheit des Pariser Kulturklimas der Zwischenkriegszeit weit entfernt war, nicht gleichermaßen streng ins Gericht gehen sollte. 1927 löste die Aufführung von Ernst Kreneks „Jazzoper" „Jonny spielt auf" mit ihrem schwarzen Titelhelden einen Skandal aus und wurde mit rassistischer und antisemitischer Propaganda bekämpft. Dem Wiener Gastspiel von Josephine Baker im Jahr 1928 erging es ähnlich. Und 1937 übernahm

2 Frantz Fanon, Schwarze Haut, weiße Masken, Frankfurt a. M., Suhrkamp, 1985, S. 8.

das Signet-Bild der Nazi-Ausstellung „Entartete Musik" den Jazzmusiker aus dem Plakat zu Kreneks Oper und ersetzte die Nelke im Knopfloch durch den Judenstern. Allerdings muss man beim Vergleich von Hausers „Jazz-Band" der 1920er Jahre und seinen naiv-exotistischen Afrika-Bildern der 1970er Jahre festhalten, dass das frühe Werk einen Versuch darstellt, sich einem zeitgenössischen Phänomen der kulturellen Transformation mit Sympathie zu nähern, während die späten Bilder mit ihrer Vorstellung eines zeitlos-natürlichen Anderen völlig jenseits aller politischen Realitäten operieren und von nichts anderem als einer subjektiven Sehnsuchtsfantasie zeugen. Wie Carry Hausers Spätwerk bleibt auch das aus den 1960er Jahren stammende Bild mit dem – möglicherweise nicht authentischen – Titel „Negermädchen" des heute weniger bekannten Malers und Grafikers Axl Leskoschek einem klischeehaften Bild vom naturverbundenen, einfachen und treuherzigen Schwarzen verbunden. Die chromatische Korrespondenz von braunem Inkarnat und braun gehaltenem vegetabilen Umfeld unterstützt hier die im Westen seit der Aufklärung tradierte Vorstellung von der „Natürlichkeit" und damit zugleich relativen Kulturferne der Afrikaner. Leskoscheks Gestaltung des scheuen, erwartungsvollen Blicks des Mädchens erinnert an das Genre des Mitleidskitsches vom Typus des von Straßenmalern angebotenen „Zigeunermädchen mit Träne". Nimmt man die Inschrift „Arme Negerin" im unteren rechten Eck des Bildes hinzu, so verstärkt sich noch der Charakter eines paternalistischen Mitleidskitsches, der die Dargestellten zu handlungsunfähigen, passiven Empfängern weißer Empathie oder, wie in den heute üblichen schwarzen Kindern auf Caritas-Spendenplakaten, auch europäischer Almosen degradiert.

Der 1889 geborene Leskoschek hatte im Verlauf seiner künstlerischen Entwicklung vom Jugendstil über den Expressionismus und einer Variante des sozialkritischen Realismus zahlreiche Bücher illustriert. Ein populäres Beispiel ist der Band „Negermärchen," 1921 im Rikola Verlag erschienen. In diesem Fall ist der Künstler an der Verankerung einer kolonial-rassistischen Ikonografie in den Köpfen einer heranwachsenden nächsten Generation beteiligt. Künstlerisch und motivgeschichtlich am interessantesten im Zusammenhang der exotistisch-primitivistischen Fantasien ist das Aquarell „Nacktes Liebespaar" aus dem Jahr 1947, das also noch während Leskoscheks Exil in Brasilien entstanden ist. Die drastische Sexualität der Szene eines monumental gegebenen schwarzen bzw. dunkelhäutigen Paares vor dem Hintergrund einer dörflichen

Ansiedlung inmitten üppiger, tropisch anmutender Vegetation paart sich hier mit einer im Rahmen von Leskoscheks Werk radikalen bildnerischen Gestaltungsfreiheit. „Nacktes Liebespaar" steht damit in einer Tradition der Moderne, die von Manets „Olympia" über Picassos „Demoiselles d'Avignon" bis zu den Malern der „Brücke" reicht und aus der im 19. und 20. Jahrhundert weit verbreiteten Durchdringung von Diskursen über „Rasse" und Sexualität eine Hypersexualisierung des schwarzen Körpers extrahiert, welche den Künstlern als Motor für künstlerische Grenzüberschreitungen dient. Man muss angesichts des Aquarells von Leskoschek v.a. an Ernst Ludwig Kirchner erinnern, der seit 1909 mit schwarzen Modellen arbeitete, die er – wie andere Maler der „Brücke" – aus den Artisten einer der vielen zeitgenössischen kolonialen Unterhaltungsshows engagiert hatte. Geleitet von der Fantasie einer exorbitanten Sexualität von Schwarzen werden Sam und Milli, die Kirchner in seinem Studio nackt fotografierte, immer wieder zur Inszenierung sexueller, geradezu pornografischer Posen herangezogen. Moderne Künstler wie Kirchner partizipierten damit, trotz ihrer abweichenden Interessen, immer auch an den kolonial-rassistischen Praktiken der Mainstreamkultur im Zeitalter des Hochimperialismus.

Ich möchte dieses Streiflicht auf Momente der exotistischen Fantasie in der österreichischen Malerei mit Friedensreich Hundertwasser als Vertreter einer wesentlich jüngeren Künstlergeneration beschließen. Seine Lithographie „Araberin" von 1955 ist zugleich das älteste Bild aus diesem Motivbereich in der Ausstellung. Bemerkenswert an dem Blatt ist zunächst die Tatsache, dass außer dem Titel kaum etwas darauf hinweist, dass es sich bei dem Frauenkopf um eine „Araberin" handelt, wenngleich die architektonische Kulisse im Hintergrund auf einen orientalischen Zusammenhang hindeutet. Es geht hier offensichtlich in erster Linie um die Imagination der exotischen Frau, eine erotisierte Form des Differenzbegehrens, für das die kulturelle Konkretisierung zweitrangig erscheint. Diese Lektüre, die eine gewisse Austauschbarkeit des Objekts dieses Begehrens annimmt, wird gestützt von der Tatsache, dass Hundertwasser die Lithographie der „Araberin" nach dem Vorbild eines drei Jahre zuvor entstandenen Aquarells anfertigte. Dieses trägt den bemerkenswert konditional-possessiven Titel „Wenn ich eine Negerin hätte, würde ich sie lieben und malen". 1951, nach der Rückkehr von einer Reise nach Tunesien und Marokko auf einer einsamen steirischen Berghütte ausgeführt, weist das Blatt – bis hin zur Gestaltung der Frisur – exakt

dieselben gestalterischen Bausteine auf, nur dass es sich hier, wie das Inkarnat und die breiten, übertrieben rot gemalten Lippen zu verstehen geben, offensichtlich um das Bild einer schwarzen Frau handelt. Es ist speziell der Zusammenhang einer scheinbaren Austauschbarkeit der exotisierten Frau mit einem sexuell grundierten symbolischen Besitzanspruch durch den weißen Künstler – nirgendwo deutlicher zum Ausdruck gebracht als in dem Titel des Aquarells – der uns ein Grundmuster des europäischen Differenzkonsums vor Augen führt, nämlich eine weitgehende Ignoranz gegenüber den Realitäten und Besonderheiten anderer Gesellschaften, Kulturen und Menschen bei gleichzeitig radikal subjektivistischer Vereinnahmung einzelner Fragmente des Anderen für die Entfaltung eines männlichen westlichen Künstlersubjekts.

Welche Bedeutung hatte dieser Umweg über eine Fremdheit, wie konstruiert sie auch sein mag, für die Kunst Hundertwassers? Als Hundertwasser Ende der 1950er Jahre seine interessantesten Arbeiten ausführt, die Aktion „Endlose Linie" in der Hamburger Kunsthochschule sowie die Versuche, durch das Ansetzen von Schimmelpilzkolonien in den Klassenräumen sein „Verschimmelungsmanifest gegen den Rationalismus in der Architektur" umzusetzen, ist seine künstlerische und kulturkritische Programmatik bereits voll ausgebildet. Sie basiert auf einer polemischen Kritik der Geometrisierung der Lebensräume in der Moderne, die das Humane und Schöpferische des Menschen durch Normierung verschütten würde. Dagegen setzt Hundertwasser ein vitalistisches Konzept von „Leben", abgeleitet von organischen Prozessen in der Natur. Wenn Hundertwasser während seiner Schimmelaktionen, die als symbolische Attacke auf den Rationalismus der westlichen Moderne zu verstehen sind, zur Schaffung einer „Atmosphäre der freien und ungebundenen schöpferischen Tätigkeit" andauernd arabische Musik spielt, (3) wird ersichtlich, wie hier das „Orientalische" im Sinne eines emphatisch aufgefassten organisch-natürlichen Lebensbegriffs gegen die diagnostizierte Erstarrung der spätmodernen Gesellschaft in Stellung gebracht wird.

3 Friedensreich Hundertwasser, „Offener Brief an den Kultursenator der Freien und Hansestadt Hamburg," 1959, zit. nach: Hundertwasser Friedensreich Regentag (Ausstellung im Museum Ludwig, Köln), Glarus, Verlag Gruener Janura, S. 133.

Exotic Fantasies in Post-War Austrian Painting
Christian Kravagna

My short talk will look at a few examples of Austrian painting from the 1950s to the 70s that can be classified under the genres of Exoticism and Primitivism. As curator, Hedwig Saxenhuber has selected paintings and graphic works from the MUSA collection for this exhibition that do not necessarily represent the better-known sides of post-war Austrian art, and whose motifs, along with titles such as "Arab Woman", "Negro Girl" or "In the Bush" prompt us to wonder what this kind of artistic imagination of the Foreign and the Other is all about. From a present-day perspective, the naive way in which European late modernists turned towards an Oriental or African dream world seems strange and off-putting. Of course we all know about the significance of primitivist tendencies for the genesis of modern art, beginning with Gauguin and exercising a vital influence on Expressionism, Cubism and Surrealism, but in that case we are dealing with developments taking place from the late 19th century until the period between the wars.

The main features of the intercultural perception of classical modernism could be summed up as follows: the modern artist subject perceives the deficits of accelerated modernization, mechanization and rationalization as a problem involving the disintegration of community and the loss or burying of non-rational aspects of subjectivity. In ethnographic museums, world expositions and folk art shows, artists, on a quest for alternative forms of culture and living, encounter mute icons of cultural difference, which seem to be conducive to relatively free-form interpretation. They constitute a kind of screen onto which everything can be projected that is sorely missed in the artists' own cultural milieu. The insecure modernist subject thus attempts to restore his integrity in the mirror of a phantasmal Other.

The background to these early modernist attitudes to the Other is defined mainly by two determinants: we find ourselves between 1890 and 1940, i.e. between Gauguin and the Surrealists, in the age of European high imperialism, whose pictorial horizons stem

from a long history of colonialism and the accompanying attempts at representation, or construction, of cultural difference. Modern artists were likewise molded by this collective world imagery. However, their more or less revolutionary, or in some cases escapist, interests are directed toward a critique of the concept of culture and civilization Europe used to justify its colonial claim to subjugate the rest of the world. And yet the works of these artists still resonate with the imperial mindset and racist perceptual patterns that pervaded all areas of life in that era.

Conditions changed dramatically following the Second World War and the Fascists' destruction of Western civilization, which took off in a different direction and went much further than anything the civilization-critical or revolution-minded avant-gardists could have imagined. Romantic projections of qualities such as "primalness", "naturalness", and unspoiled authenticity onto the Other no longer seemed possible, certainly when the colonies began to strive loudly for independence, if not before, and when not only the discursive but also the personal presence of African, Caribbean and Afro-American artists and intellectuals on the arts & letters scene in the major European cities led to a real confrontation between political ideologies and divergent concepts of "culture". The recourse to so-called "primitive cultures" thus played only a very minor role for international postwar avant-gardists.

If we look at a picture like Carry Hauser's 1971 "In the Bush" today, we are unwittingly overcome by a feeling of estrangement in view of the picturesque Exoticism in evidence here despite the late date, conjuring an indissoluble unity between tropical nature and black people. Hauser's image shows us two black heads, presumably to be understood as woman and child, which are almost organically integrated into the decoratively depicted vegetation surrounding them. The naive expressions on their faces, underscored by wide-open eyes, suggest an innocent attitude of expectation and recall certain pictures by Henri Rousseau executed around 1910. Naturally a picture like "In the Bush" lagged far behind the latest artistic developments and critical debates on the representation of difference at the time it was produced. But we also have to keep in mind that Hauser was born in 1895 and was therefore an old man when he created pictures like this one. In his latter years Hauser, who had earlier tried to oppose the Nazis and was forced into exile as a result, took many trips to Africa. Like Gauguin nearly 100 years before him, the aging artist draws on his subjective interpretation of

the experience of difference as a promise of cultural renewal. Carry Hauser himself wrote toward the end of his life: "Africa has a substance – the Africans have a substance – that gripped me, so that everything I have written recently, everything I have painted, has to do with Africa and emerged from this African experience, because I still see something here that I believe to be an outlook for the world.

If this whole glorious Occident with the incredible beauty it once had – as witnessed by Antiquity and Christendom – has gone to ruin and been abused, if all has somehow been lost and everything is vanishing, then there is hope that an Africa that has come back into its own, a re-Africanized Africa, has a great deal to say to us Europeans. And not only in the spiritual sense." (1)

If one takes an artistically related picture by Carry Hauser as a point of comparison, "Dead Youth in the Bush" from 1976, one may be able to perceive an attempt – however naïve – at addressing global political power relations. The white hunter in the background seems to be the cause of the grief the black people are feeling for the young man felled by a head wound. His relatively light complexion, which is set more or less between the skin color of the blacks and the whites, suggests that the notion of universal humanism is also associated with this image.

The Austrian art world of the 1960s and 70s was quite far removed from the post-colonial debates on the real and symbolic levels of the changing relationship between Europe and its ex-colonies. But it is hard to ignore those rare, and therefore all the more remarkable, artworks that nonetheless try to come to terms with this theme. Peter Kubelka's film "Our Trip to Africa" from the 1960s is probably the most significant example here of the extremely topical criticism of the late imperialist habitus of the great white game and picture hunter in Africa.

Carry Hauser belongs to a completely different generation. It would be wrong to measure his artistic processing of identity and difference based on his late work alone. Half a century earlier, in 1927, he painted the picture "Jazz Band". Iconographically close to the picturesque illustrations found in art between the wars in Paris and Berlin, Hauser's image illustrates, or rather propagates, "interracial" – to use the terminology of the times – understanding in the field of modern music. Three musicians' heads – white, black and Jewish – stand here for a cross-cultural fusion, which, despite all the criticism that might be voiced at the stereotypical depiction of the black and the Jewish

1 Carry Hauser, in: Carry Hauser 1895–1985, Frauenbad exhibition catalogue, Baden bei Wien 1989, p. 94.

musicians, speaks out against the race ideology and the nationalistic attitude toward culture that came to prevail towards the end of the 1920s in Germany and Austria. Typologically, Hauser's "Jazz Band" belongs to the motif repertoire of the so-called "Negrophilia" of the 1920s, a cultural enthusiasm for everything black that was at its most pronounced in Paris. One must criticize this "Negrophilia" – whose openness to black music, dance and poetry forms a positive contrast to the contemporary discourses on race theory – for its tendency to reduce black people and their cultural practices to an image seen through white eyes and emphasizing physicality, tied in with purportedly natural dispositions and often, as in the case of Josephine Baker, ascribing virtually animalistic traits to blacks.

Frantz Fanon, central theorist of the anti-colonial liberation movements, took a clear stance on this "positive" racism in 1952: "To us, those who idolize the Negroes are just as 'sick' as those who despise them." "In absolute terms", Fanon wrote in a scathing critique of "Negrophilia", "the Negro is no more endearing than the Czech." (2) Nevertheless, I still think there is no need to take a picture like Hauser's "Jazz Band", which was produced in a Viennese context far removed from the cosmopolitan Parisian cultural climate between the wars, so sternly to task. That same year, 1927, Ernst Krenek's "jazz opera", "Jonny Strikes Up", with its eponymous black hero set off a scandal and triggered protests with racist and anti-Semitic propaganda. A guest performance by Josephine Baker in Vienna in 1928 suffered a similar fate. And in 1937 the emblem for the Nazi exhibition of "Degenerate Music" used the image of the jazz musician from the poster for Krenek's opera, replacing the carnation in his buttonhole with the yellow Jewish star.

In comparing Hauser's "Jazz Band" of the 1920s with his naive exoticizing Africa pictures of the 1970s, we can intuit that the earlier work represented the attempt to treat a contemporary phenomenon of cultural transformation with an open mind, while the late pictures with their imagining of a timeless, nature-rooted Other operate completely outside of any political reality and testify to nothing more than a subjective fantasy of longing.

As is the case in Carry Hauser's late work, painter and graphic artist Axl Leskoschek, who is less well-known today, remains indebted to a cliché-bound image of nature-loving, simple and loyal-hearted blacks in his 1960s picture with the – possibly not authen-

2 Frantz Fanon, Schwarze Haut, weiße Masken, Frankfurt/Main: Suhrkamp 1985, p. 8.

tic – title "Negro Girl". The chromatic correspondence between the brown flesh tones and the brown plant life supports here the traditional notion, held in the West ever since the Enlightenment, of the naturalness and hence the relative remoteness from civilization of Africans. Leskoschek's limning of the shy, expectant gaze of the girl recalls the genre of sympathy kitsch of the type "Gypsy Girl with Tear" typically hawked by street painters. If we also take note of the inscription "Poor Negro Woman" in the lower right corner of the picture, the impression of paternalistic kitsch-mired sympathy is reinforced, turning the subject into a disempowered, passive recipient of white empathy or degrading her, like the black children we often see on fund-raising posters, to a candidate for European charity.

Born in 1889, Leskoschek illustrated numerous books in the course of his artistic development from Jugendstil to Expressionism and onward to a variation on socially critical realism. A popular example is his "Negro Fairytales", published in 1921 by Rikola. In this case the artist participates in the anchoring of a colonial, racist iconography in the minds of the next generation. The watercolor "Naked Lovers", executed in 1947 while Leskoschek was still in exile in Brazil, is most interesting artistically and in terms of motif history in connection with exoticist-primitivist fantasies. The drastic sexuality of the scene of a monumentally portrayed black, or dark-skinned, couple before the backdrop of a village set in the midst of lush, tropical-looking vegetation is paired here with what is for Leskoschek a radical display of creative freedom. "Naked Lovers" thus takes its place in a tradition of modernism that can be traced from Manet's "Olympia" to Picasso's "Demoiselles d'Avignon" and then to the painters of the "Brücke". This tradition takes the discourses on "race" and "sexuality" that were widespread in the 19th and 20th centuries, and extracts from these a hypersexualization of the black body, which serves as a driving force pushing artists to overstep artistic bounds. One is reminded here above all of Ernst Ludwig Kirchner, who began working with black models in 1909, whom he – like other "Brücke" painters – discovered as actors in one of the many contemporary colonial entertainment spectacles. Guided by the fantasy of the exorbitantly sexual black, the artist again and again enlists Sam and Milli, here in a photo by Kirchner, for the staging of sexual, almost pornographic poses. Despite their divergent interests, with works like these modern artists are complicit in the colonial, racist practices of mainstream culture in the high age of imperialism.

I would like to conclude this brief foray into moments of exoticist fantasy in Austrian painting with Friedensreich Hundertwasser as an exponent of a much younger generation of artists, whose lithograph "Arab Woman" of 1955 is at the same time the oldest picture in the exhibition representing this motif group. What is remarkable about this work is first of all the fact that hardly anything, besides the title, indicates that the woman whose head is shown is an "Arab Woman", although the architectural backdrop certainly evokes an Oriental context. This picture is obviously about how an exotic woman is imagined, an eroticized form of the yearning for difference, for which the actual cultural details seem to be of merely secondary importance. This reading, which assumes a certain interchangeability of the object of desire, is supported by the fact that Hundertwasser executed the lithograph of the "Arab Woman" based on a watercolor painted three years before. This bears the curious conditional-possessive title "If I Had a Negro Woman I Would Love Her and Paint Her". This watercolor, executed in 1951 in a lonely mountain hut in Styria, following the artist's return from a trip to Tunisia and Morocco, manifests exactly the same pictorial components – except for the hairstyle – as the later image, but the painting shows a black woman, as the complexion and the fleshy lips painted an exaggerated red are meant to convey. Here it is especially the connection of a seeming interchangeability of the exoticized woman with a sexually founded symbolic possessive claim by the white artist – expressed nowhere more clearly than in the title of the watercolor – that demonstrates for us a basic pattern of European consumption of difference. What is at work here is a widespread ignorance of the realities and particularities of other societies, cultures and peoples, accompanied at the same time by a radically subjectivist appropriation of individual fragments of the Other to serve a male Western artistic subject seeking to engage in a project of self-realization.

What is the significance for Hundertwasser's art of this detour into the Foreign, however highly constructed this actually turns out to be? Hundertwasser's artistic programmatic thrust was already fully developed, complete with its critique of culture, in the late 1950s when he made his most interesting works, namely the "Endless Line" in Hamburg's School of Art and his experiments growing mould colonies in the classrooms as a practical expression of his "Verschimmelungsmanifest gegen den Rationalismus in der Architektur" ("Mold Manifesto against rationalism in architecture"). This

artistic strategy is rooted in a polemical critique of the way in which modernism has caused the environment we live in to be governed by geometrical considerations, submerging people's humane and creative nature through standardization. Hundertwasser contrasts this with a vitalistic concept of "life" derived from organic processes in nature. During his mold projects, which are to be understood as symbolic attacks on the rationalism of Western modernism, Hundertwasser constantly plays Arabic music in order to create an "atmosphere of free and unfettered creative activity"(3), revealing that here the "Oriental", in the sense of an emphatically conceived organic and natural notion of life, is set in opposition to the petrification he diagnoses in late modern society.

3 Friedensreich Hundertwasser, "Offener Brief an den Kultursenator der Freien und Hansestadt Hamburg", 1959, quoted in: Hundertwasser Friedensreich Regentag, (exhibition in the Museum Ludwig, Cologne), Glarus, Verlag Gruener Janura, p. 133.

Jenseits der internalisierten Multitude
Reflektionen über die Arbeitsgruppe Chto delat
David Riff

1.

Chto delat („Was getan werden muss") wurde im Jahre 2003 gegründet. 2003 waren viele Dinge, die mittlerweile auf schmerzliche Weise deutlich geworden sind, noch reine Hypothesen. Eines jedoch stand fest: Der Moskauer Aktionismus und seine Interventionen hatten eine instrumentalisierende, entpolitisierende Logik angenommen. KünstlerInnen optierten für „widerständige" Akte des Verschwindens statt für offen „revolutionäre" Zurschaustellungen. Natürlich hing noch etwas vom aufgeladenen Klima der 1990er in der Luft. Insgesamt jedoch hatte sich das politische Kunstverständnis auf sich selbst als Potenzialität zurückbesonnen, in personifizierter Form als psychologisches Ritual und Gruppentherapie oder in konkreter Form als materielle Sensibilität. Der „Ausflug aus der Stadt", der im Underground der späten sowjetischen und frühen post-sowjetischen Ära stets eine wichtige Geste gewesen war, schien nun wieder an Aktualität zu gewinnen. Chto delat wurde im Rahmen einer Aktion gegründet, mit der man dieses Pathos des Exodus in eine offene Forderung nach Repolitisierung verwandeln wollte. Am Vorabend der pompösen Jubiläumsfeierlichkeiten in Petersburg machte sich eine Gruppe Intellektueller und KünstlerInnen auf, am Rande der Stadt ein neues „Zentrum" zu gründen. Auf Plakaten verkündeten sie ihre Absicht, die Stadt zu verlassen. Doch niemand nahm Notiz davon.

Im Jahre 2003 war bereits klar, dass irgendwann eine Industrialisierung zeitgenössischer Kunst erfolgen würde. Das Sammeln von Kunst erlebte eine ungeheure Renaissance, ebenso die gegenständliche Malerei von KünstlerInnen, die aus der Hausbesetzerszene der 1990er hervorgegangen waren, darunter Konstantin Zvezdochetov, Valery Koshlyakov oder, noch bedeutender, Dubosarsky und Vinogradov. Gleichzeitig besaßen Dubosarsky und Vinogradov etwas, was man eine „proletarische Sensibilität" für die Potenzialität der Kunstszene und ihre Mikrogemeinschaften nennen könnte. Diese

Sensibilität hatte auch eine wirtschaftliche Dimension und führte zu ehrgeizigen Ausstellungsprojekten, die einen beträchtlichen Anteil an der in den nächsten Jahren erfolgenden Gentrifizierung hatten. Chto delat hatte seinen ersten öffentlichen Auftritt im Rahmen eines solchen Projekts, und zwar auf dem Festival Art Klyazma im Sommer 2003, einem der symptomatischsten Kunstevents dieser Zwischenphase, die ich zu beschreiben versucht habe. Seltsamerweise handelte es sich auch dabei um einen „Ausflug aus der Stadt".

Das Art Klyazma-Festival war eine große Open-air-Veranstaltung im heruntergekommenen sowjetischen Ferienzentrum Pirogovo (etwa zwei Stunden vom Moskauer Stadtzentrum entfernt), organisiert von Vladimir Dubosarsky in Zusammenarbeit mit der PR-Agentin Olga Lopukhova und der Kuratorin Evgenija Kikodze. 2003 gab es dort noch triste Ferienappartements für die Arbeiterklasse und heruntergekommene, nur eingeschränkt nutzbare Gemeinschaftsanlagen. Die Auswahl der teilnehmenden KünstlerInnen und Darbietenden war äußerst breit. So kamen nicht nur junge und erfolgreiche potenzielle Megastars, sondern auch viele der weitaus weniger schillernden Initiativen, die noch immer in einer Ästhetik des performativen Widerstandes arbeiteten. Zu sehen waren Gruppen wie Radek Community, Escape-Programm oder das Lifschitz-Institut, aber auch jüngere wie Chto delat, deren Artikulation ihres politischen Anspruchs auf die Idee der Gemeinschaft als Vorstellung eines absoluten Zustands von Immanenz und Unmittelbarkeit mal mehr, mal weniger konfus war. Die Gemeinschaft war bei Art Klyazma also irgendwie präsent, ihr Zustand spiegelte jedoch den Gesamtzustand des Ortes wider, der kurz zuvor an einen neuen Besitzer verkauft worden war: halb verfallen, deklassiert, atomisiert und voller im Schwinden begriffener Resthoffnungen, die aber ausreichten, um sich ein potenzielles Operationsfeld des kulturellen Widerstandes vorstellen zu können. Dieses heterogene Feld ist mittlerweile fast ganz verschwunden, und die Art-Klyazma-Festivals trugen zu seiner Auflösung ebenso bei wie zur letztendlichen Zerstörung des Volkssanatoriums. Heute trifft die bürgerliche Boheme bei ihren „Ausflügen aus der Stadt" dort auf einen exklusiven Yachtclub (der 2007 und 2008 auch für Ausstellungen genutzt wurde) oder auf das Barvikha Luxury Village, wo Gagosian 2007 eine Ausstellung hatte.

2.

Im Jahre 2003 konnte man sich die fragmentierten Künstlergemeinschaften der 1990er irgendwie noch als politisierte Multitude vorstellen. Heute klingt das unglaublich naiv. Man wollte ein neues partizipatorisches Publikum für Kunst und Theorie schaffen und kultivieren, eine Gemeinschaft aus KünstlerInnen und PhilosophInnen, die eine neue politisch-ästhetische Subjektivität hervorbringen würde. In den 1980er und 1990er Jahren hatte das Ideal einer intellektuellen Gemeinschaft noch eine Basis in der Realität; es gab umfassende Kontakte zwischen poststrukturalistischen PhilosophInnen wie Valery Podoroga und Mikhail Ryklin und ihren jüngeren KollegInnen und mehr oder weniger radikalen VertreterInnen zeitgenössischer Kunst von Andrei Monastyrsky bis Brener und Osmolovsky. Die jüngere Philosophengeneration, darunter Igor Chubarov und Keti Chukhrov, befand sich im ständigen Austausch mit den Künstlern Anatoly Osmolovsky und Dmitry Gutov und hatte gerade eine intellektuell höchst anspruchsvolle Zeitschrift veröffentlicht. Chto delat wurde auf einem ähnlichen Dialog zwischen KünstlerInnen (Dmitry Vilensky, Olga Egorova, Natalia Pershina) und PhilosophInnen (Artiom Magun, Oxana Timofeeva und Alexei Penzin) begründet, einem Dialog, der große Entwicklungsmöglichkeiten zu bieten schien.

In den ersten vier Ausgaben von „Chto delat" wurde versucht, diese Entwicklungsmöglichkeiten zu erfassen: Es ging darum, was man mit der Gemeinschaft aus PhilosophInnen und KünstlerInnen tun sollte, darum, wie man sie politisieren und in temporären Autonomiezonen aufrechterhalten könnte (Ausgabe 2), wie sie sich durch die theoretische und praktische Emanzipation von entfremdeter Arbeit radikalisieren ließe (Ausgabe 3) und wie diese Praxis in einem internationalistischen, globalisierten Kontext umzusetzen wäre (Ausgabe 4). Zweifellos handelte es sich dabei um ein ehrgeiziges Programm und noch dazu eines mit äußerst widersprüchlichen Resultaten. Die ersten vier Ausgaben wurden von der Poesie eines konfusen ideologischen Leitfadens definiert: Sie waren voll hilfreicher Einführungen in das Werk von TheoretikerInnen wie Castoriadis, Negri oder Adorno (via Osmolovsky) und bruchstückhafter, manifestartiger Texte. Gleichzeitig hatte man das Gefühl, dass jede Zeitung randvoll war mit verschiedenen, noch unbestimmten Optionen und Formen der Vermittlung oder Umverteilung des Politischen durch die Kunst und Positionen beinhaltete, die sich gegenseitig ausschlossen und so später nacheinander verschwinden sollten.

Chto delat, „Social Forum" während des G8-Gipfels in St. Petersburg, August 2006
Credit: Dmitry Vilensky

Die Zeitung selbst war voller Widersprüche und ihr Verhältnis zur künstlerischen Produktion nicht weniger ambivalent, vor allem, wenn sie über ein Kunstwerk bei einer Ausstellung gratis verteilt wurde. Diese Form der Verteilung erregte von Anfang an Misstrauen. Bei der dritten Ausgabe von „Chto delat", „Emancipation of/from Labor", wurde erstmalig ein Kunstwerk als Distributionsplattform verwendet. Es handelte sich dabei um Dmitry Vilenskys „Negation of Negation" (2003–2004), einer durch eine freistehende Wand strukturierten Videoinstallation, auf deren Vorderseite das Video „Production Line" projiziert wurde. Das Video entstand aus Aufnahmen im Automobilwerk von Gorky, das 1929 von Henry Ford erbaut wurde. Das Bild fordistischer Arbeit – mittlerweile zum Exotikum und Tabu geworden – hat eine B-Seite bzw. einen „Backstage-Bereich". Neben Bänken gibt es zwei Videos von Demonstrationen aus der Anti-Globalisierungsbewegung mit dem Namen „Toni Negri Speaks" und „Screaming". Diese Bilder des post-fordistischen Protests hatten ihre Entsprechung in der Zeitung „Chto delat 3", die auf Paletten kostenlos zum Mitnehmen bereitlag.

Die Kritikerin und Künstlerin Zanny Begg aus Australien bezeichnete die Form einmal als „komplizierte Geste". Hinter der Repräsentation eines klassischen entfremdenden fordistischen Fließbandes tauchen subkutan post-fordistische virtuose Ökonomien des Affekts auf, allerdings nicht als „kreative" Büroarbeit oder noch „kreativere" Freizeit, sondern als konfuser, affektiver Protest der multituden Linken, die sich in einem äußerst leninistischen Verständnis als „kollektive Organisatorin" als Gemeinschaft um eine Zeitung schart. Diese Zeitung nutzt das Kunstwerk als Distributionsplattform und übersetzt einen bestimmten Diskurs, wodurch ein Paralleltext geschaffen wird, der gewissermaßen den autonomen Status des Werks in Frage stellt. Gleichzeitig sieht die zweisprachige Zeitung wie eine Beilage aus, die die Kunstwerke in gewisser Weise durch die fiktive Gegenwart einer fernen, diskursiven Gemeinschaft stützt, deren kryptische Äußerungen nun als Übersetzung vorliegen.

Was hat all das zu bedeuten? Eine mögliche Lesart ist die bewusst widersprüchliche Affirmation einer sowjetischen Ästhetik und der ihr zugrunde liegenden wahrhaftig kommunistischen Gefühle (schmerzvolle Versuche der Subjektivierung) unter drastisch geänderten Bedingungen; eine weitere besteht darin, dass Protest unter neokapitalistischen Bedingungen tatsächlich eine Form produktiver Arbeit ist, die vom Künstler/der Künstlerin entsprechend verwertet wird. In der Ökonomie der Kunst ist

die Zeitung eine Beilage aus Manifesten und politischen Meinungsäußerungen, die den symbolischen Wert des Kunstwerks durch ein geisterhaftes Gefühl von Gemeinschaft untermauert. Dieses Problem war bei Chto delat von Anfang an präsent und gab immer wieder Anlass zur Kritik an dem Projekt. So kam es bei Präsentationen mehrmals zu äußerst unangenehmen Situationen, die sich schnell in eine an die Ära Zhdanov erinnernde öffentliche Anhörung verwandelten, in der wir beschuldigt wurden, eine kollektive Erfahrung zu simulieren. Der Zeitung wurde auch vorgeworfen, sie gäbe der Theorie den Vorzug vor wirklichen Nachrichten oder der Ereignisberichterstattung: „Null Informationen", empörte sich der orthodoxe marxistische Künstler Dmitry Gutov bei einem dieser absurden Zusammentreffen.

Damit erwies sich jegliche praktische und diskursive Realisierung einer „Multitude" auf der Plattform zeitgenössischer Kunst bereits sehr früh als utopisch. Und doch stellten, so seltsam das klingen mag, die ersten sieben Ausgaben von „Chto delat" eine Verinnerlichung dieser und vieler anderer, vergleichbarer Ideen im Zusammenhang mit Leninismus, westlichem Marxismus, Post-Operaismus und französischem Situationismus dar. Sie entstanden im Laufe des Jahres 2004 aus der Zusammenarbeit einer kleinen Gruppe sehr unterschiedlicher Leute wie den KünstlerInnen Olga Egorova, Natalia Pershina, Nikolai Oleinikov und Dmitry Vilensky, den PhilosophInnen Artiom Magun, Oxana Timofeeva und Alexei Penzin sowie dem Dichter und Übersetzer Alexander Skidan und meiner Person. Die Vielfalt unserer jeweiligen Hintergründe und Erfahrungen bedeutete, dass es nie eine einheitliche Parteilinie geben konnte. Wir hatten einen intensiven E-Mail-Austausch, und wie man den Titeln der Ausgaben entnehmen kann, führte uns dieser auf eine turbulente Rundreise durch die klassischen Themen im Verhältnis von Kunst, Philosophie und politischem Aktivismus: „Autonomy Zones", „The Emancipation from/of Labor", „The International Now–Here", „Love & Politics" und „Revolution or Resistance" („Zonen der Autonomie", „Die Emanzipation der/von der Arbeit", „Die Internationale Jetzt–Hier", „Liebe und Politik" und „Revolution oder Widerstand"). Unsere redaktionellen Streitgespräche wurden einerseits im Stil einer öffentlichen Debatte geführt, waren andererseits jedoch vertraulich und gelangten nur indirekt an die Öffentlichkeit. Man könnte sagen, dass diese ersten Ausgaben eine Zone der Ununterscheidbarkeit eröffneten und uns eine Anlaufstelle verschafften, um über die Bedingungen unseres eigenen Engagements nachzudenken.

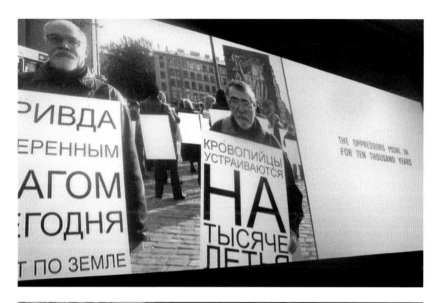

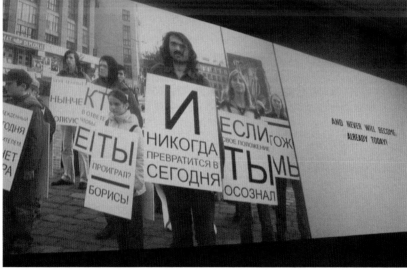

Chto delat (Olga Egorova, Nikolai Oleinikov, Dmitry Vilensky)
„Angry Sandwich-People, or In Praise of Dialectics"
Installationsansicht von „Capital. It Fails Us Now.", Tallinn, 2005

Diese Diskussion, die ihren Höhepunkt mit der sechsten Ausgabe von „Chto delat"
erreichte, war von essenzieller Bedeutung, weil sie zeigte, wie eine agonistische Ver-
handlung politischer und ästhetischer Themen funktionierten konnte. Allgemein ließ
sich sagen, dass alle DiskussionsteilnehmerInnen sehr viel lasen; für mich als Überset-
zer brachte die Arbeit an den sechs Ausgaben einen ungeheuren Rechercheaufwand
hinsichtlich der verwendeten Terminologie und Konzepte mit sich. Der gesamte Her-
stellungsprozess der ersten Zeitungen entsprach einer postfordistischen Version von
Antonio Gramscis Nachrichtenredaktionen als horizontalen, selbst organisierten Bil-
dungsinstitutionen für organische Intellektuelle. Die postfordistische Gemeinschaft
ist jedoch zu flexibel, um eine Synthese zu finden. Sie besteht aus seltsamen Transver-
salen, und ihre Konstellationen und Allianzen unterliegen ständigen Veränderungen,
da die Mitglieder der Gruppe zwischen unterschiedlichen Methodiken und Ansätzen
wechseln und dabei jeden Konflikt neu verhandeln. Der Herstellungsprozess der Zei-
tung war zu einer Art situationistischem Fußballspiel geworden, bei der sich Teammit-
gliedschaften und Splittergruppen spontan ergaben. So manche Partie schien aller-
dings im Nichts stattzufinden.

3.

Eine künstlerische Artikulation dieser Problematik ist erkennbar in „Builders", einer
Diashow/Audioinstallation aus dem Jahre 2004. In diesem Werk wird das bekannte
sowjetische Gemälde „Die Erbauer des Wasserkraftwerks von Bratsk", das Ende der
fünfziger Jahre entstand, von der Gruppe neu inszeniert. Das Originalbild entstand
im Rahmen eines poststalinistischen Revivals marxistisch-leninistischer Ästhetik in
den späten 1950er Jahren und ist im Wesentlichen modernistisch und brechtianisch,
wenn auch gegenständlich. Es zeigt ein geschlossenes „Kollektiv" aus KomsomolzIn-
nen, müde von ihrem Tagwerk, dem Bau eines gewaltigen Dammes. Sie sind ausge-
leuchtet wie auf einer Bühne, vor einem dunklen Hintergrund, der sie inmitten des
Nichts verortet.
In „Builders" fällt dieses „geschlossene" Kollektiv auseinander, kommt wieder zusam-
men und führt zu Konstellationen, die stets vor der endgültigen Auflösung zu stehen
scheinen und damit die Antagonismen problematisieren, die selbst im kleinsten Kol-
lektiv entstehen. Wie in Popkovs Gemälde bewegen sich diese Figuren vor einem dunk-

len Hintergrund, der nicht nur eine politische Leere oder einen luftleeren, autistischen Raum symbolisiert, sondern auch die zum Überdenken der Bedeutung des Politischen erforderliche Tabula rasa (vgl. Bojana Kunst). Die Tonspur zu „Builders" besteht aus Voice-overs von Mitgliedern der Gruppe, die über die Schwierigkeiten und die Hoffnungen von Mikropolitik in unserer Zeit sprechen. Dabei bestand das Anliegen, über das kollektiv diskutiert wurde, darin, die Agonismen aufzuzeigen, die überzeugte Politik heute mit sich bringen muss, und diese gleichzeitig mit einer Tradition des Klassenkampfes und des Engagements in Verbindung zu bringen, die nicht so homogen war, wie sie zunächst erscheint, eine Tradition, die – seltsamerweise – die Möglichkeit zu konstruktiver, immanenter Kritik und Opposition beinhaltet.

„Builders" hatte die Gemeinschaft im Vakuum „der politischen Nacht" platziert und schien eine fundamentale Neuverortung erforderlich zu machen. Als Nächstes folgte ein ambitionierteres Gemeinschaftsprojekt in einem realen sozialen Raum. Im Spätsommer 2004 stellte Chto delat eine kollektive Studie des Petersburger Viertels Narvskaya Zastava vor, einer Gegend, die in den russischen Revolutionen von 1905 und 1917 eine wichtige Rolle gespielt hatte. Das Projekt entstand auf Initiative von Dmitry Vilensky; er wollte die Gemeinschaft in das Viertel bringen, um die Möglichkeiten militanter Erkundung und politischen Engagements auszutesten. Bei diesem „Ausflug in die Stadt", der eine große Arbeitsgruppe mobilisierte, darunter SoziologInnen, ArchitekturhistorikerInnen und KünstlerInnen ohne frühere Verbindungen zu Chto delat, kamen Methoden von der eher traditionellen soziologischen Beweisaufnahme bis zur psychogeografischen Technik der situationistischen Dérive zum Einsatz.

Guy Debords Methode in das höchst unregelmäßige urbane Terrain der post-sowjetischen Ära einzubringen, war ein traumatisches Erlebnis, überschattet von dem Geiseldrama an der Schule in Beslan. Dieses Drama veranlasste den Präsidenten zu einer Rede, in der er eine Art Ausnahmezustand erklärte. Die Dérive war traumatisch. Sie endete damit, dass wir uns gegenseitig anbrüllten, als ich der Gruppe vorwarf, sie schmore, von ihrer kollektiven Identität besessen, im eigenen Saft und erhebe ihre Autonomie und Freundschaft zu einem Fetisch, während die Realität um uns herum aus den Nähten platzt. Und tatsächlich schien meine Kritik eine gewisse Berechtigung zu haben. Chto delat versuchte, die höchst widersprüchlichen Erfahrungen aus dem Drift-Projekt in zwei Ausstellungen und einer Zeitschrift darzustellen, doch

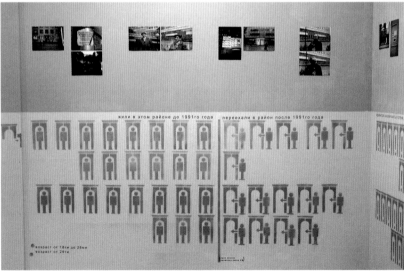

Chto delat, „Drift diaries", Fresko von Nikolai Oleinikov, Installation, NCCA, Moskau, 2005
„Drift", Narvskaja Zastava Grafik von Nikolai Oleinikov, Ausstellung, Museum der
Stadt Petersburg, 2004, credit: Dmitry Vilensky

erwies sich die Erfahrung selbst als erstaunlich resistent gegenüber jeglicher Form der Repräsentation.

Nach Chto delats Stadt-Projekt waren all unsere redaktionellen Debatten von einer zunehmenden Spannung zwischen den Gruppenmitgliedern geprägt, die zu einem orthodoxeren Marxismus neigten, und denen, deren anarchistische Sympathien überwogen. Zu einer Zuspitzung dieser internen Diskussion kam es während eines anderen „Ausflugs aus der Stadt" zum Fort von Kronstadt bei Petersburg, wo Dmitry Vilensky bei der Organisation eines Kunstevents zum Gedächtnis an die Kronstädter Rebellion von 1921 mitgeholfen hatte. Oxana Timofeeva und ich protestierten gegen Vilenskys anarchistisch-autonomistisches, anti-leninistisches Pathos, indem wir uns sinnlos betranken. Bei der Podiumsdiskussion war Alexei Penzin allerdings nüchtern und begann, Petersburger AnarchistInnen zu fragen, was sie von Netzwerken und Multituden hielten. Es stellte sich heraus, dass es sie nicht interessierte. Wir, ein mikropolitisches UFO mit den blinkenden Lichtern einer unzusammenhängenden postmodernen Theorie (die wir selbst nur halb verstanden) und schlichter zeitgenössischer Kunst, redeten geschwollen daher über die Unmöglichkeit der Repräsentation (oder waren einfach zu betrunken, um zu sprechen).

Nach dieser Exkursion durchlief Chto delat eine äußerst intensive Phase der Selbstkritik. Das ausgehandelte Ergebnis dieser Krise war die Einführung realer politischer und ästhetischer Antagonismen und eine Neubestimmung des Verhältnisses zwischen den künstlerischen Produktionen und der diskursiven Plattform der Gruppe. Wir beschlossen zwar, uns nicht aufzulösen, ersannen aber einige neue politische Verfahren zur Vermittlung bei chronischen Konflikten: Drei Mitglieder von Chto delat reichten, um eine Initiativgruppe zu bilden und autonome Projekte unter der Ägide unserer „Marke" durchzuführen. So begannen die PhilosophInnen der Gruppe nach Kronstadt mit der Erforschung der Möglichkeiten für die Organisation einer Konferenz über das Aufkommen eines neuen Nationalismus und protofaschistischer Kontrollmethoden mit der Unterstützung der Rosa-Luxemburg-Stiftung. Was immer von unserem Gemeinschaftssinn übrig war, gegen die Unsinnigkeit der Bürokratie hatte er keine Chance. Das Projekt wurde mehrmals hin- und hergereicht und dann, Anfang 2008, als der antifaschistische Diskurs schon längst in die Annalen der neueren russischen Geschichte eingegangen war, auf äußerst unscheinbare Weise umgesetzt.

Die KünstlerInnen wiederum beschlossen ebenfalls, als autonome Untergruppe tätig zu werden. Sie kehrten an den Ort unserer kollektiven Untersuchung zurück, um in Zusammenarbeit mit lokalen AktivistInnen, RentnerInnen und Kindern in Petersburg ein bewusst medial vermitteltes Stück namens „Angry Sandwich-People, or In Praise of Dialectics", 2005 zu inszenieren. Dieses Werk unterschied sich wesentlich von der Präsentation des Drift-Archivs. Vor dem Hintergrund eines neomodernistischen sowjetischen Wandgemäldes versammeln sich langsam PlakatträgerInnen („Sandwich People") mit Fragmenten eines Brecht-Gedichts auf der Brust. Wie echte PlakatträgerInnen gehören sie keiner eindeutigen Klasse oder Altersgruppe an und besitzen keine festgelegte politische Identität. Im Verlauf der Diapräsentation tragen sie Zeile für Zeile zusammen, kommen in unterschiedlichen Konstellationen zusammen und lösen sich wieder auf. Dies hat den Anschein einer politischen Demonstration, könnte jedoch auch als das Gegenteil verstanden werden: eine Form von künstlerischer Werbung. Zum Ende der Diapräsentation jedoch, als der Bildfluss zu einem Ende gekommen ist, sieht man keine Körper mehr, sondern hört nur noch ihre Stimmen, die ihre jeweiligen Zeilen vorlesen. Diese innere Ansprache – ein tragischer Chor? – ist zaghaft, bedrohlich, satirisch und gewalttätig, angefüllt mit potenzieller Gewalt, verbrauchtem Pathos und schwacher Hoffnung.

Die Moskauer Sektion der Gruppe (die Philosophin Oxana Timofeeva, Alexei Penzin und ich) war nicht wirklich an der Produktion dieses Stücks beteiligt. Wir bewegten uns stattdessen in eine andere Richtung und starteten ein neues Projekt mit dem Namen „Karl Marx School of the English Language" (KMSEL). Das Projekt sollte drei Mitglieder von Chto delat mit drei Mitgliedern eines unserer ältesten und eindrucksvollsten Antagonisten, dem Lifschitz-Institut (repräsentiert durch den Künstler Dmitry Gutov, den Kurator Konstantin Bokhorov und den Philosophen Vlad Sofronov), zusammenbringen. Durch das Lesen und Diskutieren englischer Marx-Übersetzungen und deren Vergleich mit den deutschen Originalen und den russischen Versionen wollten wir unser Englisch praktizieren.

Diese Praxis war genau das Gegenteil des inszenierten Aktivismus von Chto delat. Die wöchentlichen Treffen in Gutovs Atelier hatten etwas Meditatives. Gleichzeitig dachten wir über viele der Momente nach, die sich im Laufe der vergangenen Jahre als wichtig erwiesen hatten; dabei ging es vor allem um die Erforschung des kommunitaristi-

schen Widerstandes und die komplette Rekonstruktion der gewonnenen Erkenntnisse, unter Erkundung der Gefahren und Möglichkeiten. Bei KMSEL ging es außerdem um die Frage der Übersetzung und Mimese und darum, wie Übersetzungen die Bedeutung verstümmeln. Dies betraf auch die Übersetzung des Projekts in die Malerei (durch Gutov) und in die Welt der zeitgenössischen Kunst bei seiner Präsentation auf der Arsenale in Venedig 2007. Dies erwies sich also ebenso problematisch wie Chto delats Repräsentation der Dérive und auf der nicht-repräsentativen Seite wohl als ebenso wertvoll.

In der Zwischenzeit startete die Petersburger Sektion von Chto delat ihre eigene Form der Selbsterziehung. Während wir tief in die Lektüre der Manuskripte von 1844 vertieft waren und über „rohen Kommunismus" nachdachten, arbeitete die Petersburger Gruppe mit lokalen AktivistInnen an der Koordinierung der Proteste gegen den G8-Gipfel. Wegen schwerer Repressionen seitens des paranoiden Sicherheitsapparates konnten die meisten DemonstrantInnen nicht kommen, und die etwa 500, die erschienen waren, wurden in einem ausgedienten Fußballstadion aus den 1930ern festgehalten, das inzwischen abgerissen wurde. Dmitry Vilensky hat einen Dokumentarfilm zu den Demonstrationen in jenem Sommer gemacht, in dem er einen polemisierenden, ultralinken Bericht mit melancholischen Bildern und Interviewausschnitten kombiniert. Auch wenn wir eindeutig unterschiedliche Positionen vertraten (und uns beständig gegenseitig des Eskapismus und der Verantwortungslosigkeit beschuldigten), stimmten wir doch darin überein, dass unsere jeweilige Selbsterziehung auf das Erlernen einer einzigen Strategie hinauslief, nämlich, wie man mit reaktionären Zeiten umgeht und in so großer politischer Tristesse neue Entwicklungsmöglichkeiten finden kann. So konnten wir weiterhin zusammenarbeiten. Allerdings nicht, ohne zuzugeben, dass der ursprüngliche Elan der Gruppe in einem Prozess der sozialen Atomisierung gebrochen worden war.

4.

Dies sind in der Tat schwierige Zeiten. Die Gentrifizierung der Moskauer Kunstszene hat ein neues Stadium erreicht, und das nicht, ohne sich zahlreicher Momente zu bemächtigen, die Chto delat in seinen Praktiken für sich beansprucht hatte. Wie sehr die Zeiten sich geändert hatten, konnte man bei der zweiten Moskauer Biennale sehen,

zu der zunächst „widerständige" PhilosophInnen wie Jacques Ranciere, Chantal Mouffe und Giorgio Agamben eingeladen wurden, um als politisch-diskursives Beiwerk zu dienen, und bei der dann betont intellektuelle, glamouröse Ausstellungen an neuen Orten wie dem Federation Tower (Moskaus Dubai im Miniaturformat) oder dem Luxuskaufhaus TsUM stattfanden.

Am wichtigsten war jedoch, dass Oleg Kuliks „I BELIEVE" auf einer parallel stattfindenden Ausstellung im Programm der Biennale die kommunitaristischen Potenzialitäten des Undergrounds mobilisierte, allerdings nicht praktisch, sondern spirituell. Dies signalisierte eine grundlegende Wende in der russischen Kunst hin zu spiritistischer Sentimentalität und Metaphysik, die nun in eine Quelle der Unterhaltung und spektakulärer Phantasmagorien umgewandelt wurden. So, wie Art Klyazma ein proletarisches Sanatorium in einen Yachtclub verwandelt hatte, half „I BELIEVE" dabei, den Ruf des Winzavod-Zentrums zu etablieren, das mittlerweile Unmengen an BesucherInnen anzieht, für die zeitgenössische Kunst das neue Hollywood darstellt. Scheinbar hat die russische Kunst ihr Recht zur Erforschung der kommunistischen Bildwelt aufgegeben, dafür aber eine neue Stimme erhalten, um dem „neuen Geist des Kapitalismus" durch zeitgenössische Kunst Ausdruck zu verleihen.

Chto delat ist beim Siegesmarsch der russischen Kunst jedoch eindeutig nicht dabei. Die Plattform organisiert Workshops und beteiligt sich am Widerstand gegen das Ende der akademischen Bildung und die Instrumentalisierung marxistischer DenkerInnen durch das Putin-Regime (wie in der aktuellen Ausgabe „Basta", die am Vorabend der Präsidentschaftswahlen erschienen ist), gibt auch weiterhin theoretische Zeitungen heraus und organisiert Konferenzen. Am sichtbarsten sind wahrscheinlich die KünstlerInnen von Chto delat, die auch weiterhin neue Projekte durchführen und sich erfolgreich an der institutionellen Ökonomie der zeitgenössischen Kunst außerhalb Russlands beteiligen. Die übrigen Mitglieder – die in einen akademischen Alltag verstrickt sind oder von der Kulturindustrie aufgesaugt werden – haben nur noch wenig Zeit für hitzige Redaktionsdebatten.

Wird der Aktivismus der PhilosophInnen daheim subsumiert oder von einer feindlichen Realität weggefegt, sind all unsere Verdachtsmomente bestätigt, und es wird wenig übrig bleiben außer einer phantomhaften Präsenz einer Gemeinschaft im Zustand der Anabiose, deren symbolische Hauptstadt Dividenden aus der internationalen

Chto delat, „Builders", 2004, Installationsansicht „Collective Creativity",
Friedericianum Kassel, 2005

Kunstszene bezieht und damit neue „Ausflüge" finanziert – nicht aus der Stadt, son-
dern aus dem Land. Es gibt eine Menge guter Gründe, dieses Schicksal zu fürchten,
und Chto delat wird seine Ziele neu formulieren müssen, um dies zu verhindern, und
damit eine definitive Spaltung innerhalb der Gruppe riskieren. Doch die Möglichkeit
des Bruchs und der Neukonfiguration gehörte von jeher dazu. Die Dialektik zwischen
der Diversität der Meinungen innerhalb einer Gruppe und ihrer absoluten Identität
bringt politische Subjekte hervor, Subjekte, die sich entscheiden müssen, mit welchen
sozialen und ästhetischen Formen sie ihre Hypothesen in die Tat umsetzen wollen.
Dies bedingt gelegentlich eine mangelhafte leninistische Strategie, nämlich eine gemein-
same Kolonne mit unterschiedlichen Bannern. Und manchmal, wenn auch vielleicht
nur sehr selten, gibt es Anzeichen wahrer Zusammenarbeit, durch die diese alte Nega-
tivität wieder und wieder in Frage gestellt wird ...

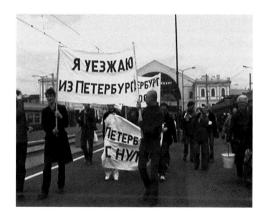

Chto delat, „Action of Refoundation of Petersburg", Vitebsky Hauptbahnhof, 2003

Beyond the Internalized Multitude
Reflections on the Workgroup Chto delat
David Riff

I.

Chto delat ("What is to be done") was founded in 2003. In 2003, many things that have become painfully clear today were only hypotheses. But one thing was certain: Moscow Actionism and its interventions had taken on an instrumentalizing, depoliticizing logic. Artists were opting for "resistant" acts of disappearance rather than overt "revolutionary" displays. Of course, the charged texture of the 1990s lingered. But on the whole, a political understanding of art had returned to itself as a potentiality, personalized as psychological ritual and group therapy, or reified as a material sensibility. The "trip out of town", always an important gesture for the late Soviet and early post-Soviet underground, now seemed to be regaining actuality. Chto delat was founded in an action that attempted to transform this pathos of exodus into an overt demand for repoliticization. On the eve of Petersburg's pompous anniversary celebration, a group of intellectuals and artists set out to found a new "center" on the outskirts of town, carrying placards that said they were leaving. Nobody noticed. In 2003, it was already clear that at some point, there would be an industrialization of contemporary art. There was a massive re-instatement of collectible art, and a strong return of figurative painting with artists who had emerged from the squats of the 1990s such as Konstantin Zvezdochetov, Valery Koshlayakov, or, most importantly, Dubosarsky and Vinogradov. At the same time, Dubosarsky and Vinogradov displayed what one could call a "proletarian sensibility" to the potentiality of the art scene and its micro-communities. This sensibility also had an economic dimension, and fuelled ambitious exhibition projects that contributed significantly to the gentrification of the following years. Chto delat made its first public appearance in the framework of such a project, namely the Art Klyazma festival in the summer of 2003, one of the most symptomatic art events of the interim I have been trying to describe. Strangely, it was also a "trip out of town".

The ArtKlyazma festival was a large-scale open air art event at a decaying Soviet resort at Pirogovo (about 2 hours travel from the center of Moscow), organized by Vladimir Dubosarsky in collaboration with the PR agent Olga Lopukhova and the curator Evgenija Kikodze. In 2003, the place was still occupied by sad working class holiday apartment houses and decrepit, half-functional facilities. The selection of artists and performers was extremely inclusive. There were not only young successful potential megastars, but also many of the far more "low-fi" initiatives still working in an aesthetic of performative resistance. One could see groups like Radek Community, Escape Program, or the Lifshitz Institute, as well as younger groups including Chto delat, articulating more (and often less) confused political claims of the notion of the community imagined as a total state of immanence and immediacy. So the community was somehow present at ArtKlyazma, but its state mirrored the overall conditions of the resort: recently acquired by a new master, it was half-collapsing, Lumpenized, atomized, and full of residual hopes that were about to disappear. Still, these residual hopes made it possible to imagine a potential field of cultural resistance. Today, this heterogeneous field has all but vanished, and the Art Klyazma festivals led to its evaporation as much as to the eventual demolition of the people's sanatorium. Today's "trips out of town" bring the bourgeois boheme to an exclusive yacht club that has appeared in its place (which would also be used for exhibitions in 2007 and 2008), or to Barvikha Luxury Village, where Gagosian had a show in 2007.

2.

In 2003, one could somehow imagine the fragmented art communities of the 1990s as a politicized multitude. This sounds incredibly naïve today. The idea was to reconstitute and cultivate a participatory audience for art and theory, a community of artists and philosophers that would produce a new politico-aesthetic subjectivity. In the 1980s and 1990s, this ideal of an intellectual community had basis in reality; there were extensive contacts between post-structuralist philosophers like Valery Podoroga and Mikhail Ryklin and their younger colleagues and more or less radical practioners of contemporary art ranging from Andrei Monastyrsky to Brener and Osmolovsky. The younger generation of philosophers, such as Igor Chubarov and Keti Chukhrov, were in permanent dialogue with the artists Anatoly Osmolovsky and Dmitry Gutov, and had just

published a journal of a very high intellectual quality. Chto delat was predicated on a similar dialogue between artists (Dmitry Vilensky, Olga Egorova, Natalia Pershina) and philosophers (Artiom Magun, Oxana Timofeeva, and Alexei Penzin), a dialogue that seemed to have a great deal of potentiality.

The first four issues of Chto delat tried to grasp this potentiality: what to do with the community of philosophers and artists, how to politicize it, how to maintain it in temporary zones of autonomy (issue 2), how to radicalize it in thinking and practicing an emancipation from alienated labor (issue 3), and how to recast this practice in an internationalist, globalized context (issue 4). This was an ambitious program, no doubt, and one with extremely contradictory results. The first four issues were defined by the poetics of a confused ideological primer: they were full of useful introductions to the work of theorists like Castoriadis, Negri, or Adorno (via Osmolovsky) and fragmentary, manifesto-like texts. But there was also a sense that each newspaper was bursting to the brim with different, as yet unqualified options and forms of mediating or redistributing the political through art, and included positions that would later disappear one by one, excluding one another.

If the newspaper itself was full of contradictions, its relation to artistic production was no less ambivalent, especially when the newspapers were distributed as a takeaway through an artwork at an exhibition. This entire form fell under suspicion from the very beginning. The third issue of Chto delat, "Emancipation of/from Labor", was the first issue to use an art work as a distribution platform. This was Dmitry Vilensky's "Negation of Negation" (2003-2004), a video-installation structured by a freestanding wall whose front serves as a projection surface for the video "Production Line", made from footage shot at the Gorky Automobile Plant in Nizhny Novgorod, built by Henry Ford in 1929. The image of Fordist labor – which has now become an exoticum and a taboo – has a flipside or a "backstage space". Aside from benches, there are two videos with manifestations of the anti-globalization movement, called "Toni Negri Speaks" and "Screaming". These images of post-Fordist protest find their correlate in the newspaper Chto delat 3, on palettes as a free take away.

As critic and artist Zanny Begg from Australia once put it, the form makes "a complicated gesture". Behind the representation of a classical alienating Fordist production line, post-Fordist virtuosic economies of affect arise subcutaneously, but not as "cre-

ative" office work or even more "creative" leisure time, but as the confused, affective protest of the multitudinous left, reconstituting a community around a newspaper, understood in a very Leninist way, as a "collective organizer". This newspaper uses the artwork as a distribution platform, and translates a certain discourse, creating a parallel text that somehow calls the artwork's autonomous status into question. At the same time, the bilingual newspaper looks like a supplement that somehow buttresses the artworks with the phantom presence of a far-off discursive community whose cryptic utterances are now present in translation.

What does all this mean? One possible reading is a consciously contradictory affirmation of a Soviet aesthetic and its underlying genuinely communist sentiments (painful attempts at subjectivization) under drastically altered conditions; another is that under neo-capitalist conditions, protest is actually a form of productive labor, which the artist then exploits. In the economy of art, the newspaper is a supplement of manifestos and political positionings that underpins the artwork's symbolic value with a spectral sense of community. From the very outset of Chto delat, this problem was on the table, and part of the project's critique. There were some very uncomfortable situations at presentations that quickly turned into public hearings reminiscent of the Zhdanov era, in which we were accused of simulating a collective experience. The newspaper was also accused of preferring theory to real news or coverage of events: "zero bits of information", exclaimed the orthodox Marxist artist Dmitry Gutov at one of those farcical meetings.

So any practical and discursive enactment of a "multitude" on the platform of contemporary art proved utopian at a very early stage. Nevertheless, as strange as it sounds, the first seven issues of Chto delat were an internalization of this idea and many others like it from the contexts of Leninism, Western Marxism, post-operaism, and French Situationism. Made in the period over 2004, they came from a very close collaboration between a small group of very different people, including the artists Olga Egorova, Natalia Pershina, Nikolai Oleinikov and Dmitry Vilensky, the philosophers Artiom Magun, Oxana Timofeeva, and Alexei Penzin, and the poet and translator Alexander Skidan, as well as myself. The diversity of our background and experience meant that there could never be one party line. Our email exchanges were very intense, and if you look at the names of the issues, took us on a turbulent round trip through classical

themes in the relation of art, philosophy, and political activism: „Autonomy Zones", „The Emancipation from/of Labor", „The International Now–Here", „Love & Politics" and „Revolution or Resistance". Our editorial polemics were, on the one hand, led in the spirit of a public debate, but, on the other hand, purely confidential and only appeared in public in an oblique form. One could say that those early issues opened a zone of indistinguishability, and provided us with a venue to think about our own terms of engagement.

This discussion reached its peak with the sixth issue of Chto delat, and was crucial because it showed how an agonistic negotiation of political and aesthetic issues could work. In general, one could tell that all participants of the discussion were reading intensively; for me as the translator, the work of the six issues required massive research to master all the terminology and concepts. The entire process of making the first newspapers was like a post-Fordist version of Antonio Gramsci's newspaper editorials as horizontal, self-organizing educational institutions for organic intellectuals. However, the post-Fordist community is too flexible to find a synthesis. Constituted in strange transversals, its constellations and alliances are constantly changing, as the group's members vacillate between different methodologies and approaches, negotiating each conflict anew. The process of making the newspaper had become a little bit like a game of Situationist football, in which team-memberships and factions arise spontaneously. But at times, it seemed to be taking place in a void.

3.

One artistic expression of this problematic can be found in "Builders", a slide show/audio installation made in 2004. In this piece, members of the group re-enact "The Builders of Bratsk", a famous Soviet canvas painted in the late 1950s. The original painting is part of a post-Stalinist revival of Marxist-Leninist aesthetics in the late 1950s, essentially modernist and Brechtian, even if figurative. It depicts a closed "collective" of Komsomol activists, tired from a hard day's work at building a huge dam. They are lit as though on stage, against a dark backdrop that situates them in the middle of nowhere. In "Builders", this "closed" collective falls apart, and comes back together, giving rise to constellations that always seem on the verge of breaking up entirely, problematizing the antagonisms that arise in even the smallest collective. Like in Popkov's painting, these

figures move against a dark background that symbolizes not only a political void or an airless, autistic space, but also the tabula rasa required to re-think the meaning of the political. The soundtrack of "Builders" consists of voice-overs by members of the group, who are talking about the difficulty and the hope of micro-politics today. The point, as discussed collectively, was to show the agonisms that genuine politics today must entail, while linking them to a tradition of class struggle and engagement that was not as homogeneous as it initially appears, a tradition that – strangely – includes the possibility for constructive, immanent criticism and dissidence.

"Builders" had placed the community in a void of "the political night", and seemed to require a fundamental resituation. It was followed by a more ambitious community project in a real social space. In late summer 2004, Chto delat made a collective study of the Petersburg neighborhood of Narvskaya Zastava, a neighborhood central to the Russian revolutions of 1905 and 1917. This project was Dmitry Vilensky's initiative; he wanted to bring the community to the neighborhood to probe the possibilities for militant investigation and political involvement. This "trip into town" mobilized a large workgroup including sociologists, architectural historians, and artists with no previous connection to Chto delat, and tested methods ranging from quite traditional sociological evidence-gathering to the psychogeographical technique of the Situationist dérive.

This introduction of Guy Debord's technique onto highly uneven post-Soviet urban terrain was a traumatic experience, overshadowed by the hostage drama at the school in Beslan, which prompted a presidential address that declared something like a state of exception. The dérive was traumatic. It ended in a shouting match, when I criticized the group for moving in its own space, obsessed with its collective identity, fetishizing its autonomy and its friendship, while the reality surrounding us was bursting at the seams. And really, in my part my critique seems to have been justified. Chto delat tried to represent the highly contradictory experiences of the Drift project in two exhibitions and a newspaper, but the experience itself proved remarkably resistant to any form of representation.

After Chto delat's urban project, all our editorial discussions were marked by an increasing tension between those of the group who were drifting toward a more orthodox Marxism, and those whose anarchist sympathies prevailed. This internal discussion

came to a head during another "trip out of town" to the Fort of Kronstadt near Peters-
burg, where Dmitry Vilensky had helped to organize an art event in memory of the
Kronstadt rebellion of 1921. Oxana Timofeeva and I protested Vilensky's anarchist-
autonomist, anti-Leninist pathos by getting incoherently drunk. During the panel
discussion, Alexei Penzin, however, was sober, and started asking Petersburg anarchists
what they thought of networking and multitudes. It turned out that they were not
interested. We were speaking in tongues (or even just too blasted to speak), a micro-
political UFO with the blinking lights of incoherent postmodern theory (that we
ourselves only half-understand) and low-fi contemporary art about the impossibility
of representation.

In the aftermath of this excursion, Chto delat went through a very intense period of
self-criticism. The negotiated outcome of this crisis introduced real political and aes-
thetic antagonisms, and redistributed the relation between the artistic productions
and the discursive platform of the group. Though we decided not to disband, we invent-
ed some new political procedures to mediate chronic conflicts: three members of Chto
delat were enough to constitute an initiative group and to carry out an autonomous
project under the aegis of our "brand". So, after Kronstadt, the philosophers of the
group began to explore the possibilities for organizing a conference on the rise of new
nationalism and proto-fascist modes of governance with the help of the German Rosa
Luxemburg Stiftung. Whatever vestigal sense of community we had was no match for
the senselessness of bureaucracy. The project for this conference was handed back and
forth several times, and then realized in a very inconspicuous form, in early 2008, when
the anti-fa discourse had long since passed into the annals of recent Russian history.
The artists, on the other hand, also decided to work as an autonomous subgroup.
Collaborating with local activists, pensioners, and children in Petersburg, they returned
to the site of our collective investigation to stage a consciously mediated piece called
"Angry Sandwich-People, or In Praise of Dialectics" (2005). This piece was very differ-
ent from the presentation of the Drift archive. Against the backdrop of a neo-mod-
ernist Soviet mural, sandwich-people slowly gather, wearing a fragmented Brecht poem
on their chests. Like real sandwich people, they belong to no definite class or age group,
and have no predefined political identity. Over the course of the slide show, they accu-
mulate line by line, coming together and falling apart in varying constellations. This

looks like a political manifestation but could actually be read as its opposite: a form of artistic advertising. But at the end of the slideshow, after the flow of images is over, one no longer sees bodies but hears their voices reading out their lines. This inner speech – a tragic chorus? – is tentative, threatening, satirical, and violent, full of potential violence, depleted pathos, and fragile hope.

The Moscow section of the group (the philosopher Oxana Timofeeva and Alexei Penzin, and I) were not really involved in the making of this piece. Instead, we were moving in a different direction, when we started a new project called "Karl Marx School of the English Language" (KMSEL). This project was supposed to engage three members of Chto delat with three members of one of our oldest and most formidable antagonists, the Lifshitz Institute (represented by the artist Dmitry Gutov, the curator Konstantin Bokhorov, and the philosopher Vlad Sofronov). Our idea was to practice English by reading and discussing English translations of Marx, comparing them to the German original and the Russian versions.

This practice was quite the opposite of Chto delat's staged activism. The weekly meetings at Gutov's studio had a meditative atmosphere. But at the same time, we were actually reflecting upon many of the moments that had proven important in the course of the preceding years, namely the issue of exploring communitarian resistance and reconstructing its episteme from the bottom up, exploring its dangers and its potentials. KMSEL was also all about the question of translation and mimesis, and about how translations mutilate meaning. This also concerned the translation of the project into painting (by Gutov) and into the world of contemporary art, when it was shown in the Arsenale at Venice 2007. This proved just as problematical as Chto delat's representation of the dérive, and arguably, just as valuable in its nonrepresentative side.

Meanwhile, the Petersburg section of Chto delat embarked upon its own type of self-education. As we were deeply reading the Manuscripts of 1844 and thinking about "crude communism", the Petersburg group was collaborating with local activists in coordinating the protests to the G8 summit. Severe repressions from the paranoid security apparatus prevented most protesters from coming, and locked those 500 or so protesters into a defunct football stadium from the 1930s that has since been torn down. Dmitry Vilensky made a documentary film on the summertime protests there, one that combines a defiant ultra-leftist narrative with melancholic images and inter-

view outtakes. Though we clearly had very different positions (and were constantly accusing one another of escapism and irresponsibility), we could agree that our self-educations all ran down to the learning of one strategy, namely how to deal with reactionary times, and how to find potentiality in so much political sadness. This allowed us to continue working together. But not without admitting that the original impetus of the group has been diffracted in a process of social atomization.

4.

And indeed, these are difficult times. The gentrification of the Moscow art scene has reached a new stage, and not without appropriating many of the moments that Chto delat claimed in its practices. One could see just how much times had changed during the second Moscow biennial, which first invited "resistant" philosophers like Jacques Ranciere, Chantal Mouffe, and Giorgio Agamben to provide the political-discursive decorum, and then held high brow glamorous shows in new spaces like the Federation Tower (Moscow's miniature Dubai) or the luxury department store TsUM.

Most importantly, one parallel exhibition in the biennial's program, namely Oleg Kulik's "I BELIEVE" mobilized the communitarian potentialities of the underground, though not around political practices, but spirituality. It signaled a deep turn in Russian art to spiritualist sentimentality and metaphysics, now recast as a source for entertaining, spectacular phantasmagoria. Just as ArtKlyazma had turned a proletariat sanatorium into a yacht club, "I BELIEVE" helped to establish the reputation of the center Winzavod, which now attracts crowds of visitors for whom contemporary art is the new Hollywood. Russian art seems to have relinquished its right to explore the communist imaginary, but it also seems to have gained a new voice in expressing the "new spirit of capitalism" through contemporary art.

Meanwhile, Chto delat is clearly not taking part in Russian art's victory parade. The platform carries out workshops and participates in resistance to the closure of higher education or the instrumentalization of Marxist thinkers through the Putin regime (as in the recent issue Basta, published on the eve of the presidential elections), and it has also continued to put out theoretical newspapers and organize conferences. And perhaps most visibly, Chto delat's artists continue to make new projects, successfully participating in the institutional economy of contemporary art outside of Russia. The

other members – embroiled in the academic everyday or sucked up by the culture industry – now have little time for heated editorial debates.

If the activism of the philosophers is subsumed or swept away by a hostile reality at home, we will have confirmed all the suspicions, and there will be little left but the phantom presence of a community in anabiosis, whose symbolic capital draws dividends on the international art scene, financing new "trips", not out of town, but out of the country. There are plenty of good reasons to fear this fate, and Chto delat will have to rearticulate its goals to avoid it, not without risking a definitive rift within the group. But the possibility of rupture and reconfiguration was always part of the story. The dialectic between the diversity of views within one group and its absolute identity produces political subjects, subjects who must decide upon the social and aesthetic forms with which to transform their hypotheses into action. Sometimes, this forces a flawed Leninist strategy, namely that of marching in the same column under different banners. And sometimes, perhaps very rarely, there are glimpses of real collaboration, which call all that old negativity into question again and again ...

AutorInnen / Authors

María Berríos
... ist Soziologin und lebt und arbeitet in Santiago de Chile. Sie war im Redaktionsteam der *documenta 12 magazines*. Die unabhängige Autorin und Wissenschaftlerin befasst sich mit zeitgenössischer lateinamerikanischer Kunst und Kultur.

... is a sociologist living and working in Santiago, Chile. She was an editor of *documenta 12 magazines*. She works as independent researcher and writer in contemporary Latin American art and culture.

Süreyyya Evren
... geboren 1972 in Istanbul, Autor, schreibt über Literatur, zeitgenössische Kunst und radikale Politik. Zu seinen literarischen Werken zählen einige Romane, Kurzgeschichtensammlungen, Gedichte und kritische Essays. Viele davon wurden in zahlreiche Sprachen übersetzt, darunter Englisch, Deutsch, Französisch, Tschechisch und Albanisch. Evren ist Chefredakteur des türkischen Kulturmagazins *Siyahî*. Derzeit ist er Doktorand der Loughborough University, Großbritannien.

... born 1972, Istanbul is a writer working on literature, contemporary art, and radical politics. His literary works include several novels, short story books, poems and critical essays. His writings have also been published in various languages including English, German, French, Czech and Albanian. Evren is the editor-in-chief of a political culture magazine called *Siyahî* in Turkey. Currently he is a PhD candidate in Loughborough University, UK.

Christian Höller
... ist Redakteur und Mitherausgeber der Zeitschrift *springerin – Hefte für Gegenwartskunst*; seit 1994 umfassende Publikationstätigkeit im Bereich Kunst- und Kulturtheorie; Kurator des Sonderprogramms *Pop Unlimited? Imagetransfers und Bildproduktion in der aktuellen Popkultur* bei den *46. Internationalen Kurzfilmtagen Oberhausen*, Mai 2000; von 2002 bis 2007 Gastprofessor an der École supérieure des beaux-arts in Genf; 2006/07 wissenschaftlicher Editor von *documenta 12 magazines*; Herausgeber der Sammelbände *Pop Unlimited?*, Wien, 2001; *Techno-Visionen*, Wien/Bozen, 2005; gemeinsam mit Sandro Droschl und Harald A. Wiltsche, sowie des Kataloges *Hans Weigand*, Köln, 2005; Autor des Interviewbandes *Time Action Vision: Conversations in Cultural Studies, Theory, and Activism* (in Vorbereitung).

... is editor of *springerin – Hefte für Gegenwartskunst* and has written extensively on art and cultural theory since 1994. He curated the special program *Pop Unlimited? Image Transfer and Image Production in Contemporary Pop Culture* at the *46th International Short Film Festival Oberhausen*, May 2000. Between 2002 and 2007, he has been Visiting Professor at the École supérieure des beaux-arts in Geneva. In 2006/07, he has been editor of *documenta 12 magazines*. He edited the anthology *Pop Unlimited?*, Vienna, 2001; the volume *Techno-Visionen* Vienna/Bolzano, 2005; together with Sandro Droschl und Harald A. Wiltsche; and the monographic catalogue *Hans Weigand*, Cologne, 2005). His volume of interviews *Time Action Vision: Conversations in Cultural Studies, Theory, and Activism* is forthcoming.

Christian Kravagna
... ist Kunsthistoriker, Kritiker und Kurator. Professor für Postcolonial Studies an der Akademie der bildenden Künste Wien. Herausgeber der Bücher *Privileg Blick. Kritik der visuellen Kultur*, Berlin 1997; *Agenda. Perspektiven kritischer Kunst*, Wien/Bozen 2000; *Das Museum als Arena. Institutionskritische Texte von KünstlerInnen*, Köln 2001, und *Routes. Imaging travel and migration*, Frankfurt 2007. Seit 2005 Kurator (mit Hedwig Saxenhuber) des Kunstraum *Lakeside* in Klagenfurt. Letzte kuratierte Ausstellung: *Planetary Consciousness*, 2008 im Kunstraum der Leuphana Universität Lüneburg.

... is an art historian, critic and curator. Professor for Postcolonial Studies at the Academy of Fine Arts, Vienna. Editor of the following books: *Privileg Blick. Kritik der visuellen Kultur*, Berlin 1997; *Agenda. Perspektiven kritischer Kunst*, Vienna/Bolzano 2000; *Das Museum als Arena. Institutionskritische Texte von KünstlerInnen*, Cologne 2001, and *Routes. Imaging travel and migration*, Frankfurt 2007. Since 2005 he has been the curator (in conjunction with Hedwig Saxenhuber) of the Kunstraum *Lakeside* in Klagenfurt. His most recent exhibition as a curator: *Planetary Consciousness*, 2008, Kunstraum, Leuphana Universität Lüneburg.

David Riff
... ist Autor, Theoretiker und Mitglied von *Chto delat*, lebt in Moskau

... is author, theoretician and member of *Chto delat*, lives in Moscow

Hedwig Saxenhuber
... ist freie Kuratorin, Redakteurin und Mitherausgeberin von *springerin – Hefte für Gegenwartskunst*. Lebt und arbeitet in Wien. 1992–1996 Kuratorin im Kunstverein München. Seit 2005 Ausstellungsprogramm (gemeinsam mit Christian Kravagna) für Kunstraum *Lakeside* in Klagenfurt. Diverse Lehrtätigkeit: Kunstuniversität Linz, Sommerakademie in Eriwan 2006.
Jüngste Ausstellungen (Auswahl): *Postorange, Beispiele ukrainischer Gegenwartskunst*, Kunsthalle Wien, *project space*, 2006; VALIE EXPORT im NCCA und Ekaterina Foundation, *2. Moskau Biennale*, 2007; *Kunst + Politik. Aus der Sammlung der Stadt Wien*, MUSA, 2008; Cokuratorin der *6. Gyumri Biennale*, Armenien 2008.

... is freelance curator, co-editor of *springerin – Hefte für Gegenwartskunst*. Lives and works in Vienna. 1992–1996 Curator, Kunstverein München. Since 2005 exhibition programme (together with Christian Kravagna) for Kunstraum *Lakeside* in Klagenfurt. Various teaching positions: Kunstuniversität Linz, Summer Academy in Yerevan 2006. Recent exhibitions (a selection): *Postorange, Ukrainian contemporary art*, Kunsthalle Wien, *project space*, 2006; VALIE EXPORT in NCCA and Ekaterina Foundation, *2nd Moscow Biennale*, 2007; *Art + Politics. From the Collection of the City of Vienna*, MUSA, 2008; Co-curator, *6th Gyumri Biennale*, Armenia 2008.

Impressum / Imprint

Katalog / Catalogue
Kunst + Politik. Aus der Sammlung der Stadt Wien
Art + Politics. From the Collection of the City of Vienna

Herausgeberin für die Kulturabteilung der Stadt Wien (MA 7) / Editor for the Department for Cultural Affairs of the City of Vienna: Hedwig Saxenhuber

Katalogredaktion / Catalogue editor: Hedwig Saxenhuber

Texte / Texts:
Berthold Ecker, Roland Fink, Hedwig Saxenhuber, María Berríos, Süreyyya Evren, Christian Höller, Christian Kravagna, David Riff
Texte 1–40 / Texts 1–40: Ina Mertens (IM), Carola Platzek (CP), Hedwig Saxenhuber (HS)

Lektorat / Proofs: Wolfgang Straub (Dt./Germ.), Helen Ferguson (Engl.)
Übersetzung / Translation: Dt./Engl. / Germ./Engl.: Jennifer Taylor-Gaida, Tim Jones
Engl./Dt. / Engl./Germ.: Anja Schulte, Gaby Gehlen

Buchkonzept / Catalogue concept: Johannes Porsch
Grafik / Graphic design: Susi Klocker, Johannes Porsch
Lithografie / Lithography: Pixelstorm, Kostal & Schindler OEG
Druck / Printing: A. Holzhausen, Druck & Medien GmbH

© 2008, Kulturabteilung der Stadt Wien (MA 7) / Department for Cultural Affairs of the City of Vienna
© für die Texte: bei den AutorInnen und siehe Textnachweis / for the texts: by the authors and see text credits
© für die Bilder / for the images: Werner Kaligofsky
© Cover: Martin Kitzler

Alle Rechte vorbehalten / All rights reserved

Falls die Kulturabteilung der Stadt Wien trotz intensiver Recherchen nicht alle InhaberInnen von Urheberrechten ausfindig machen konnte, ist sie bei Benachrichtigung gerne bereit, Rechtsansprüche im üblichen Rahmen abzugelten. | In the event that the Department for Cultural Affairs of the City of Vienna has not been able to contact all copyright holders despite strenuous efforts to do so, we will be glad to settle claims upon request.

Das Werk ist urheberrechtlich geschützt. Die dadurch begründeten Rechte, insbesondere die der Übersetzung, des Nachdruckes, der Entnahme von Abbildungen, der Funksendung, der Wiedergabe auf photomechanischem oder ähnlichem Wege und der Speicherung in Datenverarbeitungsanlagen, bleiben, auch bei nur auszugsweiser Verwertung, vorbehalten.
This work is subject to copyright. All rights are reserved, whether the whole or part of the material is concerned, specifically those of translation, reprinting, re-use of illustrations, broadcasting, reproduction by photocopying machines or similar means, and storage in data banks.

© 2008 Springer-Verlag/Wien
Printed in Austria
SpringerWienNewYork is a part of
Springer Science + Business Media
springer.at

Gedruckt auf säurefreiem, chlorfrei gebleichtem Papier – TCF
Printed on acid-free and chlorine-free bleached paper

SPIN: 12436347
Mit zahlreichen Farbabbildungen / With numerous figures in colour

Bibliografische Information der Deutschen Nationalbibliothek
Die Deutsche Nationalbibliothek verzeichnet diese Publikation in der Deutschen Nationalbibliografie; detaillierte bibliografische Daten sind im Internet über http://dnb.d-nb.de abrufbar.

ISBN 978-3-211-09460-0 SpringerWienNewYork

Ausstellung / Exhibition

Kunst + Politik. Aus der Sammlung der Stadt Wien
Art + Politics. From the Collection of the City of Vienna

04.07.–10.10.2008

Symposium als Teil der Ausstellung Kunst + Politik
Symposion as part of the exhibition Art + Politics

04.07.2008, 15.30–20.00

Museum auf Abruf (MUSA)
Felderstraße 6–8, 1010 Wien
www.musa.at

Ein Projekt der Kulturabteilung der Stadt Wien / A project of the Department for Cultural Affairs of the City
of Vienna
Für den Inhalt verantwortlich / Responsible editor: Bernhard Denscher
Museum auf Abruf – Leitung / Museum on Demand – Director: Berthold Ecker
Kuratorin / Curator: Hedwig Saxenhuber
Austellungsdisplay / Exhibitiondisplay: Johannes Porsch
Projektleitung / Projectmanagement: Roland Fink
Mitarbeit / Assistance: Gunda Achleitner, Johannes Karel, Gabriele Strommer, Heimo Watzlik,
Michael Wolschlager
Vermittlung / Communication: Astrid Rypar
Öffentlichkeitsarbeit / PR: Leisure Communication
RestauratorInnen / Conservators: Peter Hanzer, Barbara Kühnen, Gerhard Walde

Dank an alle, die am Zustandekommen der Ausstellung beteiligt waren, vor allem aber:
der Kulturabteilung der Stadt Wien und deren Leiter Bernhard Denscher sowie dem Leiter der Sammlung und
des MUSA, Berthold Ecker, mit ihrem engagierten und hoch motivierten Team – und ganz besonders Roland
Fink; Werner Kaligofsky, Klub Zwei und Timo Huber für ihre Leihgaben; Johannes Porsch für das Ausstellungs-
display, den Katalogentwurf sowie Plakat und Einladung; Susi Klocker für die Grafik; Ina Mertens, Carola Platzek
für die Ausstellungstexte und Recherche; Tim Jones, Jennifer Taylor-Gaida, Helen Ferguson, Gaby Gehlen und
Anja Schulte für Übersetzungen, Wolfgang Straub und Iris Weißenböck für Lektorat; Michael Riss für die groß-
zügige Bereitstellung seiner Recherchen über Leopold Metzenbauer; Georg Schöllhammer; María Berríos, Süreyyya
Evren, Christian Höller, Christian Kravagna, David Riff für ihre Vorträge und Texte und Brigitte Borchert-Birbaumer.

Thanks to all who have been involved in bringing this exhibition about, in particular to: the Department for
Cultural Affairs of the City of Vienna and its director Bernhard Denscher as well as the director of the collection
and the MUSA, Berthold Ecker, with their committed and extremely motivated team – and special thanks to
Roland Fink; to Werner Kaligofsky, Klub Zwei and Timo Huber for their loans; to Johannes Porsch for the exhi-
bition display, the catalogue-design as well as for the poster and the invitation folder; to Susi Klocker for the graph-
ic design; to Ines Mertens and Carola Platzek for the exhibition texts and research; to Tim Jones, Jennifer Taylor-
Gaida, Helen Ferguson, Gaby Gehlen und Anja Schulte for the translations, to Wolfgang Straub and Iris Weißenböck
for proofs; to Michael Riss for his generosity of making his research on the work of Leopold Metzenbauer avail-
able; and to Georg Schöllhammer; to María Berríos, Süreyyya Evren, Christian Höller, Christian Kravagna and
David Riff for their lectures and texts and to Brigitte Borchert-Birbaumer.